隔江山色

JAMES CAHILL

Hills
Beyond
a River

Chinese Painting of the
Yüan Dynasty, 1279–1368

隔江山色

元代繪畫（1279-1368）

高居翰

石頭出版股份有限公司

Rock Publishing International

隔江山色：
元代繪畫（1279–1368）

Hills Beyond a River: Chinese Painting of the Yüan Dynasty, 1279–1368

作　　者：高居翰（James Cahill）
初　　譯：宋偉航、王季文、張靚蓓、張定綺、夏春梅
審　　閱：蔣　勳
譯稿修訂：夏春梅
執行編輯：蘇玲怡
美術設計：曾瓊慧

出 版 者：石頭出版股份有限公司
原英文出版者：Weatherhill, Inc., New York and Tokyo
發 行 人：龐慎予
社　　長：陳啟德
副總編輯：黃文玲
編 輯 部：洪　蕊、蘇玲怡
會計行政：陳美璇
行銷業務：謝偉道
登 記 證：行政院新聞局局版臺業字第4666號
地　　址：106臺北市大安區敦化南路二段34號9樓
電　　話：(02) 27012775（代表號）
傳　　真：(02) 27012252
電子信箱：ROCKINTL21@SEED.NET.TW
郵政劃撥：1437912-5　石頭出版股份有限公司
製版印刷：鴻柏印刷事業股份有限公司
出版日期：1994年8月　初版
　　　　　2013年3月　再版
　　　　　2022年7月　再版二刷
定　　價：新台幣1,300元

ISBN　978-986-6660-24-5
全球獨家中文版權　石頭出版股份有限公司
有著作權　翻印必究

Address: 9F., No. 34, Section 2, Dunhua S. Rd., Da'an Dist., Taipei 106, Taiwan
Tel: 886-2-27012775
Fax: 886-2-27012252
E-mail: ROCKINTL21@SEED.NET.TW
Price: NT$1,300
Printed in Taiwan

致中文讀者新序

　　本書是拙著中國晚期畫史系列專著的第一冊，先前計劃每年出一冊這套五冊的著作；起初一股作氣，天真地以為有中國晚期繪畫多年的研究，以及編寫詳細的課堂講義，應當得以輕易迅速成書出版。從1279年宋室覆亡開始逐章寫起，而後在大約五年之後可以完成第五冊，以1950年代左右的中國繪畫做為結束。

　　我本應不至於如此輕心的。多年來我一直告訴學生，著書像是蓋房子而不是堆砌石塊：其結構是立體的而非線性的。整體結構和建築式樣必須在一開始就決定，並且貫徹首尾；每個部分環環相扣，重重相承。總之，細部必須與整體綰合；我並不想把比喻細說到房屋中的水管裝置或電線網路，其實並無不可。我的意思是，就計劃與目的而言，本書的「建築結構」比較起來單純一些，往後數本則越趨複雜，以致第三冊出版至今已轉瞬十二年，而我的幾位忠實讀者（約有二十位）還在等待第四冊。

　　假使我不跨越這套書的原始目標，成書也許容易得多。我並不是說《隔江山色》寫作粗劣，而是現在我對它很不滿意 —— 如果在成書二十年後的今天重新寫一篇書評，我可以找到許多可供檢討之處。中國文人對元代繪畫的正統看法主要由明代畫家、學者，直至董其昌等人共同創立，本書的缺憾是過多地承襲了他們的見解，如果我當時能清晰地把自己的看法與他們的見解分離開，則更理想。我也應該多著墨於活躍在蒙元宮廷中諸位畫家的貢獻，比如何澄（何氏有一手卷藏於吉林省博物館，畫的是陶淵明〈歸去來辭〉的意境，已經刊印）以及王振鵬。在處理第二章追隨李成與郭熙的山水畫家時，（特別是）班宗華（Richard Barnhart）和謝伯軻（Jerome Silbergeld）（註1）為文指稱我受文人解釋影響太重，把董巨派的追隨者如黃公望與倪瓚視為山水畫的生力軍，李郭派諸大家風格在元代的發展則顯出途窮路末。我至今仍然深信，從藝術史的整體角度來看此一觀點是正確無誤，但是，我本該把元代的問題說得活絡些，留有餘地，也應明白地指出這個看法是站在後人的立場以追溯法得出的。當然，如果今天重新寫過，我會更強調繪畫的意義與功能，藝術社會史以及其他進路，就像接下來幾冊所做的一般，把繪畫置於更豐富而多面的歷史之中來看待。

　　然而，本書的基本論點，即關於元代對繪畫的「革命」，及其引發中國繪畫巨大而終不可逆的轉向等觀點，我仍認為大體上還是對的。我希望現在的讀者和我一樣對本書不盡滿

意，進而尋讀一些新近的論著，特別是此一領域中年輕學者的作品，處理相同的畫家與繪畫，然而有比較持平精微的論述。

註1：Richard Barnhart, "Yao Yen-ch'ing, T'ing-mei, of Wu-hsing," *Artibus Asiae*, XXXIX/2 (Summer 1977), pp. 105–123. Jerome Silbergeld, "A New Look at Traditionalism in Yüan Dynasty Landscape Painting," *National Palace Museum Quarterly*, vol. XIV, no. 3 (Spring 1980), pp. 1–29.

高居翰

1993年2月

序言

　　本書是所擬中國晚期畫史一套五冊中的第一冊。其中有數冊已經著手準備，希望在五年之內完成整套系列。其餘四冊將探討明清兩代與二十世紀上半葉的繪畫。每冊預計自成單元，分別包含晚期發展的每一個重要階段，如此一來將在範圍上比擬 —— 我原來也有此雄心 ——歐洲繪畫中討論文藝復興（Renaissance）、巴洛克（Baroque）或其他時期繪畫的著作。

　　一如每冊自成單元，即使往後再有早期至宋代繪畫的論著，這一套五冊也可以獨立。本冊始於十三世紀末，那時中國繪畫已有一千五百年的歷史，這似乎是引領讀者從中切入看中國畫史。誠如後文各章顯示，中國晚期繪畫史始於元代，是個嶄新的時期，而不只是舊世代的延續（雖然若干主題古已有之），是以非常值得納入此一系列做個別介紹。

　　直到三十年前，遠東以外的一些國家才開始嚴謹地研究中國晚期繪畫，而且仍然有些爭議，過去通常以為十三世紀末以降的繪畫是鼎盛傳統隨宋代而亡，至少是明顯式微之後每下愈況的產物。喜龍仁（Osvald Sirén）在《中國晚期繪畫史》（*History of Later Chinese Painting*）（1938）之中，提綱挈領介紹了重要的畫家、畫派和刊出其代表作，但是他對十三世紀畫風和美學背景與前代的差異這個基本問題著墨不多。其他的著者像司百色（Werner Speiser）和羅越（Max Loehr）（見參考書目1931與1939年的著作）則覺察到藝術價值上影響深遠的轉變藏在元代大師輝煌的成就之中。但是彰顯那些藝術價值，從而熟悉這個廣大而迷人的新領域，除了在中國與日本之外，往往礙於無法觀覽此一時期的真蹟，僅有效果不彰的複製片，致使研究中斷。直到1950年代情況才有改變，美國與歐洲兩地的美術館以及私人收藏家的典藏開始可以與遠東國家並駕齊驅，而研究中國藝術的專家逐漸轉移心力，從早期繪畫移向晚期。

　　1950年代之後二十年間，中國繪畫的研究進入百家爭鳴的階段。如今討論宋代以後大師的文章多見於單篇論文、專書、或博士論文，不是已經完成便是正在進行之中。畫家傳記資料漸趨完備，有助於澄清生平，許多中國畫家與評論家的相關著作也有了翻譯本。而最重要的是，風格的研究讓畫家與作品能在藝術史上定位明確，各個時期、畫派與大師重大的貢獻獲得肯定，於是現在再寫中國繪畫史自然能從這個專門的研究中獲益不少；我的收穫可以從註解與參考書目一目瞭然。可是，中國晚期繪畫整體看來是呈點狀分布，常在交接處或轉

捱階段消失，如果把它們當做一連串的個別現象是看不出端倪的，必須放在歷史的脈絡中，才能發現那是大範圍中國文化史的一部分。今天研究藝術史的潮流傾向於把藝術史料與社會史、政治史與思想史做整合，是一股比較健康的潮流 —— 本書顯然將深受這股潮流的影響，其餘四冊亦然。但是藝術史本身的發展必須有更透澈的瞭解，這種整合才能恰到好處。

以上幾項原因，使我覺得嘗試建立中國晚期繪畫通史的時機已到。另外，由最近數場成功的展覽可見大眾的熱情與日俱增。一度被認為是很優雅甚至莫測高深的品味，如今都流傳在藝術愛好者及常逛博物館的民眾之間，從而產生了仰慕元、明、清繪畫的人口。他們發現面對作品時，不是那麼難以溝通 —— 即使現在，我們對於當初看畫時遭遇的挫折，仍有些費解 —— 但是他們依然想進一步瞭解作品、畫家，以及繪畫背後的理念。本書以及陸續發表的著作便希望能夠滿足這些需求。

因為心裡存著這個想法，行文之中有時會從西方藝術史借用一些術語來形容中國繪畫的發展與活動，這種中西比附可能不是十分精確，因為比附本來就不會精確。我瞭解這麼做有危險，也會引起一些同僚的抗議。比如說，中國畫家常在作品中刻意模仿或者沿用早期風格及大師的畫風，這種情形我用archaism和archaistic來形容。幾年前在一次討論會上，有位中國藝術史的先進便駁斥這種用法，以為這個術語在歐洲藝術史自有含義，不一定適用於中國。我現在仍然維持當時的看法，除非我們去造一個新字（以中文的復古為字源，假設是fukuism），否則別無選擇，只能用一個現在的英文字，然後集中精神盡可能完整正確地界定這個字在中文裡特殊的用法，以及我們使用時的含義或範圍。其他諸如romantic, neoclassical和primitivist這些書中「意味深長」的術語，同樣是用在中西現象十分近似的場合。

本書收錄的圖版是來自世界各地的典藏，都是傾力網羅第一手圖版，但是有少數例外，比如中華人民共和國的繪畫，就只能盡量取自效果較佳的出版品。非常感激各地的美術館與私人收藏家讓我使用他們的繪畫，還提供底片。其中對台北的故宮博物院及院長蔣復璁博士要特申謝忱，我在此出版複製的畫作居所有博物館之冠，佔了全書近半數（事實上，我常仰賴台北故宮博物院的收藏，此地大師級的作品舉世無雙，圖版頁為了保留空間，好讓畫作清楚呈現，圖說中只能用縮寫台北故宮博物院取代全名 —— 中華民國，台灣，台北國立故宮博物院）。故宮博物院這些作品大部分的相片都是來自密西根大學安娜堡校區（University of Michigan, Ann Arbor）的亞洲藝術圖片中心（the Asian Art Photographic Distribution），他們真是有求必應，也要特別致意。

另外還要感謝北京的中國社會科學研究院，1973年秋天我以中國藝術與考古學專家代表的身分訪問中華人民共和國，他們恪盡地主之誼，各個美術館的職員與館長也慷慨展示館中珍藏。原先只見過複製片的作品，如今都能當面仔細地參觀揣摩而得以在本書中討論。

書中援用一些同事的研究，堪薩斯大學（University of Kansas）李鑄晉教授出版的著作

讓元代這片坎坷的領域平順不少，非常感謝。牟復禮教授（Professor Frederic Mote）提供即將出版的《劍橋中國史》（*Cambridge History of China*）元史初稿，在處理元畫的歷史背景時很有用處。另外有三位年輕學者是我前後任的研究助理，也須特地答謝。諸如中國官名與地名這些重要的細節，是由羅傑斯（Howard Rogers）上窮碧落下黃泉搜尋而來，他同時還訂正翻譯，在手稿的空白處寫滿了註腳，使我減少錯誤，得以及時補正。文以誠（Richard Vinograd）負責多項事務，其中包括詳閱註釋及準備參考書目。圖片說明與索引，及中文部分則是由魏德納小姐（Marsha Weidner）代勞，感謝她處理這份棘手的工作。摩根女士（Mrs. Adrienne Morgan）為本書提供地圖。加州大學出版社及藝術史系（the University of California Press and the Department of the History of Art）的普來斯小姐（Lorna Price）發揮編輯技巧，將文稿中笨拙的文字重新潤飾，打破許多處我「迷戀分號」的句子，加以減化。至於進一步流暢的編輯作業，以及全書的設計與成書，則要歸功於威特比小姐（Meredith Weatherby）以及她在威特希爾公司（John Weatherhill, Inc.）的同事。

大部分的文稿都是1972–73年在日本休假期間寫成，當時我正接受古根漢基金會（the John Simon Guggenheim Foundation）的資助，於此我銘謝萬分。同時，還有來自加州大學柏克萊分校研究委員會（the Committee on Research of the University of California, Berkeley）珍貴的贊助。藝術史系的同僚，特別是格林斯來（Nancy Grimsley）、馬爾（Wanda Mar）和摩克（Jill Moak）諸位小姐耐心有加，除了文稿打字以外還幫了許多忙。我的兒子尼古拉（Nicolas）代為拍攝一些圖版。最重要的，還必須感謝桃樂蒂（Dorothy Cahill），寫這樣一本書我必須離群索居，她除了再三忍受，撰寫期間還不時地提供意見鼓勵慰勉，謹以此書獻給她。

目錄

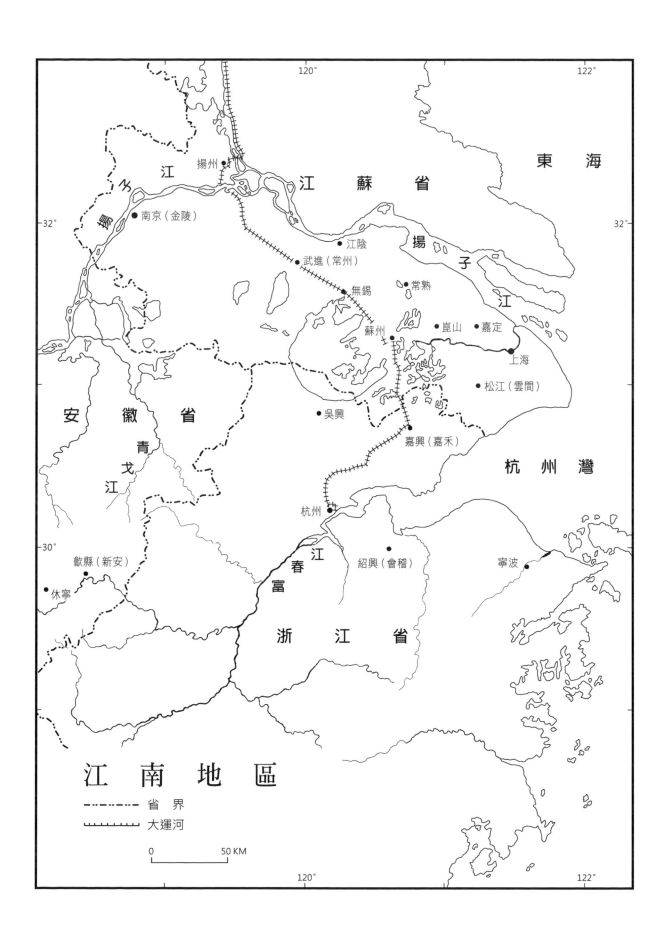

東　海

江蘇省

揚州

江　蘇　省

揚

南京(金陵)

江陰

武進(常州)

子

無錫

常熟

蘇州

崑山　嘉定

江

上海

安　徽　省

吳興

松江(雲間)

青

戈

江

嘉興(嘉禾)

杭　州　灣

杭州

歙縣(新安)

江

紹興(會稽)

寧波

休寧

春

富

浙　江　省

江南地區

省　界

大運河

0　　　　50 KM

中　國

－－－－－　國境
－‧－‧－　省界（現代）
├┼┼┼┼　大運河
〰〰〰〰　萬里長城

0　　　　　500 KM

元代繪畫的肇始

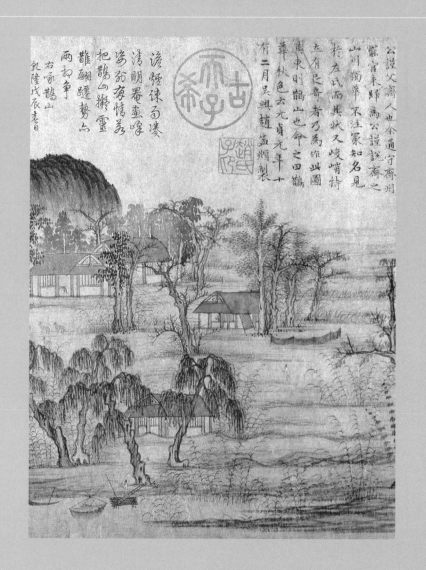

第一節　元代畫壇的變革

　　十三世紀晚期，蒙古人推翻南宋政權，建立新王朝，是為元朝，中國繪畫晚期的歷史便在這改朝換代之際開展。宋朝由漢人皇帝世代相傳，從西元960年到1279年，達三百餘年之久；元朝自1279年起到1368年傾覆，大約只統治中國九十年，之後由另外一個國祚綿長的漢人政權明朝（1368-1644）所接替。對中國人而言，元代這段期間經濟凋敝，生靈塗炭，精神抑鬱苦悶。不過這個時代在文化上有好幾個藝術領域卻生氣蓬勃，特別是戲曲、書法和繪畫。其中尤以繪畫為然，畫史上正在醞釀一場空前的革命；元代以後的繪畫除非刻意的模仿，面貌與1300年之前幾乎完全不同。研究中國晚期繪畫時，瞭解元代諸大家的成就非常重要，就如同研究歐洲繪畫須先瞭解文藝復興，道理是一樣的。

　　藝術革命的原因可能比政治革命更難界定，但是若因此而說沒有原因存在，也不盡然，變數總是來自藝術傳統之內與藝術傳統之外，兩相激盪而共同決定新的方向。某些人有時候會指稱，宋代的繪畫氣數已盡，多少注定要走下坡，即使宋朝國勢仍然強盛，畫風依舊有被取代的危險；這便是把藝術當作可以完全無視於歷史影響，而獨立發展。但事實上，元代畫壇上的革命部分是由歷史促成的。南宋（1127-1279）畫壇上勢力鼎盛的流派當屬杭州畫院，代表的大師是馬遠和夏珪（圖1.1、圖1.2）。院畫在當時能獨領風騷，不僅因為他們的作品有藝術上的實力和無與倫比的魅力，還由於與皇室的淵源而帶來的權威。雖然他們在畫壇上的勢力穩若磐石，王朝一旦傾覆，一樣無法倖免於難。宋朝的王室直到1276年才退出杭州，但是成吉思汗之孫忽必烈（1215-94）所領導的蒙古政權，早在幾十年前便已經佔領了大半個中國，杭州的畫院似乎也在十三世紀中期之後不久便停止了活動，也許是戰亂所帶來的壓力所致。院畫中那種典型的安逸氣氛，無論如何大概是不適合這個時代了。

　　畫院在杭州正當極盛之時，宋代早期遺留下來的舊派繪畫，便由北方金朝的中國畫家延續著。金朝，一稱女真，這支異族，從十二世紀早期便統治北方地區，與南方的南宋屬於同一個時期，1234年遭蒙古人驅逐。金朝治下的中國畫家那種十分保守，甚至落伍的畫風，並沒有隨著金朝的傾覆而消失，反而到了元朝還繼續存在，後文將會討論到。不過，元人入侵所帶來的混亂與困頓，無可避免地會阻斷各種嚴肅與大規模的繪畫創作；在烽煙四起的亂世中，畫家不太可能得到贊助，也不會有合適的工作環境。

　　除了歷史因素之外，贊助也是一個重要的變數，因為所有宋代主要的繪畫都是職業性的，畫家們以賣畫維生，或者在宮廷服務，或者有其他贊助。如今，在元代，這樣子的傳統

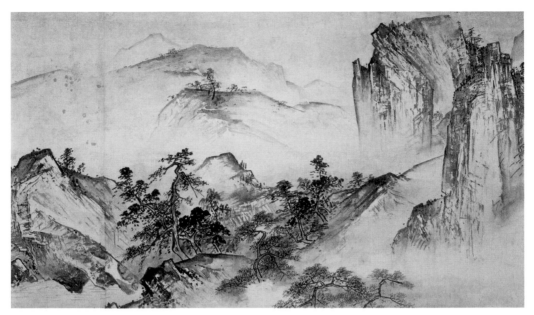

1.1　夏珪　溪山清遠　卷（局部）　紙本水墨　46.5×889.1公分　台北故宮博物院

隱而不彰了，幕前活躍的則是業餘畫家。早在十一世紀晚期，就有一群業餘的文人畫家崛起，開創了新的繪畫流派，或者說是趨勢，原稱士大夫畫，後來稱為文人畫。但是這股業餘趨勢，在宋代卻未對職業畫家造成威脅，到目前為止原因尚未充分探討。十二世紀及十三世紀早期，有些文人畫家在北方金朝從事創作，有一些則在南方地區。[1] 禪寺中的僧人畫家，就其風格與業餘身分而言，與這些文人畫家有些近似。十三世紀禪畫興盛，也見畫院衰微，也許是反應了在外界動盪不安之際，禪寺提供了一個比較安穩的場所。

　　但是直到元初，業餘畫家還是停留在畫壇的邊緣。然後突然間 —— 一部分是因為職業畫派的沒落，一部分是因為業餘畫家令人振奮而且深具影響力的新發展 —— 畫家們發現自己（也開始以為自己）是居於畫壇的核心。往後的中國繪畫史中，除了明初有院畫的短期復興之外，業餘畫家便一直居於主導地位。

　　於是，業餘畫家的崛起，伴隨著繪畫品味、創作風格和偏好主題的轉移，構成了元代繪畫變革的基礎。畫家來自與以前不同的社會階級，他們各有不同的背景、理想與動機，在各種不同的場合為不同的人作畫，繪畫不由自主地發生根本而深遠的改變。

第二節　業餘文人畫

　　中國宋代及宋以後，文化上的主要擔負者是儒士，即士大夫。他們的文化活動包括編寫史傳，註釋並傳布經書，創作詩詞及各類文學（包括現在認為最通俗的文學 —— 短篇小說，長篇小說，戲曲），作曲奏樂，尤其獨佔了書法藝術，除此之外，在宋代以後，大部分的繪

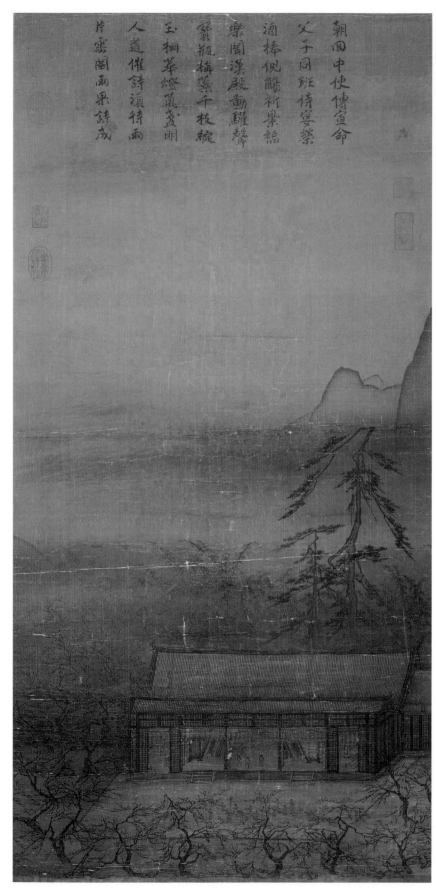

朝圓中使傳宣命
父子同班侍宴榮
酒捧觀鱗祈景福
樂闈漢殿動羅綺
寶瓶梅蘂千枝綻
玉柵華燈萬盞明
人道催詩須待雨
片雲閣雨果詩成

1.2
（傳）馬遠
華燈侍宴圖
軸　絹本淺設色
111.9×53.5 公分
台北故宮博物院

畫運動也是由他們推展。士大夫們彼此溝通訊息以及闡明思想的主要媒介自然是散文；但詩詞、書法以及音樂，從很早以前便被視為較含蓄婉轉的達意工具，是一種表現藝術，可藉以將情意的微妙色彩、變動不居的心緒、個人心靈的特質加以具體化，而與其他的心靈交流。至於繪畫，只要還在職業畫家或「畫匠」（文人口中的貶抑之辭）的範圍，便不可能被視同那些遣懷述志的表現藝術，而只是一種後天磨鍊而來的技藝，只能創造供人玩賞的奇珍異寶。就是因為如此，文人不屑於從事繪畫。不過，在宋代，由於畫風與畫論兩方面有新的發展，繪畫得以融合詩藝與書法，成為文人閒暇時的消遣。

事實上，文人適當的出路只有一種：即入朝為官。在宋代以前好幾個世紀，便已經存在著士大夫階級，他們與世襲的貴族之間有一種互為消長甚至是緊張的關係。中國早期歷史中，官員一般出身世族；社會階級之間的流動相當少。但是到了宋朝，雖然依舊可以透過皇親貴族去謀得一官半職，但是大部分的官員皆是透過科舉考試，憑著他們精通文理、博覽經籍的真才實學而晉升仕途。入朝為官的人，不論天子腳下的朝中大臣，或地方上的小官吏，他們的教育、名望與權力都與社會上其他的族群有所區別。他們還有其餘的特徵：因為本身既有文學素養又有閒暇時間，所以文化水準頗高，對他們來說，這種文化水準或多或少變成是必須具備的；隨著較高的文化水準便出現了崇古的心態，這種心態使得博古之風昌熾，也激發他們爭相仿古，而在文學或藝術創作中，便也喜歡將古聖先賢的作品旁徵博引一番。因為這些文人的教育是以先秦經籍與後世大量的註疏為基礎，出現這種心態也是自然而然的。對傳統的中國人而言，所謂的做學問，指的是鑽研經典以及自出新註。知識性或社會性的議題，往往是藉著對經典的註疏來加以陳述、討論、甚至解決。

結果，讀書人透過科舉考試進入朝廷，但是科舉卻沒有考察他們統理朝政的知識；也沒有像性向測驗一般檢驗他們是否能勝任行政工作。反而，考的是對經典是否熟悉，及有無能力提筆為文，討論典籍中所見的原則如何落實於現實問題。以此觀點類推，研究經典能讓讀書人行事有依據，心智有涵養，因此按理說來，他們可以根據有別於專家的考慮，因時因地做出正確的決策。日常的例行公事，便交給受過特別訓練的僚屬。於是士大夫的見解順理成章偏向業餘立場，與專業的立場形成對峙。當文人從事於繪畫，而小心翼翼地避開與專業畫家相關的風格特色，就顯示了相同的偏見。如果一個人的畫用了亮麗的色彩以及裝飾性的圖案來吸引觀眾的目光，可能這幅畫就是出售用的。而繪畫的正當動機，讀書人認為，是要「寄興」；這種活動本身的價值是在於修身養性；作品不可用來出售，只宜投贈知音。若在畫中賣弄自己對於實物的描寫如何幾可亂真，便是曲從一般大眾的寫實口味了，而且也觸犯了文人畫的創作規範，這些我們往後會討論到。強調技巧（我們先假定畫家一定具備畫技，但其實許多文人畫家只具備某一方面，而且是相當有限的技巧）意味著只要磨鍊技巧，即可以在繪畫上登峰造極。而文人畫家的想法正好相反 —— 繪畫的精神主要來自畫家本身優異的秉賦，而絕少由後天技法造就，這種精神敏銳的鑑賞家看得出來，常人則容易失之交臂。

此即所謂的「觀畫知人」。畫家必備的修為並不是一般的「習畫」訓練，而是揉和了幾項工夫：比如鍛鍊自己對風格的感受力；透過揣摩古畫來熟習古代的風格；藉書法提昇筆墨功夫；而且無時不浸淫在大自然及文化的氛圍中，使自己的感悟力和品味日益精進。

歐洲藝術史上也曾經發展出類似的文人業餘畫論，以為藝術家秉持自身的學養以及人格，應勘破利字這一關。這其實是陳義過高，易流於空言；而理想高於實際的狀況，在西方可是更甚於中國，結果這種理論在西方繪畫上的實質影響亦遠低於中國。古希臘的藝術家早已考慮到一個問題：藝術到底應該視作一項技藝，或是一門令人尊敬的行業。傳說當時有畫家拒絕接受酬勞，甚至將畫作平白送人，以免沾染商業氣息。到了文藝復興時期，繪畫基本上還屬於人文藝術，並且進而成為值得有學養的人投身的行業，他們以兼通文學與哲學來提昇自己作品的水準；阿爾伯帝（Alberti）1436年所寫的《論畫》（*On Painting*）便是這種新態度的經典之作。稍早佛羅倫斯曾出現討論藝術家生平的著作 —— 當然中國早在數百年前就已經有了 —— 而整個歐洲藝術理論中也貫串著一脈「畫如其人」的觀念。[2] 但是這些觀念在歐洲並未像中國那樣在畫壇上發生實際的影響，西方也未曾有過明顯的「業餘畫派」。

中國的文人畫家及其交遊的圈子，通常都兼具鑑賞家、收藏家的身分，由他們的品鑑角度及上述的一些信念所發展出來的幾種繪畫，在手法上看起來常常像初學乍練，帶點笨拙，起碼和職業畫家與院畫家的洗鍊精到比較起來是如此。文人畫家所作的通常是水墨畫，或者只是敷上一些淡彩（但是復古風格除外，復古風格的繪畫用色較為鮮明，這是模仿或影射古代的繪畫形式而來的，與一般色彩的寫生功能略有差別）。再者，這些繪畫不管是技藝生疏或是刻意避開流俗，若以物象外表的真實感來要求，通常不具有說服力；基本上他們畫的是一個內在世界。在宋代大師筆下，特別是十一、十二世紀，中國繪畫的寫實風格這一面，已經達到了前所未有的巔峰。稍後數百年中，畫風的發展方向漸漸遠離寫實風格，這是與宋代的寫實成就有所關聯的，大部分的時候都是刻意地「不求形似」。當實際的紙上繪畫真的不求形似了，同時的繪畫理論就從旁推波助瀾起來。

文人畫的特徵此處暫不詳論，我們將這些特徵及其他論題留待與相關的個別畫家和畫作一起呈現；目前，我們必須先觀察一下元代畫家的歷史與社會背景。

第三節　元代的讀書人

蒙古人當政後便瞭解到，保存漢人行政系統的精華並在朝中採用幹練的漢人，有種種優點。元朝的開國之君忽必烈入主中原後，在位達十五年之久，一心一意想學漢人當個有文化的皇帝，延請了一些碩學大儒到北京來。但是他只建立了一套漢人文官制度的空殼子，其實內裡完全是蒙古人在中原以外各汗國實施的軍事化建制。無論在中央或地方，政府官員一律

行雙軌制，有執掌軍權的蒙古人或色目人，佐以管理文人政府的漢人。語言隔閡也造成溝通的障礙，忽必烈本人從來無法直接和他的漢人屬下對話。

應召食蒙古人之祿的漢人為數甚少；對大部分的讀書人而言，在宋朝他們可以按部就班地升遷，但是在元朝便困難重重了。新王朝一開始就設下的社會階級，決定了晉升的管道，其中蒙古人是第一等，次一等是來到中原輔助蒙古人的外邦人。漢人居於最低等；甚至等下又有區別，而東南部（長江流域及其以南 —— 所謂的江南地區）曾經是南宋故都所在，此地的漢人更受歧視，部分是因為他們對前朝依然忠心耿耿。江南地帶不僅風光明媚、氣候宜人，而且富甲全國又兼人文薈萃。蒙古人統治之下，這裡的精英分子多半仕途坎坷。元代初期的社會據說分成「十等」，儒者在伶人（包括娼妓）之下，僅僅高於乞丐，排在第九，不管是否確有其事，或者只是失意文人的嘲謔，³這些原本該是官僚體系中堅分子的人，在元朝的確是遭受嚴重的歧視。科舉考試在元代一開始便廢除了，直到1315年才恢復。但即使恢復，江南地區的漢人仍然不易晉升仕途，因為考試對他們有諸多刁難，且名額有限。既然無法當官，有些人便退而求其次當個小吏，一旦破格擢用還是可以躋身官僚行列；但是升遷比登天還難，俸祿也少得可憐。

除了以上所說的障礙之外，視變節降敵為奇恥大辱，這種心結也使得大部分的知識階層遲遲不願加入新朝。比較幸運的人可以靠持有土地或變賣家產維生；其他人只有教書、行醫或算命。有一些人知名度夠，便可以文人或作家的身分謀職，尤其是到了元朝末期；他們通常隸屬於職業公會「書會」，寫作墓誌銘和序言之類來賺取潤筆費，不然就編劇本。這些「處士」行業有異，卻在江南地區共同組成一個自給自足的社會，在這裡傳統的價值得以保存，過去的種種還受敬重。在這個世界，雖然無法完全擺脫不利的外在環境，但心靈是逍遙自在的，讀書人可以把自己的人際關係只局限在一群意氣相投的朋友之間；他們可以藉著詩筆、書法和畫藝，在這個圈子中或是在歷史上擁有一些地位，甚至是名聲。

第四節　遺民

蒙古人奪權之後，專制的統治使此起彼落的抗暴運動變得徒勞無功，直到十四世紀中葉才有大規模的叛變。是故，在元代早期，士人拒絕臣服蒙古人，跟任何公開對前宋表達忠貞的舉動一樣，可能只是出於守節之念，沒有實際的目標可言。但是有很多人既不想接受蒙古人召舉，也不願隱藏對蒙古人的譏諷。這批人有的曾在宋朝為官，有的曾在動盪的年代奮力作戰，要不就是曾經義憤填膺立誓不事貳主。他們即是所謂的「遺民」。這些遺民離群索居，有時候轉向宗教找寄託，泰半生活貧困，常聚會賦詩，隱喻故國之思。因為苦於沒有有效的抵抗手段，促使他們採取一些象徵性的舉動，譬如坐臥不朝北（蒙古首都的方向）。有少數傳世的繪畫中也可以見到類似的象徵手法。

鄭思肖 原是遺民畫家後來成了民族英雄的，鄭思肖（1241–1318）是其中之一。宋亡易名為思肖，其中含有忠於宋室的暗示：因為肖字是宋帝趙姓的一半，這個化名意味著「義不忘趙」。鄭思肖在宋朝時曾應科考，但未取得功名。他本籍福建，1275年住在蘇州時，正逢當地守軍不敵蒙古人攻勢而兵敗投降 —— 他覺得這簡直是叛國之舉。鄭思肖目睹漢人私下通敵本有滿腔的悲憤，對於宋室覆亡又椎心泣血（南宋首都臨安在次年緊接著陷落），但他把自殺的衝動強忍下來，在一首詩中表示，只因為家中還有老母需要奉養，自殺即是不孝。他和一些反元人士留在蘇州，餘生致力於義理和宗教（他寫過一篇有關風水的文章），對蒙古人的恨意都埋藏在詩中畫裡。但是他似乎並沒有遭到任何報復，蒙古人知道鄭思肖這批人的意圖，但顯然認為他們成不了氣候。

鄭思肖最愛畫的題材是蘭花，熱帶地區的品種樹形大而蒼翠，中國的蘭花相形之下便中庸許多。鄭氏現存唯一可靠的作品是一幅紙本的墨蘭小手卷（圖1.3）。[4] 就這幅畫本身而言是再平凡不過了；很難能找出一幅表面上如此不具政治意味的畫。紙上以淡墨畫出兩叢輕巧的蘭草，一朵孤挺的蘭花是全畫唯一墨色較深之處，有畫龍點睛之妙。

畫上題了兩首詩。最左邊的一首由陳深所作，他也是遺民，宋亡後歸隱，可能是鄭思肖的朋友。右邊的一首是鄭思肖自題，為這幅稍嫌單薄的畫添一些分量，但是詩意頗為晦澀：

向來俯首問義皇，汝是何人到此鄉？未有畫前開鼻孔，滿天浮動古馨香。

左邊另有小字題款，半由木刻模子印出，得知這幅畫作於西曆1306年。在這條題款之下，有鄭思肖鈐印二枚，一枚刻的就是題詩上的落款「所南翁」—— 南是故都臨安的方向，這個字號同樣涵藏著懷念宋室的情感。另外一枚印章刻了一段文字：「求則不得，不求或與。老眼空闊，清風今古。」因為人們索畫時或是對鄭思肖說之以理，或是誘之以利，這枚印章便是用來事先知會他們。

我們如果進一步探求畫中的主題，以及鄭思肖如何運用這個主題，豐富的涵義便開始浮現。蘭花通常讓人想起屈原（約西元前340–280）《楚辭》中高風亮節的君子，而且數千年來一直都帶著這種隱喻。蘭花柔韌自持，靜靜地綻放，獨自在清幽處吐露芬芳，這種形象特別適合一個離群索居的人敏感的心情。文人畫家以水墨畫蘭，書法的筆意正好具備了蘭葉柔韌的特性，與竹、梅和其他幾種植物同為業餘畫家偏好的題材。不過，在鄭思肖畫蘭，又有一層言外之意。或問蘭根為何不著地，他答曰土地已為異族所奪。此中的蘭花因而也象徵著畫家本人，飄泊不定、羸弱無力，但是仍然懷抱一片孤忠。

龔開 元初數十年間另外一位隱居蘇州數十年的畫家是龔開（1222–1307）。他才華洋溢、博學多聞，曾做過短暫的兩淮制置司監官，對於戍守淮河流域領兵抗元的李庭芝十分仰慕。

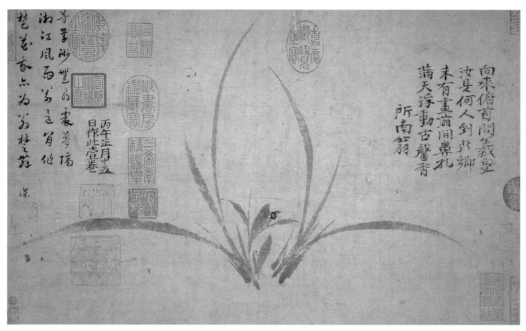

1.3　鄭思肖　畫蘭卷　1306 年　卷　紙本水墨　25.7×42.4 公分　大阪市立美術館

又與陸秀夫過從甚密，蒙古大軍於廣東殲滅宋朝的殘餘水師時，陸秀夫背著宋室最後一位幼主帝昺投海而死，因而名留青史。龔開晚年生活近乎赤貧，偶爾會出售一些文章字畫貼補家用；出售作品原本會招來非議，但是如果生活已經捉襟見肘，或者只要交易不帶任何商業色彩，用的是贈畫的方式，受畫人以容易流通、兌換的禮物作酬報，那麼便可以稍微通融。龔開畫中那種古意盎然的風格與品味特別引人，被認為猶有唐代（618–906）大師的遺韻。龔開身材魁梧，號稱有八尺，一把鬍子又長又密。當代論者提及他長相奇特，行徑怪異，都反映在粗糙的筆法與畫中奇特的造型；這兩項是最顯著的特點。這個評斷隱含著一個新的繪畫觀點，即推崇個人主義，或是讚揚個人主義與古老傳統的適當融合。

　　幸好，兩件龔開最富盛名的作品都保存下來了。一件手卷畫的是捉鬼的傳奇人物鍾馗，帶著他的妹妹和隨行小鬼一起出遊。[5] 另一幅是紙本水墨的小手卷，畫的是一匹瘦馬（圖1.4）。唐式的馬畫是龔開的專長；與他同時代的周密說，這些畫可能是龔開晚上在滿地塵土的家裡完成，因為沒有桌子，所以只能讓兒子伏在榻上，在他背上鋪紙作畫。周密說龔開畫的馬「風鬃霧鬣，豪骭蘭筋，備盡諸態」。[6] 這些形容不只針對馬而已；馬畫和蘭畫一樣，也可以呈現一個志士仁人的氣節。特別是這種動物性情剛烈，有時候還受到繮繩羈絆（代表受牽制），可以象徵不屈不撓的精神。

　　不過龔開這幅《駿骨圖》所要傳達的訊息比較特別。骨瘦如柴，馬首低垂，牠曾經是意氣昂揚，現在卻處於半饑餓狀態，勁健的骨架依然令人印象深刻，落魄之中不失其自尊。在龔開的心目中，這隻動物也是遺民，自宋朝劫後餘生。龔氏題款道：

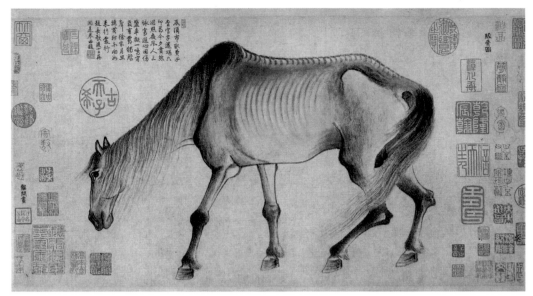

1.4 龔開 駿骨圖 卷 紙本水墨 30×57 公分 大阪市立美術館

一從雲霧降天關，空盡先朝十二閑。今日有誰憐駿骨，夕陽沙岸影如山。

　　這幅畫的效果直接而有力，觀者通常會以為是一匹瘦馬的真實寫照，無從在龔氏的個人風格之外和古代的或他人的畫風發生特殊的聯想。不過，這幅畫基本上真是從唐代的馬畫發展而來，這一點龔開當時的批評家已經指出；另外，這幅畫與傳為八世紀韓幹手筆的著名作品（圖1.5）之間也有數點相似，透露一些痕跡幫助我們瞭解龔開繪畫的擬古特色。首先這兩匹馬都畫得很大，幾乎填滿畫面，作側面而立，襯著空白的背景（收藏家的印章與題款散布在馬匹四周，都是後來幾個世紀中加上去的）。而且每一匹馬的身軀都用濃墨暈染，以達凹凸分明的效果，看來很有體積感。最後，兩匹馬的姿勢與畫法，都是為了突顯馬匹的特質或處境的某些面向，並不是要畫一些泛泛的「馬」。龔開很巧妙地把這些古代的風格轉變為其表現目的所用，現代的觀眾一點也不覺得是套用前人；與龔開同時的鑑賞家知道這些特徵是典故，不過，羸馬這個強烈的意象必定也深深打動了他們的心弦。假借古法不過是給這張畫多了另外一層涵義。

　　看著鄭思肖和龔開的畫，我們不妨停下來談一談畫中所展現「文人畫」（"literary-men's painting"）其他的面向。畫家在畫上題詩襯托，便在繪畫中注入了文學的性質。結果詩中有畫，畫中有詩，成為統合的美感經驗；因為題詩可以當作書法作品來欣賞，而畫可以讀出象徵涵義則又像一首詩，詩與畫美感上的交融，比我們在西方所熟知的任何一種視覺和語言藝術的結合更為緊密。在畫上運用象徵性的題材絕非文人畫家的專利：南宋畫院的畫家沿襲

十二世紀早期徽宗時代所形成的作法，就時常採用文學性或象徵性的主題，這種作法其實在更早的時期也非罕見。象徵性的題材也不是整個文人畫的特色；相反地，我們將會看到，題材遲早會變成習套，無法把畫表達出來，或賦予涵義。

在中國人眼中，鄭思肖與龔開畫中的「文學」特質，毋寧在於他們的風格——此處一方面指對題材的呈現，一方面指作畫的態度。南宋畫院畫家所畫的蘭或馬，一定是置身在宋畫的理想世界中，在裡面沒有一事一物交待不清；物象一概鈎勒精確，設色精巧，給人永恆、絕對存在之感，彷彿非由人力所為。這是宋代以後的畫家們所無法重現的。鄭思肖的蘭花相形之下便平淡許多，比較質樸無華，顯然是筆、墨、紙等素材在畫家揮毫之際交相呼應的成果。龔開的瘦馬毫無美感可言，同樣呈現了這種特質，而且進一步透露出他對繪畫創作及素材有一種執著的新追求。

最後，這兩件作品都被作者當成——也被同代人理解為——個人感情的私下表白，因此當代的中國鑑賞家無法把這些畫單純地當作藝術作品來欣賞與判斷，而撇開畫家其人或其處境不談。當然這兩幅畫的情況非常特殊，畫家所處深刻的歷史情境，賦予它們特殊的價

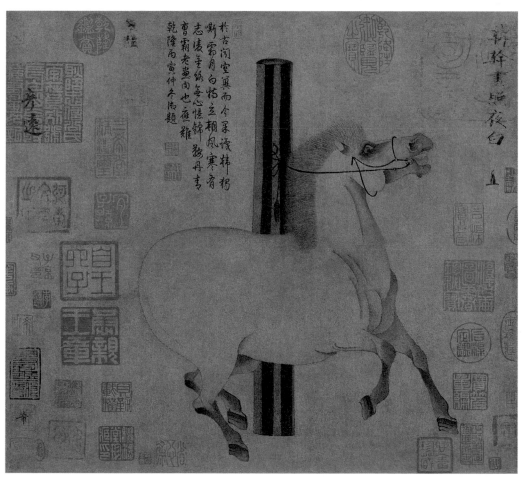

1.5 （傳）韓幹　照夜白　短卷　紙本水墨　縱 30 公分　紐約大都會美術館

值，這段歷史凡是稍有知識的中國人都耳熟能詳。但是隨著以繪畫為溝通媒介此一觀念所自然產生畫如其人的論點，卻是文人畫論的重要信念，廣為畫家和鑑賞家所接受。我們不僅在畫論著作中見到，許多時人或後世作家也在題畫贊辭中論及。

在畫上作贊自宋代以降便十分普遍。如果是手卷，題辭通常是以題跋的形式寫在另一張紙上裱在畫後。本書圖1.3與圖1.4的手卷便接著許多元代以來的題跋。在龔開的馬畫上有兩位名人的題款，畫家倪瓚和兼長詩書的學者楊維楨，後文將會提及二人；他們在跋文中說到龔開悲慘的一生，並指出畫中的馬是他困境的寫照。鄭思肖墨蘭的拖尾跋文也屬此類；其中有元末畫梅名家王冕題道：「鄭所南奇次不凡，文章學問有古人風度，不偶于時，遂落魄湖海，晚年學佛，作詩作畫，每寓意焉……。」

錢選 遺民中最富盛名也最重要的畫家當推錢選（生於1235年左右，卒於1301年之後）。他在1260年代中鄉貢進士，但是顯然從未獲派官職。宋亡後居於江蘇太湖南濱的吳興，大約是蘇州東南五十哩處。他是當時人稱「吳興八俊」中年紀較長的一位。八俊之中年輕一輩，後來成為元代大家的趙孟頫，在1286年接受忽必烈徵召入北京；八俊中多數人隨之北上，集團自然解散，但是錢選還是留在吳興。當時他大約五十歲，可能只是不喜歡離鄉背井長途跋涉，去謀取一些不確定的報酬。不管真正的原因是什麼，後人稱他為忠君愛國，他的耿直與趙孟頫模稜兩可的立場正好形成對比，趙孟頫是宋室之後，許多人認為他不應該這麼輕易就答應蒙古君主的徵召。

錢選自幼習畫，在天分和技巧上都遠超乎大部分的業餘畫家。事實上，幾位與他同時代的人便說他技巧太純熟而常被誤認為職業畫家。[7]其中有一人道：「俗工竊其高名，競傳贗以眩世；蓋玉石昭然，又豈能混哉。」

「昭然」與否姑且不論，真假之間仍然難以區別。例如現在還是有人根據工巧和寫實的標準，想從數百件相傳是他所作的繪畫中挑出「真錢選」來；而這些標準其實比較適用於南宋畫院傳統的作品。[8]一位十五世紀的作者記載，錢選晚年贗品滿天飛，畫家不得不在所有後期的作品上題款，以便與仿作區別。

1970–71年間，在明初魯王朱檀（卒於1389年）墓中，出土了一幅錢選有這類題款的作品，似乎恰好印證了這種題款以防假冒的作法 —— 這幅畫也是至今唯一一件由考古挖掘而來的名家畫作。[9]此畫見本書圖1.6。錢選自題了一首七言絕句，又謂：「余改號雪谿翁者，蓋贗本甚多，因出新意，庶使作偽之人知所愧焉。」也就是說，他採用了一個新的別號（如同其他中國畫家或作家一般，這是為了）去配合一項新風格。

從模糊不清的圖片看來，畫面可能受過磨損，某些地方曾經重畫，但仍然可視為錢選的作品（不過，此畫考古上的斷代大約比畫家活躍的時間晚了一百年，作者的歸屬當然不無疑

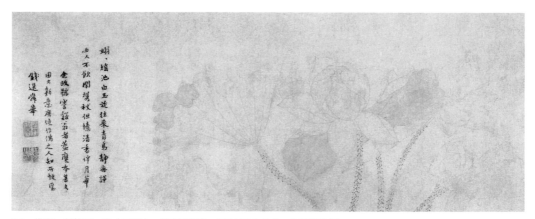

1.6　錢選　白蓮圖　卷（局部）　絹本淺設色　32×90.5公分　山東博物館

義）。傳世有幾件繪上花草的畫作，有相當可信的題款與鈐印，可以放心視為錢氏此類作品的展現，但是它們並非絕無可疑；而此畫與它們風格頗為一致。這幅出土作品畫的是蓮花，有三朵含苞待放，幾張蓮葉，細筆鈎勒，敷上淡彩，考古報告指出著的是淡綠色。雖說葉子與花朵是各以不同的角度面對觀者，而且還互相重疊掩映，彷彿綻放在三度空間之中，但是，錢選的鈎勒方式還是把物形平面化了。俐落分明的線條也使物形避免氤氳朦朧。錢選的蓮花、鄭思肖的蘭花與龔開的馬畫一樣是襯著白紙，但是不作空間烘托，很單純只是一般的背景。

與錢選同時代的人便根據這張畫所展現的特質，來判斷他的作品與「畫工」到底有何分別。錢選在畫上竭盡所能地避開任何能強烈勾起感官經驗，或是觀者對自然感官經驗記憶的作法，這些可以視作純粹是錢選個人氣質的流露；但是，在畫中還可以看出畫家極力想擺脫所有的商業色彩，這是此種風格可以歸入文人畫的部分原因。這種特質有前例可循：文人畫的創始人之一，北宋的李公麟（卒於1106年），已經引進能為文人畫家所接受的風格，那是用若有似無的淡墨平塗鈎出精細的線條，既沒有暈染（以營造實體感），也沒有皴法（以刻劃表面肌理）。在描繪塊面紋理的技法尚未發展之前，這種畫法除了紹續唐代及早期繪畫的遺風之外，本身冷靜純粹的韻味十分適合文人孤芳自賞、知性思辨的傾向。在南宋一直後繼有人，比如牟益即是，他畫過一幅這類「新古典式」（neoclassical）的手卷，紀年為1240年，以唐朝的宮中仕女為本，[10] 爾後還有趙孟堅（約1199–1256），他是趙孟頫的父執輩，專擅畫水仙。這類畫風流行於十二、十三世紀，似乎已經構成一股相當精緻的小派別；錢選有一部分的成就便在於拓展這項風格的表現領域及素材內容。

錢選有兩幅小畫，分別是盛開的來禽，以及梔子花，裱在同一卷，此處我們複製梔子花的部分（圖1.7）。兩幅畫下方角落都蓋了畫家的印章，梔子花之後尚有趙孟頫的題跋，曰：「來禽梔子生意具足，舜舉丹青之妙於斯見之，其他瑣瑣者，皆其徒所為也。」這又是一段

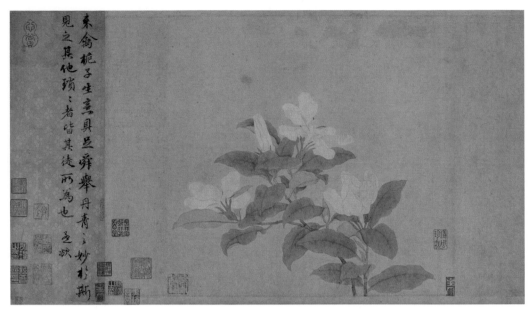

1.7　錢選　來禽梔子圖　卷（局部）　紙本淺設色　29.2×78.3公分　弗利爾美術館

表白，擔心仿作贗品會淹沒真蹟。

　　所有知名的畫家對仿作都很苦惱，但是就錢選而言格外嚴重。可能是他的畫原本就容易引來仿作：表面上看，複製一幅「錢選」的畫只要模仿他簡單俐落的線條，然後填上色彩即可。但是錢選上上之作的高明處非止於此，這幅畫可以看得很清楚──敷在花朵上的顏料是白色，襯底紙張的色調也近乎白色，筆致極其工細，比如細若游絲的葉脈──即使是最好的複製品也無法再現，我們只能建議讀者找到這些原作，花些時間仔細端詳。

　　《來禽梔子圖》卷的線條比《白蓮圖》（圖1.6）細弱，清淡而隱約，但是兩張畫在其他方面倒是十分一致，例如葉緣規律有致的翻折姿態，這種手法由錢選筆下畫來，似乎刻意呈現的是葉子正反兩面對比的色調，以及葉緣動人的曲線，而不是想去畫在空中搖曳，眼睛看得見的葉子，這種線條使植物感覺上好像蘊藏有一股生氣，有別於南宋院畫寫實的花卉：南宋畫院花鳥畫的「生意」是另外一種表現。無論如何，錢選畫中就數這幅梔子花最能反映南宋畫風，特別是畫中的裝飾美，當然除了線條之外，也在花與花、葉與葉之間的安排。向南宋大師的作品中去借一些不食人間煙火的動人特色，對於元代早期的畫家可能是很自然的事。但是置身在當時的評論環境，就可能惹起非議，因為人們往往把南宋的畫風與政治上的積弱不振聯想在一起，因此文人畫家通常對這種風格避之唯恐不及，這些人對藝術批評與理論上的課題一直相當瞭解──這是可想而知的，因為大部分的時候，他們本身也是領一時風騷的評論人與理論家。比如一位元末作者便批評錢選的書法「但未能脫去宋季衰蹇之氣耳」。[11] 文學界也流行同樣的態度；這時期江南地區首屈一指的散文大家戴表元（1244–1310）即是，他畢生便致力於矯治宋末文學中的「萎爾」之氣。

錢選另一幅《秋瓜圖》（圖1.8）是用水墨淺設色，大多是濃淡不一的綠色。畫面上方的題詩是錢選自作，後有署款及印章。畫中的構圖則在淺淺的空間之中由前往後依序排列硬的、圓滾滾的瓜、大的小的葉片，花朵，最後是輕飄飄的草鬚以及細長的葉子──也就是說，布局是由立體到平面到線條。葉子或平行排列，或交錯縱橫，搭成一個鬆散的棚架，在這個架構上，并然有序地安置其餘的素材。這幅畫的魅力主要還是來自本身的裝飾之美，不過，這種裝飾之美依然是由錢選十足冷靜矜持的風格烘托出來，如果有人對這一點存疑，想把錢選（不顧歷來中國作者諄諄教誨）單純視為宋代花鳥畫的傳人，他只要比較錢選的作品以及當時真正延續宋代傳統的畫家──如孟玉潤的作品（圖1.9），或是日本京都大德寺一對無名氏畫的牡丹大掛軸[12]──立刻會明白錢選和他們之間的區別有多明顯。

從早期元代畫家的文字和繪畫中，事實上很清楚可以看出當時對於前朝南宋的風格，有一股強烈的反動正在醞釀。在錢選和趙孟頫的作品裡，這股反抗的力量分成兩個方向：一是回復早期畫風──諸如唐朝、五代和宋初；一是帶點實驗性質的嘗試，把遠古的風格典故納入當前時新的畫風。稍後會論及的錢選山水畫《浮玉山居圖》便是朝第二個方向努力；至於他的仿古作法，則必須到現存最佳的人物畫《楊貴妃上馬圖》中一探究竟。

在探討《楊貴妃上馬圖》之前，我們必須先指出畫壇上的復古之風並非前所未聞；北宋末年與南宋早期的文人畫家與宗室畫家──李公麟、趙令穰、王詵等等，還有他們在南宋畫院中的一些傳人──早已視復古之風為宋代文化崇古熱潮的一部分。我們也應該指出所謂的「復古」（archaism）一詞，仍是同時指稱多種後人復興古代風格的模式──如隱喻、摹仿、指涉、戲作等。這些不同的作法有一個共同點，即因風格高古而刻意在風格上強加一些特殊價值。我們將這些作法合併統稱為復古，雖然稍嫌鬆散，但是可以避免重複一些累贅的用語，如「學唐人作」、「仿董源筆意」、「學古人畫」之類。

錢選的《楊貴妃上馬圖》（圖1.10）是取材自歷史演義。唐玄宗一稱唐明皇（713–56年在位），和他著名的妃子楊貴妃帶了一隊隨從準備出遊，可能是打獵。在卷軸的第一部分（手卷是由右向左看），唐明皇已經上馬還朝後看，耐心地等著他那豐腴的愛妃，彼時正由隨從費力地扶她上馬背，據說就是她帶動了晚唐豐腴之美的風尚。由文獻記載判斷，這幅畫可能是脫胎自八世紀大師韓幹一幅失傳的作品，韓幹是玄宗時期的宮廷畫家；趙孟頫見過一幅題材相同傳為韓幹所作的畫，錢選可能也見過。無論如何，畫的構圖非常切近唐代的模式，人物成群橫向羅列，像是在一個景深很淺的舞臺上，沒有地面也沒有背景。由唐代到元初，中國繪畫數百年間所發展出來一套人物逐漸融入背景的作法，錢選全都不用，而改採更早以前較簡單的方式，將人物分成數組，用錯落有致的排列，以及人物彼此顧盼的姿態，形成各段落之間的聯繫，使全畫得以串連起來。這幾百年間，中國繪畫也在發展各種讓人物生動、活

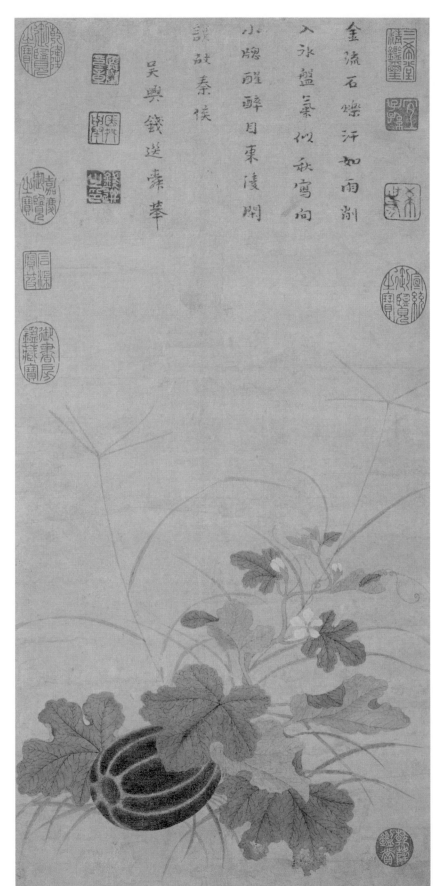

金流石爍汗如雨渭

入水鹽齏似秋高向

小聰醒醉目東陵開

詭敲秦候

吳興錢送秦華

1.8
錢選
秋瓜圖
軸　紙本淺設色
63.1×30 公分
台北故宮博物院

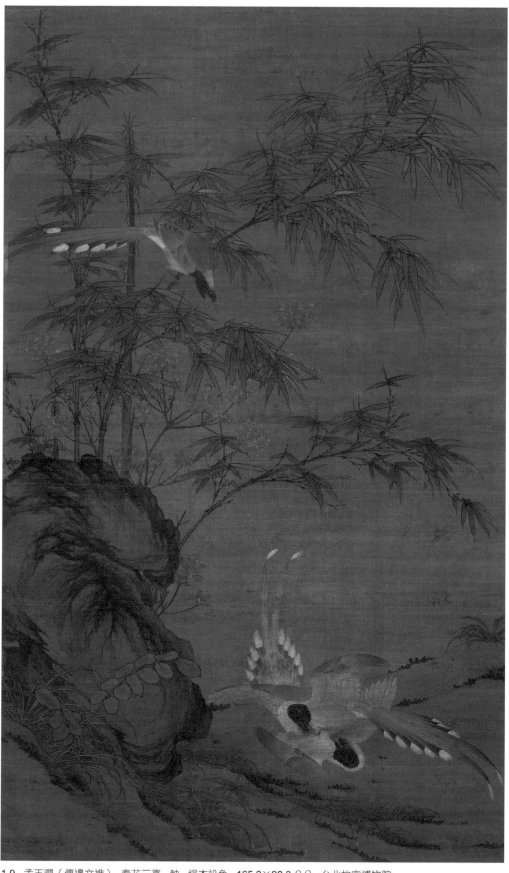

1.9　孟玉澗（傳邊文進）　春花三喜　軸　絹本設色　165.2×98.3公分　台北故宮博物院

1.10　錢選　楊貴妃上馬圖　卷　紙本設色　**29.5×117** 公分　弗利爾美術館

潑的表現方法，例如粗細富有變化的線條，靈活的姿態與手勢，明顯的面部表情，這些設計在錢選畫中也都犧牲大半。畫家處理題材的態度似乎很超然，如同我們上文提及十足的「新古典式」；此畫根本的創作意圖似乎是在懷古，畫家是否真正有意描寫題材中的事件和人物倒在其次。錢選細若游絲的輪廓線，暈染精妙的色彩，仍然維持他的畫作一以貫之清醒冷靜的感覺。

　　韓幹的原畫，可能是在唐明皇和楊貴妃生前繪就，畫中必定散發了當事人溫暖的生命和盪漾的情緒；美女和駿馬是唐明皇兩大最愛，宮廷畫家如果不能捕捉他們迷人的神采，是無法長久得寵的。而今錢選沉醉的似乎是遙遠的古代與和諧的色彩，而不是美女與駿馬。當然，就像今天我們身邊有許多硬邊藝術（hard-edge），或低限藝術（minimalist），要不就是疏離超然的作品，道理是一樣的，錢選這類繪畫正也是因為不願明白勾起錢選那時代人麻木的感官反應，而散發出魅力；他的作品喚起人們對大唐盛世的記憶，這樣的一幅畫向元初的讀書人肯定了中國崇高的文化價值，在遭受野蠻、粗魯、強大的敵人羞辱時，這是他們所能依恃少之又少的憑藉之一。不過，這類作品顯然沒有替元代繪畫提供生長茁壯的基礎。

　　錢選名下的山水作品大部分也是如此。這些山水畫是另一種仿古的方式，可上溯到唐代的青綠山水，畫法是以細線鉤出岩石樹木，著上鮮豔的礦物性顏料，其中以青色綠色居多。錢選的青綠山水只是一種緬懷回顧的姿態，給人的印象比較是思辨性的、藝術史式的陳述，而不像個人或集體情感真實而深刻的抒發。即使他的山水畫真的反應了一絲一毫當時的歷史

情境，用的也是負面的表達方式，以見其對現實的厭惡排斥，而想隱退到一個安穩美好的古代。他的畫法嚴整簡潔，不帶任何自發、即興的趣味，小心翼翼剔開所有明暗或肌理刻劃的自然寫實效果，以及其他任何會引起感官經驗的作法，在在流露出漠不關心的逃避心理。

錢選這類山水畫中有一幅近日由美國大都會美術館購藏，畫上畫著書法家王羲之在水榭邊觀看兩隻白鵝戲水（圖1.11）。據說王羲之特別喜愛看鵝引頸的動作，鵝頸柔中帶勁的動作激發了他的靈感，到書法中去尋找異曲同工之妙。但是如果王羲之見到的是錢選的鵝，大概就不會有這麼多靈感了：鵝的姿態僵硬、笨拙 —— 其實整幅畫都是如此，不過，這種效果和其他作品中自然流露的優雅韻味一樣，都是刻意營造，而且營造得相當成功。濃豔的青綠色彩塗在輪廓分明的塊面上，和宋畫青綠山水的設色方式完全不一樣，現存北京故宮博物院，相傳為十二世紀趙伯駒的傑作可作一比較。趙伯駒的作品設色清澄，暈染層次豐富，有助於自然寫實的描繪效果。[13] 錢選畫中的葉簇與竹林則無甚分別，都是由相同的單元規律地組成平整的圖式。水榭的屋頂向後延伸，與畫面格格不入，無法和其他部位協調，只好由樹木半掩著。

像這樣一件順任理智與反圖繪（anti-pictorial）風格的藝術作品，當然會重新挑起畫的好壞問題：如何去分辨刻意的、出諸美學考慮的「拙」與真正的生澀？如果有另外一種價值觀認為掩飾真正的愚蠢是值得的，那麼觀眾要如何分別這種欺騙到底是有心或是無意？這個問題很容易這麼回答，因為真正的好畫，無論它是哪一種風格，通常瞞不過一雙洞識的目光；不過，實際上卻沒有這麼簡單，藝術作品如果用恰當的審美角度觀賞原本會十分傑出，一旦

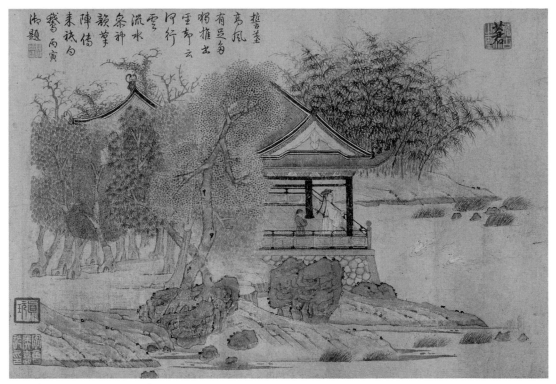

1.11　錢選　王羲之觀鵝圖　卷　紙本設色　23.2×92.7公分　紐約大都會美術館

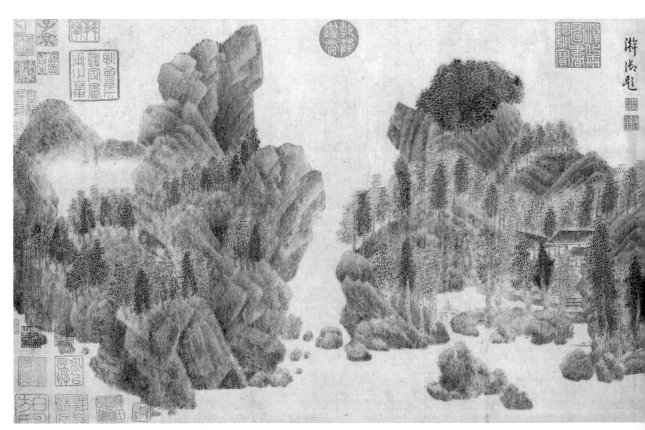

1.12　錢選　浮玉山居圖　卷　紙本設色　29.6×98.7公分　上海博物館

敏銳的畫評家不小心用了錯誤的標準衡量，通常就變成一文不值，或淪於等而下之了。晚期中國繪畫常發生這類問題，不過其他時代亦然。

　　錢選在畫《浮玉山居圖》（圖1.12）時，可能也希望營造冷靜古典的格調，但是結果迥然不同。我們要研究過這幅畫的原本，才能判定現存的版本是出自錢選之手，或是後人逼真的摹本；此畫現存大陸上海博物館（1973年我去上海訪問時，不巧此畫已經外借），海外地區只能見到黑白圖片。畫的規格是小幅手卷，據錢選自題是畫他的山間小築。拖尾上有元末畫家的題贊（黃公望和倪瓚），也有元以後畫家和評論家的跋文，對畫風古意盎然讚美有加。

　　古意的確是此畫的精髓。這幅畫和錢選其他的作品一樣，重新拾起了數百年前塵封已久的畫風。研究西方藝術的學者比較習慣向前發展的模式，一種畫風如果沒落，便不太可能被刻意重振（雖然歐洲藝術自有復興的現象），對習於這種看法的人而言，上述說法或許聽起來很奇怪；但是在中國，就藝術以及其他的文化領域，祖述古法和推陳出新同樣普遍。若要完全瞭解錢選和舊傳統之間的關係，則必須把他的畫和早期的山水畫做一系列周密的比較，但這又離題太遠了。不過，因為山水畫是此時及往後畫壇上的主題，我們倒是可以對元代山水畫的背景作一番鳥瞰。

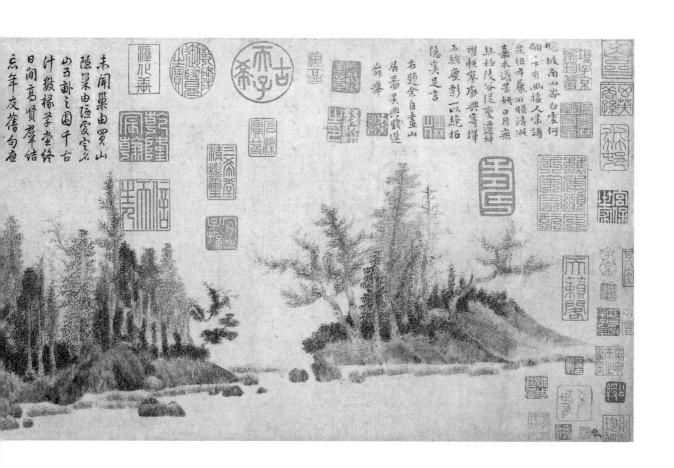

　　一直到唐代中葉中國山水畫最盛行的畫法都是鈎勒設色，即不論樹、石或其他景物，先用線條鈎出輪廓，然後填上色彩；「青綠山水」便是這類畫法具體的展現。首先和這種畫法分道揚鑣而留下重要影響的畫家，後世人舉為詩人畫家王維（699–759），據說他加入了「破墨」技法，褪去畫中的色彩，使單色水墨大行其道。無論王維開創了什麼模式 —— 我們沒有現存的作品可以作參考 —— 之後，新的山水畫在十世紀出現，綿密積累的細碎筆法，特別是各種的皴和點，取代了原先山水畫填彩暈染的方式，而賦予塊面豐富的紋路肌理和土質石體的真實感。

　　元代山水畫家最推崇董源（約卒於960年左右）在這方面的成就。他所開創的畫派，以自己和弟子巨然為名，稱「董巨」畫派，主要以長江下游的江南地區為中心，即二人的活動範圍。不過，這個畫派在宋代墮入幾近蟄伏的狀態，當時幾位領導山水畫的人物 —— 有北宋大師如范寬與郭熙，十二世紀初期的李唐，及其南宋傳人馬遠與夏珪 —— 正進行一連串的革新，包括營造空間，捕捉氤氳之氣，架設巨嶂結構或是煙雲繚繞的全景，都是宋代繪畫無與倫比的成就。

　　元代早期，畫壇出現排斥宋末山水，董源的江南畫派連帶其他宋初及宋以前的畫派一起捲土重來。[14] 當時畫壇對這些古老的畫派重新燃起興趣，是因為畫家有機會可以見到古代大師的作品。十二、十三世紀就不可能有這種機會，一方面是中國本身政權分裂，北方異族入侵，另方面是古畫多集中在皇室收藏，要不就是藏處無法接近。如今許多早期重要的傳世之作開始流通，政局一統後，各地往來較為自由，畫家因而可以四處看畫。他們藉旅遊接觸了各地畫風陳舊的古老畫派；文獻中少有記載，但是現存作品有許多是繫在十或十一世紀大師的名下，依風格可定為南宋或元初之作，因而可以證明這些風格確實存在。趙孟頫1286年到北京，遍遊北方各省，1295年返回吳興，帶回一批在北部蒐得的古畫，其中便有王維與董源的真蹟或仿作。

　　錢選勢必看過這些古畫，《浮玉山居圖》如果真像早期畫家所言是他晚年的作品，那麼當可在畫中看到他對這批古畫的反應。錢選對於古老畫派的認識並不完全來自大師們的手跡；他一定也知道同一時代風格較為矯飾平庸的仿作，似乎也左右了他對這些風格的詮釋。他有一些構圖生硬的青綠山水恐怕就必須從這方面來解釋說明，《浮玉山居圖》某些突兀之處亦然。

　　無論如何，這張古怪的畫，和趙孟頫的《鵲華秋色》一樣（稍後再談），都是此一新復古運動中現存時代最早的繪畫里程碑。如同錢選的青綠山水，這幅畫並不單純是亦步亦趨追隨古代，我們還可以看到畫中小心謹慎地吸收、綜合、以及詮釋古代的風格，並且 —— 錢選在此點上作得較趙孟頫遜色 —— 自其中推陳出新。錢選以一貫的冷淡、理智、反圖繪性的手法來運用古代素材：古代素材的質樸，甚至笨拙，似乎令他深深著迷，他的態度正確一點應該叫作素樸主義（primitivism）。他拒絕繼承宋末山水畫的成就，反過頭來揣摩古法，這種態

度表現在許多方面；我們在此只以數點說明。

《浮玉山居圖》組成構圖的色塊從右邊低平的土丘開始，一直綿延到左邊那些比較壯觀的山體，形狀有稜有角，崢嶸突兀，橫向羅列於中景；沒有前景或背景。河岸線條僵硬，水與陸地之間，不見緩和的轉折過渡。水面和天空都是空蕩蕩的一片。畫中缺少讓畫面柔和的氤氳之氣，是以更為粗礪緊迫，卷末雖然有一片雲霧補白，也不見有所紓解。事實上物形四周並沒有真正的空間，本身也不具量感，而且並未包含在一道連續不斷的空間中。南宋山水中優雅的濃淡渲染自然便有明暗變化，也有模糊朦朧的層次足以表達距離遠近。這些作法錢選全都不用，而代之以平行的筆畫有條不紊地堆疊（也是一種皴法），如同影線（hatching）。樹木的畫法又是另外一種格式，筆直的樹幹周圍有成簇的小點，以表示樹葉。點的形狀、密度時有變化，但是變化不大，分不出是哪一種樹木 —— 因畫中所提供的線索太少 —— 只是讓畫面有最基本的區別而已。有些樹扭曲纏繞，姿勢不甚優雅，與古怪變形的岩石互為呼應。房屋、樹木與岩石的比例也不自然，像是小孩子畫的；畫家刻意地扭曲例行構圖的原則，比如最左邊的懸崖絕壁（從峭壁上的樹木和畫卷右邊樹木的比例看來），應該是擺在最遠處，卻被拉到畫面的近前方。

錢選在這幅畫上將十至十三世紀間山水畫的發展方向整個扭轉過來。南宋山水畫藉許多方法，步步逼近人對自然景色的視覺感（和照相寫實非常不同）：例如把細節集中在幾個焦點範圍內，用雲霧繚繞讓遠方的物形看起來模糊朦朧，分清巨石與懸崖的受光面和陰暗面營造體積量感，暗示深無涯際的空間，諸如此類錢選一一放棄。他反而回復到以往的畫風，彼時畫家仍辛辛苦苦地鈎勒物表的紋理，來建立質感，另外畫面不論是橫向或縱入開展，都只能藉物體位置上的搭配、聯繫等相對關係營造出來。

如前所述，若要詳細討論錢選所借用古人的種種特徵將會離題太遠。當錢選的《浮玉山居圖》和《寒林重汀圖》（圖1.13）兩相比較，董源的影子便非常明顯，據傳《寒林重汀圖》是董源的作品，但也可能是十二、十三世紀的追隨者所作。董源式山水的特徵在《寒林重汀圖》畫中已經流於公式化，因而失去不少原本再現的功能；但是這種公式化是歷史演化中，畫派沒落自然的結果，並不像錢選是故意由自然轉向人為創作。這兩幅畫恰巧證明了羅越（Max Loehr）對宋元繪畫所作的區分：「宋代畫家，把自己的風格當作一種工具，來解決如何描繪山水這個問題；元代畫家，把山水當一種手段，來解決如何創造風格的問題。」[15]

以上的討論大多是否定的語辭：比如排斥宋代風格；未見空間、大氣、宏偉、與美感等效果。而元人在否定之後，又是以哪一種正面價值取而代之呢？這是一個比較複雜的問題，等到有畫家以此正面價值創出佳作我們再行討論。錢選的嘗試到後來好像失敗了；他的創作提供了一些條件使新的山水風格得以孕育生成，但是本身卻無法發展一套成熟且生氣蓬勃的新風格，這一步有待趙孟頫來完成。

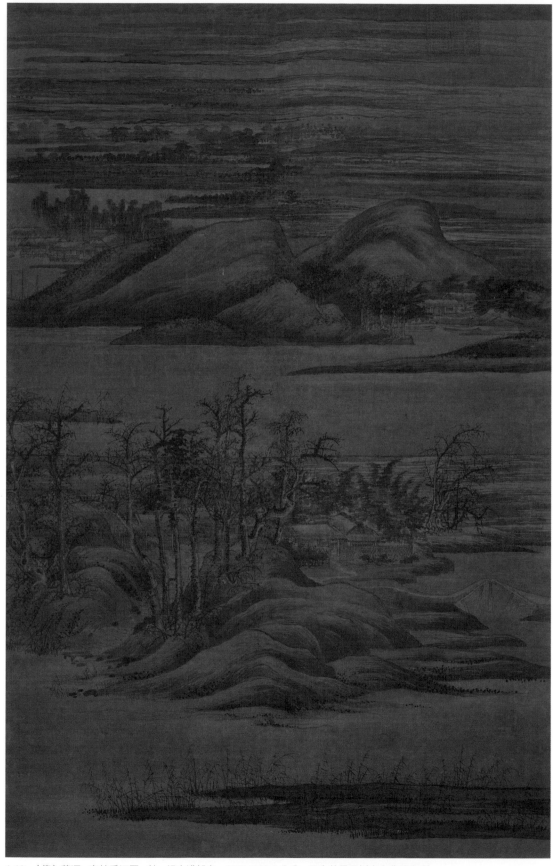

1.13 （傳）董源 寒林重汀圖 軸 絹本淺設色 178×115.4 公分 日本芦屋黑川古文化研究所

第五節　趙孟頫

　　趙孟頫的生平經歷以及藝術創作，李鑄晉在最近一系列的論文中，研究得極為透澈。[16]
趙孟頫1254年出生於宋宗室之家；事實上是宋太祖的後裔。在杭州的太學接受完整的儒家教
育，後來在宋朝擔任一名小官。宋室覆亡後，辭官返回故鄉吳興，致力文史書畫等研究。就
在這段期間結識錢選並且可能（據錢選《浮玉山居圖》中黃公望與另一位元人的題跋所言）
隨他習畫，不過趙孟頫從未承認過。無論如何，錢選這位前輩致力復興宋代以前的風格，必
定對趙孟頫有所啟發。

　　1286年，江南地區有二十餘位博學多才的漢人，應忽必烈之邀入京，趙孟頫也在徵聘之
列；他應邀前往北京。此後十年以兵部郎中公務之需前往各地執勤而遍遊中國北方。1295年
返回吳興，帶回一批他所收藏的古畫。在1295–1322年去世之間，數度進出仕途，有時因公
北上，有時辭官南返，浸淫於詩文書畫之中。他的仕途大部分時期都是坎坷崎嶇，但在當時
的環境仍是漢人中的佼佼者。他經歷四任皇帝，出任過江浙行省儒學提督，數度被拔擢至高
位，比如翰林學士承旨，翰林院是宮中學府，當年士林翹楚會集之地。

　　如今沒有證據顯示他曾為忽必烈或宮中的蒙古權貴作過畫；所以自然不會是宮廷畫家。
但是他的馬畫格外知名，可能和他與蒙古人往來密切有關，蒙古人特別愛馬，想想他們遊牧
民族的背景就不難理解。[17] 趙孟頫的馬畫聲名卓著而且廣受珍視，致使後世一些次要畫家成
千上百的馬畫喜於訛託他的名義，通常都加上偽款。不過有趣的是，趙孟頫作品中可靠的真
本以這類題材數量最少。或者可能是他的馬畫評價太好，我們的期望也高，以至於連他的親
筆手跡也無法相信。

　　所有附上趙孟頫印款的馬畫（落款可能是後來加上去），《調良圖》（圖1.14）這幅冊頁算

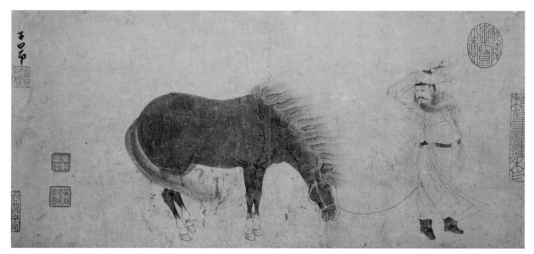

1.14　趙孟頫　調良圖　冊頁　紙本水墨　22.7×49 公分　台北故宮博物院

是個中佳作。李鑄晉認為此畫應屬1280年代的真本，而且可能以某一幅唐畫為範本。畫法和錢選鈎勒暈染的方式相同——或者可以將源頭上溯到宋代李公麟的名作《五馬圖》（圖1.15）（趙孟頫必定知道這幅畫），李公麟同樣以唐式畫法聞名。趙孟頫的《調良圖》會把人物和馬匹孤立出來，襯著空蕩蕩的畫底，這一點也和兩位前輩的作法相同。雖然畫中有一股強風吹過馬尾、馬鬃和馬伕的衣服，看起來也只是在畫幅之內迴旋，使構圖活潑了，但是基本上還是一個自成一體的世界。畫中線條精妙，毫不做作，再次捕捉唐代人物畫中古典素淨的韻味，關於這一點趙孟頫曾自言：「宋人畫人物，不及唐人遠甚。予刻意學唐人，殆欲盡去宋人筆墨。」[18]

傳世有一幅趙孟頫的《二羊圖》卷（圖1.16），題材和馬有關但是很罕見，可能是趙孟頫絕無僅有的嘗試，湊巧竟能流傳後世，現在，學界普遍認為這件作品比其他傳為趙孟頫的馬畫更可靠也更好。此畫為紙本水墨，元代及後世的文人畫家通常取紙本而捨絹本；紙本表面略微粗糙，吸水性較強，便於展示各種筆法的變化，而筆法正是文人畫的基礎，絹本很困難或根本不可能提供這種條件。例如，趙孟頫在這幅《二羊圖》卷中便充分利用「乾筆」和「濕筆」創作。綿羊是用濕筆繪就，毛筆飽含淡墨，所以筆觸不甚分明，而是暈開成濃淡不一的斑斑墨塊。山羊則是運用乾筆的佳例：筆毫先沾取一些較濃的墨汁於硯臺上等稍乾之後，再提筆作畫。在掃過畫面時，「乾」筆含的是濃墨，紙本不會吸收，細碎的線條像鉛筆或炭筆的效果，看起來有如浮在紙上。這兩種畫法使得這兩隻動物成為一種巧妙的形式對比。

畫中的綿羊與山羊是互相顧盼的姿勢，就像錢選畫中唐明皇與楊貴妃的坐騎一樣，可以形成一個離心式運動的構圖。綿羊的軀體用前縮法（foreshortening）畫得很彆扭，和唐明皇的坐騎相同，也是刻意引用唐畫典故，唐代畫家還是十分仰賴前縮法，作為由固定視點刻劃空間物體量感的方法。南北宋之交似真而幻的設計已非大勢所趨，這種前縮法也跟著沒落了；後來只有畫家為了營造古意時才會重新啟用。

李鑄晉最近在一篇論文中，揣測此畫的題材可能有象徵寓意，綿羊與山羊分別代表漢朝的兩員大將，蘇武和李陵。蘇武兵敗被蠻族匈奴所擒，因為拒絕投降，遭流放至北方大漠牧羊；李陵則稱臣投降，被匈奴人遣返。李鑄晉道：「左邊那隻綿羊孤傲的神情，反映了蘇武的精神；山羊的卑微則似李陵。」[19]趙孟頫數度在他的詩文中隱喻或明白地提到忠貞的問題。[20]在這幅表面上是田園題材的作品裡，又能讀出帶有政治寓意的影射，確實很有趣，可以暫時接受，雖然觀者自畫中所見山羊的「卑微」與綿羊的「傲氣」並不那麼明顯——綿羊圓滾滾的軀體與呆滯的表情，似乎（如趙孟頫的描繪）比山羊更卑微。趙孟頫題款看不出有任何弦外之意；但是如果此畫照李鑄晉所說是繪於1300年左右，當時趙孟頫正在蒙古人的朝中當官，那麼畫裡也就不太可能出現這類暗示。趙孟頫的題款是：「余嘗畫馬，未嘗畫羊。

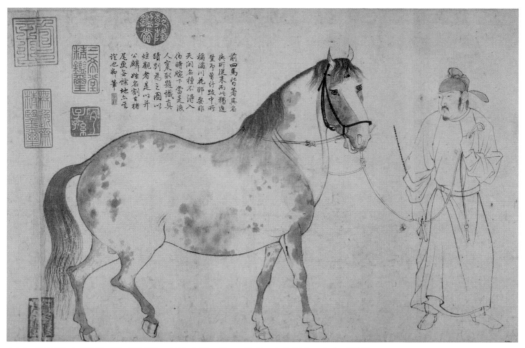

1.15 李公麟 五馬圖 卷（局部） 紙本水墨 縱28公分 東京菊地與山本氏舊藏

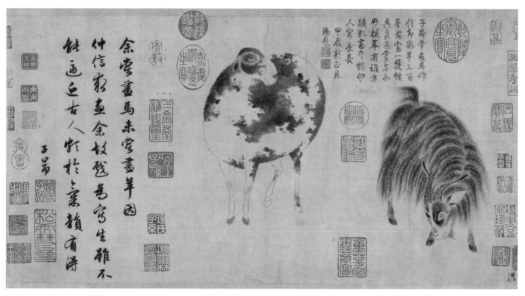

1.16 趙孟頫 二羊圖 卷 紙本水墨 25.2×48.4公分 弗利爾美術館

因仲信求畫，余故戲為寫生。雖不能逼近古人，頗於氣韻有得。」

　　「氣韻」一詞首見於五世紀畫論家謝赫的六法之中，後來便成為繪畫的第一要務。往後數世紀，儘管氣韻的定義模糊籠統，卻常常被當作評定好畫的標準。就文人畫的理論而言，畫家個人的內在特質會展現在作品的氣韻中：無法經由後天的學習苦練得來。是以趙孟頫所謂的「氣韻」不僅意味著他捕捉到了筆下動物生動的神情，更是指繪畫本身的特質，由前面

提到的那些復古手法的回響與寓意，以及來自運筆、鉤描、造型的細微變化和形式的靈活運用，共同烘托出一種豐富而飽滿的表現。

趙孟頫勁秀的題款（畫面左方）可直接當作書法作品來欣賞 —— 他是元代首屈一指的書法家 —— 為這幅作品錦上添花。畫中蓋滿了收藏者的印章，右上方有乾隆皇帝（1736–96年在位）的題款（他那柔弱無力的字跡正好與趙孟頫的沉穩酣暢左右對照，做了一個拙劣的示範），顯示這一小幅看似簡單的作品，其實已經飲譽數世紀。

趙孟頫畫的另一類作品是竹子、古樹與岩石，留待第四章討論。由摹本和著錄看來，他也畫人物、花鳥。不過，他最主要的成就是山水畫。現存的幾幅作品，或者是真蹟，或者是摹本，彼此面貌各異，觀者勢必要瞭解他繪畫的本質，純理論式的復古情懷，對「今人畫」的鄙夷，以及致力恢復古代風格的決心，才能接受這些畫都是出自一人之手。他的山水畫是來自好幾項傳統：唐代的青綠山水以及宋人的唐式復古山水；五代董源的創新畫法；十世紀與十一世紀的李郭山水傳統（以李成和郭熙為名），以及李郭山水在宋末元初的延續，這是趙孟頫在滯留北京期間接觸到的。[21] 而且充分展現古老的構圖模式與母題，手法精到巧妙，建立了元代後期畫家創作的基本法式。最重要的是，他的山水有驚人的創意和發明，在風格上有重大的突破，改變了中國山水畫的整個發展方向。事實上，元代的山水畫大部分都和這幾件作品有深厚的淵源（當然，這也包括趙孟頫其他失傳的山水作品）。如此說來，這些畫似乎是因為藝術史上的價值才引來特別的眷顧；但是這些畫同時也是出類拔萃甚至是出眾絕倫的藝術品。

趙孟頫傳世的山水作品中最早的一幅是手卷《幼輿丘壑》（圖1.17、圖1.18）。無款，但是有趙孟頫的一方印章，以及兒子趙雍的題跋，跋中指出這幅畫是他父親早年的創作，繪於1286年赴北京之前。謝鯤（280–322），字幼輿，為西晉學者，曾說：「端委廟堂，使百僚準則，鯤不如亮，一丘一壑，自謂過之。」[22] 名畫家顧愷之（341–402）曾經畫過謝鯤置身於丘壑間，因善於運用場景去烘托人物性格而深獲好評。顧愷之的畫或許早已亡佚，趙孟頫的作品是有意模擬重現顧愷之的風貌。姑且不論他是否有這種特殊的企圖，他的構圖是依循古老的格式，地面與樹木沿著中景橫陳，和畫幅平行，前有溪流分布在前景，向畫幅左右兩端延伸流入遠方。謝鯤坐在河岸的一張蓆子上，凝視著河水。他所坐的那一塊平地，四周圍著淺丘，是早期山水畫「袋式空間」（space cells）的作法，平地斜斜地立起，好讓整個地表露出來。類似的作品見於傳為顧愷之的《洛神圖》中，此畫現藏弗利爾美術館，卷軸末段畫的也是一位詩人坐在河岸上的情景。[23] 中國山水畫在六朝時剛剛成為一種可以展現自然詩情的藝術，在《幼輿丘壑》中除了「袋式空間」的設計之外，還有其他多項特徵是引用六朝風格的典故，如故意把人物、樹木、山丘之間的比例畫得不甚協調，成排的高樹呈等距離隔開，形成開景導路（repoussoir element），而在後方開出一方一方的小塊空間（比較納爾遜美術館收

1.17　趙孟頫　幼輿丘壑　卷（局部）　紙本設色　27.4×116.3公分　普林斯頓大學美術館

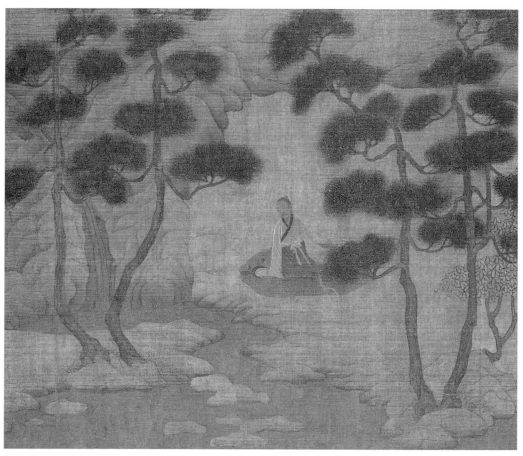

1.18　圖 1.17 局部

藏525年左右著名石槨浮雕上的二十四孝圖），[24] 以及濃重的青綠設色，諸如此類。謝鯤寧願離群獨處於丘壑之間，也不願與廟堂的紛爭糾纏，代表著一種遯世的浪漫衝動，這是六朝文學和藝術中一個普遍的主題。

趙孟頫前赴蒙古朝廷入事忽必烈之前，畫出一幅帶有這些寓意的作品，其中必然寄託著深切的悲痛；元代後期的山水畫家倪瓚有見於此，在卷上的題款開首便寫道：[25]

宜著山巖謝幼輿，鷗波落月夜窗虛。（鷗波亭是趙孟頫隱居之處）

此處的政治寓意甚至比鄭思肖的蘭或龔開的馬更隱晦。倪瓚的詩並非譴責 —— 他對趙孟頫的景仰之心在其他著作中表露無遺。倪瓚像元代其他的作家一樣，對一個在盡忠前朝與投效今上之間掙扎的人深表同情。

錢選的《王羲之觀鵝圖》（圖1.11）以及其他的青綠山水是嚴整的復古風格，趙孟頫則非是。《幼輿丘壑》裡濃重的石青、石綠不是平塗，而是如宋畫中層層暈染；線條不是那麼剛勁，樹木不那麼僵直，岩石的形狀與一簇一簇的樹葉亦非一成不變。趙孟頫的復古仍然蘊涵著感情和如詩一般的洞察力，這些在物形和布局柔暢靈巧的處理手法中昭然若揭。此處延續

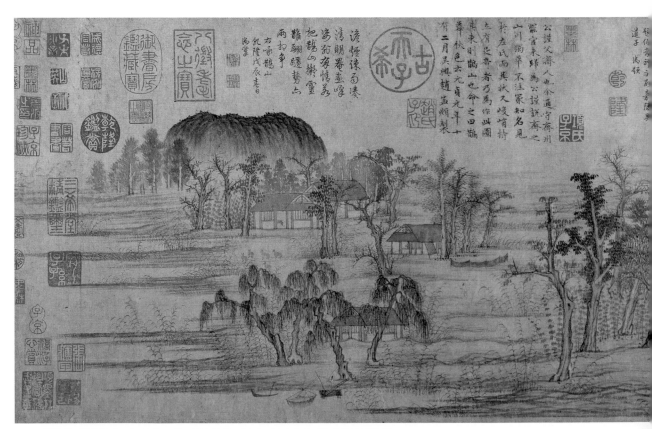

1.19　趙孟頫　鵲華秋色　1296 年　卷　紙本設色　28.4×93.2 公分　台北故宮博物院

了一種詩意的仿古，是南北宋之交一些如趙令穰、趙伯駒、馬和之等和宋朝宮廷有關係的畫家發展出來的作法。

趙孟頫的《鵲華秋色》（圖1.19、圖1.20）[26] 則展現了他創作中截然不同的另一個面向，不僅更複雜，結構也曖昧不明，對後世的風格影響更深遠。根據題款此畫作於1296年初，自北方南歸不久，特地為友人周密（1232–98）所繪。周密是一位著名的收藏家及文人，當時住在杭州，但祖先來自東北的山東。趙孟頫遊歷北方期間曾走訪此地，南返後就記憶所及，替未曾親臨的周密畫下這幅包括華不注山、鵲山的山水畫。不過，這幅畫絕不是據實的景色寫照。這兩座山其實是遙遙相隔，但被畫家任意湊在一起之後，看起來好像是沼澤沙渚中隆起來的土丘。右邊圓錐形的華山，以及左邊麵包狀的鵲山必定是原貌的梗概，這幅畫中，當地的景色只有從這兩座山才能辨識出來。儘管趙孟頫聲言本來是要給周密觀看此地的風光，但他卻專心於藝術上的探險，而不是描繪地形。

如前文所言，趙孟頫自北方攜回的繪畫包括了十世紀大師董源的作品；趙孟頫創作《鵲華秋色》可能便是在裡面得到靈感，此畫的特色之一即是依董源式風格作一番演練。比較此畫與《寒林重汀圖》（圖1.13）馬上可以見到二者相近之處。為了保留古風，以與南宋畫法對

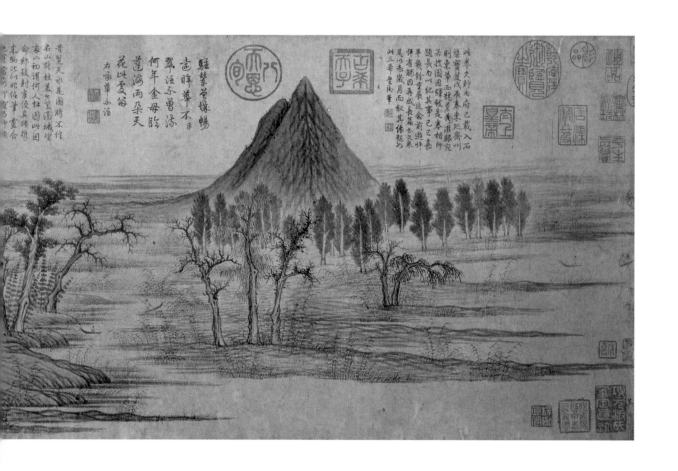

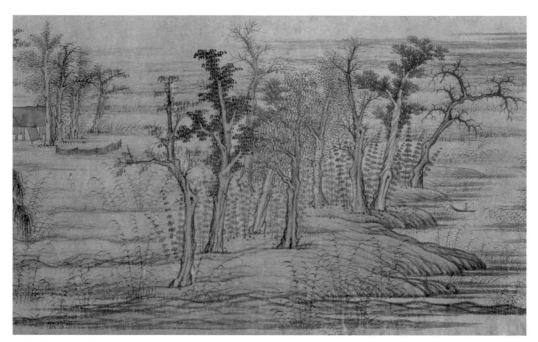

1.20　圖 1.19 局部

峰，畫中的空間安排在一片遼闊的中景地帶，而沒有前景或遠景。整個布局大致對稱，畫面兩側地面井然有序地朝後退卻，但沒有真正深入的效果，這兩點都和早先《幼輿丘壑》的繪畫手法一致。趙孟頫採用董源的方式，描繪地面的橫線層層堆積，波折起伏的筆畫一道又一道地排列，彷彿整個地面橫越沙渚綿延至遠方。然而這種作法大體上只是約定俗成；地面線條何處開始，何處結束，多少是隨興之所至，主要以虛實錯落有致為主；畫中的空間並不連貫，地面由這一段跳到下一段，末了後方還高高翹起，一點也沒有一氣呵成的連續性。大小比例也不相稱，中央的一叢樹大得十分古怪，但是右邊鄰近有兩個畫裡常見的舟中漁人，則是依「遠」山而定大小，便顯得太小。左邊的鵲山山腳附近有屋舍樹木大得誇張，讓鵲山相形之下突然變小了。類似這種空間及比例失調的情形俯拾即是；像趙孟頫這樣一位技藝非凡的畫家，這些情形只能解釋作是返璞歸真，有反寫實的傾向，企圖回到尚未解決空間統一、比例適當的早期山水畫階段。

　　當然，如我們前文所述，選擇這類返璞歸真式的語彙，會有被庸人錯認為三流畫家的危險（正好與錢選面臨的問題顛倒，錢選的花鳥與人物畫展現的是職業技巧，結果被誤認作「畫工」）。趙孟頫非常渴望別人能瞭解自己作畫的用意；不甘心任由畫面去說明他對圈外的繪畫以及錯失自己畫中高明之處的人有多鄙視，因而在一些作品上留下題款，以免旁人誤解或反對。

　　趙孟頫有一則1301年的題款，曰：「作畫貴有古意。若無古意，雖工無益。今人但知用筆纖細，傅色濃豔，便自謂能手。殊不知古意既虧，百病橫生，豈可觀也。吾所作畫，似乎

簡率，然識者知其近古，故以為佳。此可為知者道，不為不知者說也。」

　　錢選的《浮玉山居圖》（圖1.12）未曾紀年，是以我們無法斷定此畫與《鵲華秋色》孰先孰後；兩者顯然都是屬於元初山水畫實驗復古的階段。趙孟頫的畫和錢選一樣，氣氛蕭穆，甚至荒涼；既沒有氤氳之氣，也沒有自然寫景的細節，以減輕畫面乾枯、呆滯而且是理性取向的畫法。把這幅畫放在歷史的脈絡來瞭解，它的立場是極力反對南宋繪畫描摹圖像與追求精湛的技巧，尤其是想掃除其中溫馨浪漫的氣氛。我們西方在上個世紀也發生過類似排拒浪漫與寫實畫風的狀況，在元代畫壇背後那股推動革新的衝力，對我們來說不僅可以理解，而且還似曾相識。

　　然而，僅僅用否定式的語彙如排拒、復古，並未足以說明趙孟頫的《鵲華秋色》。這幅畫的開創性既見於畫作本身 —— 作品古怪得扣人心弦，而且展現了美感的極致 —— 也見於繪畫史，因為它是元畫中影響至鉅的一座里程碑。除了到處都有矛盾的手法耐人尋味之外，《鵲華秋色》也引進塑造物形的新方法 —— 或者說，將早期文人畫中只具雛形的技巧，提昇發展成重要的風格。不論是復古畫風中的鉤勒填彩（趙孟頫早期的《幼輿丘壑》也是），或是如大部分宋人在山水畫中用漸層暈染及皴法來描繪輪廓 —— 兩者都是以畫出形狀與表面為交待物形的方法 —— 趙孟頫都不用，改以交疊編織一些濃重乾渴的筆畫（即中國人所謂的「擦」筆），這種筆法本身便能組織形象本身的質感（參見細部，圖1.20），不過描寫的功能較少。《鵲華秋色》中儘管散見了各種參差矛盾的作法，空間也若斷若續，但是依然表達了土地自然的質感，而這大部分得歸功於這種筆法；畫中的物體透過筆畫累積出來豐富的觸感，確立了物質實體的存在。

　　這類筆法首次見於北宋末年文人畫家的畫中，例如十二世紀初的畫家喬仲常便是，他唯一傳世的作品是根據蘇東坡的文章所畫的《後赤壁賦圖》卷（圖1.21）。圖中的乾筆為山水物形擦上土地的質感，以及柳樹彆扭的姿態，是現存早期作品中最類似趙孟頫畫法的一幅，趙孟頫必定見過這一派的作品。這種畫法宋代已有，然一時還不敢放膽使用，但在趙孟頫筆端則有較大膽、豐富的表現，而成了日後一流文人畫大都會依恃的骨幹。

　　有幾類物形及塑造物形的基本法式，在趙孟頫的《洞庭東山圖》（圖1.22）中又出現了。東山是太湖中兩座大島之一，太湖位於吳興之北，有時也被美稱作洞庭湖，其實真正的洞庭湖指的是湖南省那片更大的湖泊。趙孟頫原本將兩座島畫成一套二聯的小畫，西山的那一幅已經亡佚，「東山」這幅現藏大陸上海博物館。趙孟頫題了一首詩在右上角，筆致優雅柔暢一如《二羊圖》卷中（圖1.16）的題款，和乾隆皇帝的軟弱無力再次形成對比，乾隆顯然無法不做這種破壞性的對照。《洞庭東山圖》是畫在絹本上，故乾筆的效果不如紙本；個中肌理也可能因此不像《鵲華秋色》豐厚；不過也拜絹之賜，物形較為堅實。

　　這幅畫的構圖在宋朝以前的早期水景格式以及往後許多類似的元畫之間，搭起了一座

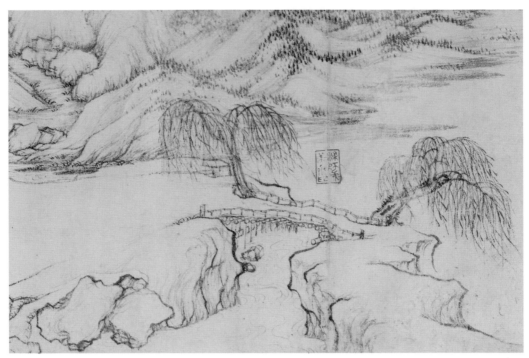

1.21　喬仲常　後赤壁賦圖　卷（局部）　紙本水墨　29.5×560 公分　納爾遜美術館

重要的橋樑。這顯然是元朝最風行的山水格式，尤其以追隨趙孟頫一系的畫家為甚。它的源
頭看來還是十世紀的董巨畫派。趙孟頫和他的圈子所知道董巨派的作品除了見於文獻記載之
外，我們還有一些元代初期及中期摹仿董源畫作的版本，可視為具體的例證，原來的真蹟必
定散落民間，趙孟頫乃得以輕而易舉地見到。摹本中有一件是《龍宿郊民圖》（圖1.23），舊
傳為董源作品，但事實上（從一些畫樹、敷彩的慣用手法，以及畫風中所流露出其他時期的
特徵可以判斷出）是由與趙孟頫關係親近的畫家所繪，他可能是趙的嫡傳弟子。另外一件
是《秋山圖》（圖1.24，見下一章的討論），據傳為巨然之作，但是幾乎可以肯定是出自吳鎮
（1280–1354）之手，畫上有吳鎮的印章。

　　不管是《龍宿郊民圖》或《秋山圖》，都與《洞庭東山圖》十分近似。三幅畫的前景都
與觀者遙遙相隔（一般的早期山水掛軸都有這種特色），暗示畫家是以遠而高的視點作畫。
每幅畫的前景側面都有一塊地面自外向內延伸，並為成排的雜樹所圍繞；位在邊緣的樹木枝
枒則幾乎向外水平開展。中景另外有一些小樹叢與前景呼應，如此可以讓一路上來的視線輕
鬆越過水面 —— 在趙孟頫畫中這種重複的安排已經近乎精確，使整個設計看起來頗工整嚴
謹。主要的山塊座落在中央地帶，否則也是幾近中央（《龍宿郊民圖》便是中間偏右），但是
這張畫是讓這個山塊向一側延伸得彷彿越過了畫框，另外一側則畫出一片廣闊的河谷，構圖
於是顯得不十分對稱。河流蜿蜒深入，繞過中央山塊直到地平線上，線上有一抹淺丘，散落
在構圖中點或中點之上。山的另外一側則是條短小而陡峭的退徑，沿著退徑有條小路接著一

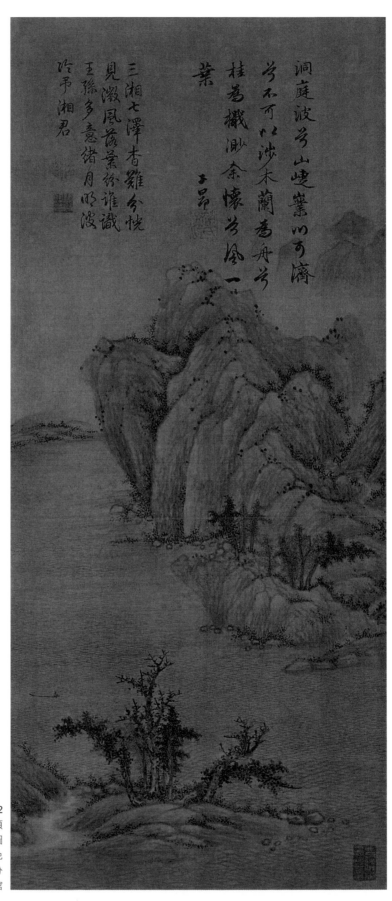

洞庭波兮山崒嵳以可濟

兮不可以渉末蘭為舟兮

桂為檝渺余懷芳兮風一

葉

　王昂

三湘七澤杳難分兮悅

見瀲灔崈景終誰識

王孫多意緒月明波

吟弔湘君

1.22
趙孟頫
洞庭東山圖
軸　紙本設色
61.9×27.6公分
上海博物館

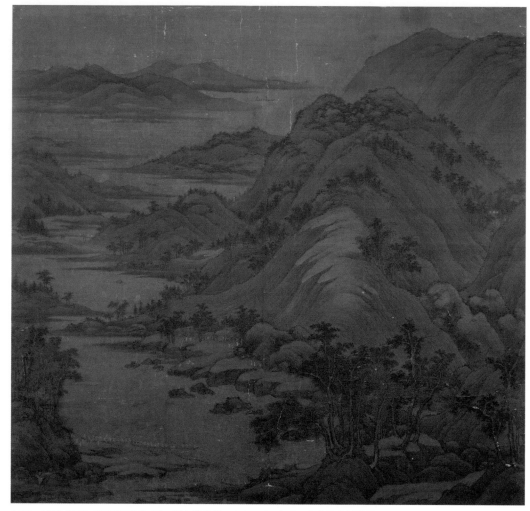

1.23 （傳）董源 龍宿郊民圖 軸 絹本淺設色 156×160公分 台北故宮博物院

道峽谷，消失在主峰與另一座遠山之間。這幾項共通的作法，無疑都是趙孟頫所師法的前輩
的特色。

　　但是趙孟頫的《洞庭東山圖》絕非只是摹本或仿本。他另外將構圖簡化，同時也縮小了
比例；遠景就在河岸對面。《龍宿郊民圖》和《秋山圖》中有許多人物和建築，以及暫時性
的活動（龍舟競賽，與快要靠岸的渡船乘客），趙孟頫在此只概略地點出舟中漁夫的樣子，
在稍遠的樹叢下，畫了一個步上小徑的文人，但畫得實在太小，幾乎都看不見。宋代論者稱
讚董源和巨然的風景平淡，而這種特色不可能是刻意追求；但趙孟頫卻是如此。他繪畫所有
的視覺刺激盡在物象之中：有奇形怪狀的樹，由山邊左側歧出跨在河上的怪巖，強調地形邊
緣輪廓線的胡椒點，及其表面上由蘭葉描所鈎勒出的細長而波折的紋理。中國的畫論家以為
這套蘭葉描皴法是趙孟頫畫風的特色之一；我們可以由《鵲華秋色》（圖1.19）中的華不注山
看到雛形。

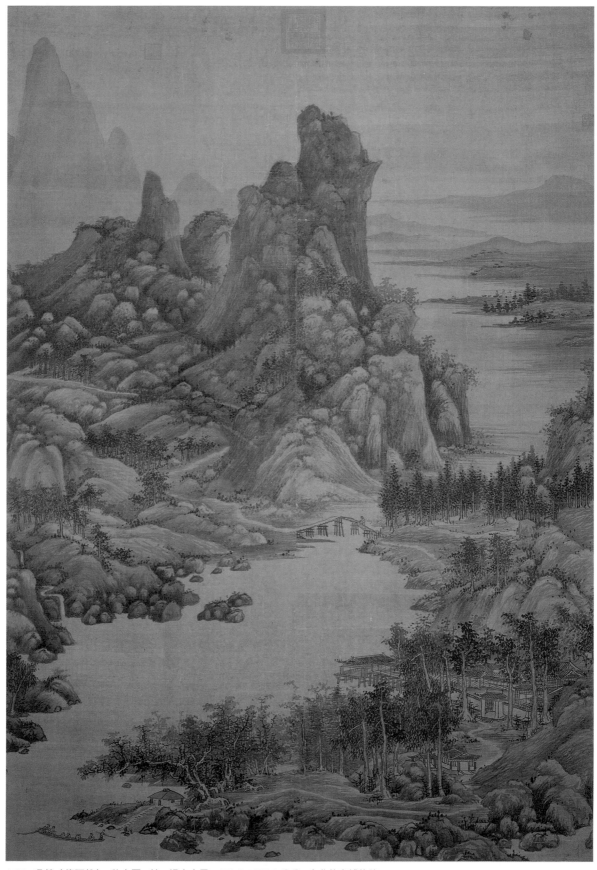

1.24 吳鎮（傳巨然） 秋山圖 軸 絹本水墨 150.9×103.8 公分 台北故宮博物院

　　趙孟頫有一幅山水畫《江村漁樂》圖（圖1.25）直到最近才面世。[27] 畫家在畫面右側自書畫題以及名款。畫的仍是北方山水，零星的草木長在平原上，有數道河流從中迂迴穿過。退徑仍以對角線往畫裡深入，沿線則是一排景物：設色深重的岩塊與樹木，稜角分明的河岸，很有韻律地交替重複。左邊有一對漁夫坐在寥寥幾筆畫出的扁舟上，中景是一座簡樸的房舍還有人物，幾乎像是從《鵲華秋色》中搬出來，同樣地也和背景不成比例。

　　趙孟頫在此畫中引用兩項舊傳統：設色取法青綠山水，前景高聳的松林、平頂的坡岸及荒涼的溪河平原則取法李郭派（下一章討論到趙孟頫的傳人時，會比較詳細地談一下李郭派）。這兩套傳統在趙孟頫滯留北方期間所購置的繪畫中，清晰可見。《江村漁樂》圖除了有這些藝術史典故的母題之外，條理分明的構圖，前後三段的景深（前景是陸地和高樹，中景是房屋，遠景是群山）則重新捕捉了一種井井有條的感覺，覺得世界可以很清楚地看到聽到或為人理解，這是北宋繪畫極其精采的一部分。

　　我們末了要討論的是趙孟頫的《水村圖》卷，這是他最後一幅可靠的紀年作品，不過在

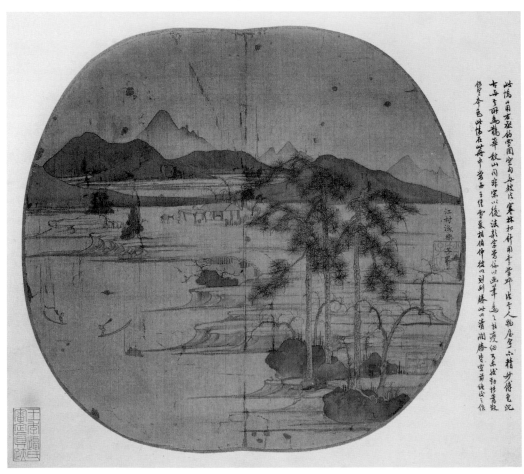

1.25　趙孟頫　江村漁樂　團扇冊頁　絹本設色　28.9×29.8公分　克利夫蘭美術館

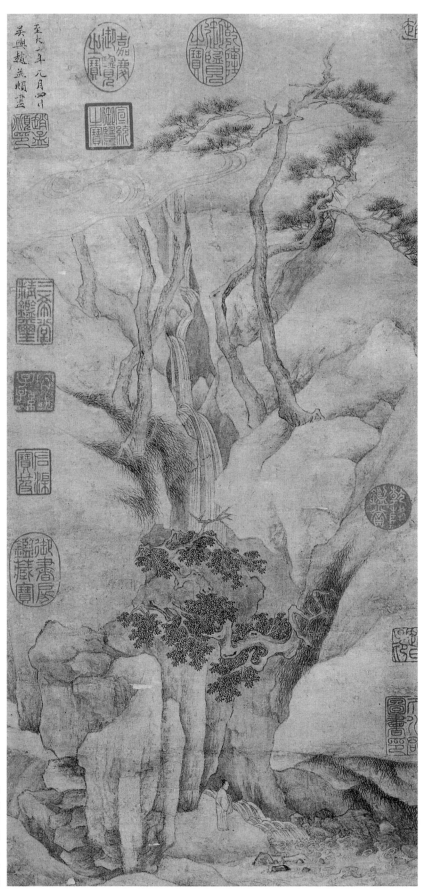

1.26
趙孟頫（摹本？）
觀泉圖
1309 年
軸　紙本設色
53.9×24.8 公分
台北故宮博物院



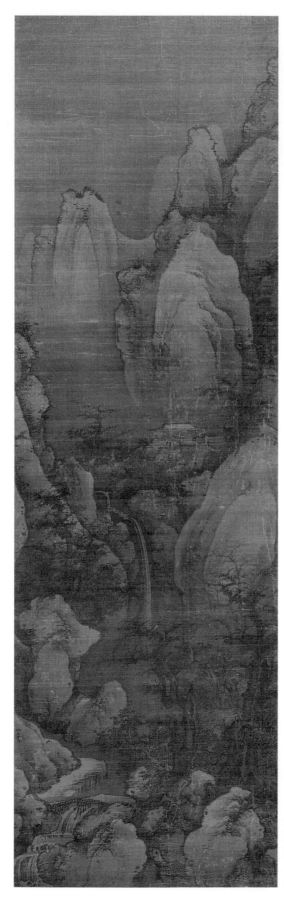

1.27
姚彥卿
雪景山水
軸 絹本淺設色
159.2×48.2 公分
波士頓美術館

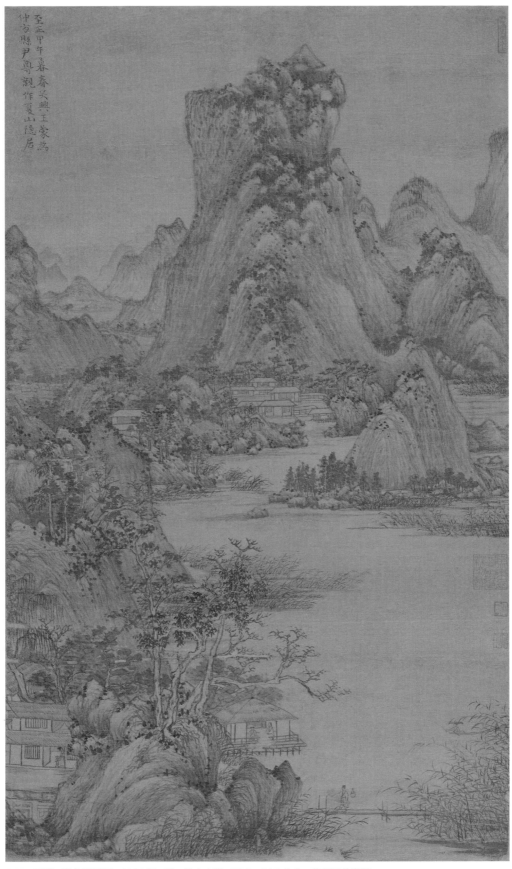

1.28　王蒙　夏山隱居圖　1354 年　軸　絹本水墨　56.8×34.2 公分　弗利爾美術館

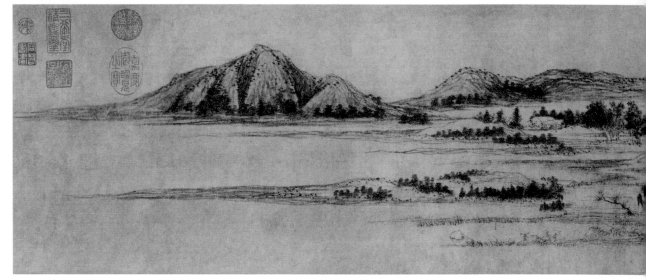

1.29　趙孟頫　水村圖　1302 年　卷　紙本水墨　24.9×120.5 公分　北京故宮博物院

1.30　圖 1.29 局部

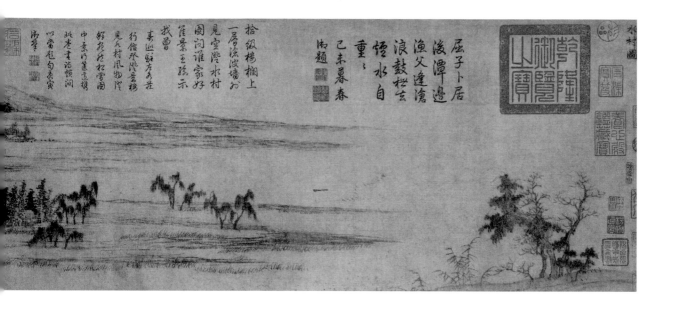

1.31　圖 1.29 局部

此之前要先岔開一下，來介紹另外一件作品，此畫可能只是摹本，但是仍然值得注意，一是因為畫本身的水準頗高，一是因為替趙孟頫晚年的作品提供另外一條可能發展的方向。我們可以藉此瞭解文徵明和其他十六世紀的蘇州畫家何以對他推崇備至，因為就這些後世畫家的畫風看來，他們的仰慕之情是不可能來自《鵲華秋色》或《水村圖》。這幅先前未曾發表的山水人物畫，紀年1309，題曰「觀泉圖」（圖1.26）。號稱是趙孟頫的題款（在左上角）及三方印章都是偽造的，而且其中的線條，特別是樹木部分，透露了這可能是他人，而且是後人的手筆。不過，書法和印章可能是從趙孟頫的原作小心模製下來的，甚至畫作本身也是。

這幅精緻的紙本小畫，筆法精鍊，上敷有青綠赭黃的淡彩。畫中人物傍著一道山間飛瀑；瀑布自參天的松林奔流而下，林梢在煙雲中半掩半映。構圖是由一些幾乎布滿畫面的大塊物形組成，先由兩側推入，向中央山澗靠攏，而形成主要的直線律動，這種構圖並非不可能在此時出現；比如說，此畫便和次要畫家郭敏同一時期或稍早的山水畫近似。[28] 這幅畫的構圖和我們討論過的趙孟頫其他的畫都不一樣，它將畫面拉近，並帶觀眾進入其中，共同分享畫中沉思人的經驗。其他的作品或多或少追隨古法，但是這一幅雖然呼應了青綠山水（岩石和斜坡與圖1.17《幼輿丘壑》中的一樣平板且相互重疊，也有起伏的輪廓、深陷的隙縫），卻是對復古的課題似乎不甚關心，而且看起來似乎還是和南宋抒情畫風一脈相承，比較輕淡，並與新的繪畫理想齊一步伐，洗清元初大師眼中令人厭惡的院畫雜質。靈敏的筆觸與清淡的色調減輕塊面沉重的感覺，所以構圖雖然緊湊卻不覺得壓迫（圖1.27姚彥卿的山水則相反，圖1.28王蒙的山水倒是刻意追求這種壓迫感）。

如果這張畫的背後真有一幅趙孟頫的真蹟，那一定是晚年新醞釀較詩意的形式。他像南宋大師一樣，有時候也會關心如何透過人物與背景之間巧妙的鈎勒，讓畫面有氣氛、有感情——這就是《幼輿丘壑》的主題——在其他似乎保存了趙氏構圖的作品中也很明顯，特別是《琴會圖》，畫中有一個文人在岸邊蜷曲的柏樹下替友人彈琴，[29] 為趙孟頫變化多端的另外一面，深深吸引了明代的文徵明和他的弟子。趙孟頫的弟子反而興趣缺缺，盛懋可能是個例外，往後兩百年在畫壇上此類作品相當罕見。

趙孟頫令元代晚期畫家印象深刻的作品是，圖中的人物可有可無，完全沒有《觀泉圖》中自然浪漫的傾向。《鵲華秋色》和《洞庭東山圖》已經有些痕跡，但是最好的例子則屬《水村圖》（圖1.29、圖1.30、圖1.31），趙孟頫這件最後可靠的作品，畫家還是把題目題在最右側，左邊則有年款，紀年1302，及一段致友人錢德鈞的題辭。畫完後一個月，趙孟頫加上一段註記：「後一月，德鈞持此圖見示，則已裝成軸矣。一時信手塗抹，乃過辱珍重如此，極令人慚愧。」

若要追蹤趙孟頫繪畫發展的軌跡，可用的線索少之又少，因此在1296年的《鵲華秋色》與1302年的《水村圖》之間所有的演變，我們都要謹慎處理。不過，二畫之間的差異也真的

意義重大。在他畫這幅平易近人的作品時，風格好像有些收斂。圖中所取的景再平凡不過了。依全畫的效果作為細節的取捨標準，觀眾必須很努力才能在風景裡找到幾個渺小的身影（局部，圖1.31）。構圖仍是三段式，各段落連成一道一氣呵成的退徑，前景的樹木是構圖右方的起點，退徑自此斜上，橫過一片平野，其間只有些淺丘、樹林、灌木打斷，一直到遠方不起眼的山丘戛然而止。描繪地面的線條只有寥寥數筆，頗為自然，各部分的比例亦是如此。除了這些特色以外，對色調的變化與對比也特別注意，所以全圖顯得比較和諧。畫家仍以乾筆擦抹顯示土質肌理，但是線條已經不如先前的作品那麼犀利；較遠處的景物則加上墨點，使畫面更加豐富柔和（局部，圖1.30）

為了把《水村圖》當作是凌駕在《鵲華秋色》之上，觀眾必須將上述特色視為趙孟頫更上層樓的演出 —— 這種看法或多或少符合事實，但似乎沒有切中兩畫精髓 —— 要不然就得看成是朝山水畫新局面踏去的重要一步，其中沒有多少驚人之筆（畫中並沒有「出現」很多趣味），不過似乎更適合往後的發展。這幅畫的風格剝落了所有戲劇性或強烈的動感，甚至連（如《鵲華秋色》所見的）騷動與標新立異都卸了下來：不僅是宋代雄偉的意象被拋在腦後，元代早期數十年的鉅變也棄之不顧。董源或其他古代的法式，已經融入趙孟頫的畫風之中，渾然一體，除非觀眾細心比對，否則難以分辨；趙孟頫在此似乎不想標舉任何藝術史的觀點。不過，這幅畫絕對不能以簡單再現自然風景來理解。裡面重要的是個人的風格，以及透過有限地運用這套風格，來傳達一種特殊心境。畫中不論構景或風格都散發一股崇尚平淡的堅決意味，這背後是冷淡避世的心情，以及抽離直接感官經驗後的冷漠，錢選的作品有類似的心態，文人畫運動一開始也是如此。如今則展現成一種完全成熟的風格。《水村圖》是這種風格可考最早的創作，同時也指出了元末黃公望與倪瓚的發展方向。事實上中國大部分其他的山水畫也是朝這條路上走。

我們可以說這個方向有兩項特點：反裝飾與反寫實。在宋朝之前的數百年間，繪畫有許多母題皆出自前圖繪時期（pre-pictorial）及紋飾的傳統，而且毫不避諱裝飾的效果。到了宋代，裝飾價值雖然仍在，但是已經退居寫實之後了；繪畫成為洞察自然界的具體展現。到了元代，這樣子的繪畫是再也不可能了；次要大師如孟玉澗與孫君澤（後文將提及）企圖重新延續保守的南宋畫風，可惜仍無法增添新意，而且往往只停留在裝飾手法最基層的技巧演練上。此時，一些比較積極的畫家則奮力朝羅越（Max Loehr）所謂的「超再現藝術」（supra-representational art）邁進。他們撇開早期所關心的課題，致力創新各種個人的、表現性的及思辨性的風格，這種風格隱含古意，卻不至於牽強。就元代的知識分子而言，繪畫成了一種修身養性和彼此溝通的工具；若以羅越的名言來說則是一種人文鍛鍊。

第2章
山水畫的保守潮流

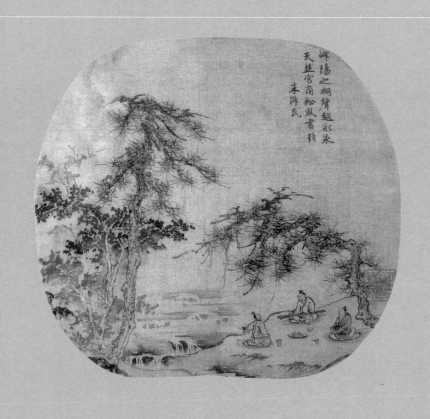

第一節　趙孟頫的同輩與傳人

　　1294年元世祖忽必烈駕崩，之後不過數十年，蒙古在中國的統治便瓦解了。忽必烈之孫帖木兒繼位掌理朝政一直到1307年，其間雖然尚能勉強維持一個還算強大的中央政府，但此後的君主後繼無力，整個中國很快便脫離蒙古皇帝的掌握。自1307–33年間，元朝總共換過七位君主，每一位都只活了三十多歲。而且君臣上下幾乎沒有人關心帝國一天比一天嚴重的亂象：諸如貪汙橫行、饑荒、瘟疫與乾旱。

　　當時江南依然是中國經濟最富裕、農產最豐饒的地區，而且是文化重鎮。繪畫的新潮流仍以此為中心，尤其是環繞趙孟頫的故鄉吳興一帶及鄰近的嘉興，兩地都在今天的浙江省北部。畫壇依舊籠罩在趙孟頫畫風的強大勢力中；此時比較有意思的畫家大多是他的畫友或傳人。和從前一樣，這些畫家中有些是真正的業餘畫家，在朝為官，繪畫只是自娛的業餘消遣，另一些則是以賣畫維生，或至少貼補了大部分的家計。隨著業餘畫家的風格日漸流行，職業畫家或半職業畫家不可避免地也採取他們的風格作畫。賦閒的文人也發現他們可以「贈」畫的方式，得到富人的回禮饋贈，一方面對拮据的生活不無小補，一方面又無損於他們業餘的身分；[1] 業餘和職業畫家的風格，彼此交相摹仿、影響，兩者間的界線其實已經開始模糊了。眼前兩者之別若還有意義，主要的標準不再是畫家是否賣畫賺錢，而是畫家是否能不受贊助人左右而獨立創作，以及畫家是否有深厚的學養，嫻熟詩文及書法，而能在畫中注入深刻的情感和強烈而敏銳的悸動。

高克恭　真正的業餘畫家之一，也是元末文人畫家最推崇的元初前輩（僅次於趙孟頫），其為高克恭。他既非避居江南的漢人，也不是什麼隱逸之士。先祖來自東土耳其斯坦，即現在的新疆，元初蒙古人南征中原，帶領中亞回教徒大舉遷入中國，高克恭的祖先即是移民中的一支，遷入中國後輔佐蒙古人掌政。高克恭1248年生於北方大同，今天的山西省；長趙孟頫六歲。幼時便接受中國古典經籍的教育，1275年初入仕途，充當工部令史。後來和趙孟頫一樣，在江浙行省任職（左右司郎中），住過杭州。1305年，官至刑部尚書。文獻記載他卒於1310年；有幾件見於著錄傳世的作品紀年晚於1310年，恐怕都是贗品，必須剔除。他現存可靠的紀年作品皆出自十三世紀最後幾年，及十四世紀的前十年之間，可見他繪畫的生涯相當短暫。

　　高克恭在傳統中國人的評論中，是一位秉賦過人的畫家，作品元氣淋漓 —— 有時還是醉中順手拈來 —— 使我們不禁對他的作品抱有很大的期望，但是他現存的繪畫卻頗令人失望。就這些創作看來，高克恭在元畫的復古運動中是比較謹慎保守的畫家，兼採各家長處，但是幾乎沒有風格特色可言。他的《雲橫秀嶺》圖（圖2.1）有一則李衎（他是一位畫竹名家，後面的章節會談到）1309年的題款；可見可能是該年或稍早的作品。

　　李衎的題跋道：「予謂彥敬畫山水，秀潤有餘，而頗乏筆力。常欲以此告之，宦遊南北，不得會面者，今十年矣。此軸樹老石蒼，明麗灑落。古所謂有筆有墨者，使人心降氣下，絕無可議者。其當寶之。」

　　十年前，即1299年，李衎在高克恭另一幅《春山晴雨》圖中也有題款，兩件都藏在台北故宮博物院。[2] 李衎在《雲橫秀嶺》圖的題款中指出這十年間，高克恭的筆力有長足的進步，已經足以讓他人不再議論紛紛。在高克恭的一幅畫上，趙孟頫提到兩人自1290年起在北京時便是好友，當時高克恭繼趙孟頫任兵部郎中。趙孟頫說高克恭當時才開始作畫；聲名大噪是後來的事：「蓋其人品高，胸次磊落，故其見於筆墨間者，亦異於流俗耳。」[3] 高克恭似乎因為官居高位，所以畫作的評價也跟著水漲船高，頗有名不符實的嫌疑；趙孟頫和李衎兩人本身即是朝中大臣，自然會去推崇同僚的繪畫功力。士大夫畫這一觀念有一個先天上的缺陷，就是可能使人根據和藝術無關的價值標準來論畫，而事實上有時的確如此。例如吳鎮，後世都認為他的創意和奇趣都遠在高克恭之上，卻因為沒有一官半職，又無社會地位，結果在世時沒沒無聞。

　　《雲橫秀嶺》圖上另有鄧文原（1258–1328）的題識，指此畫「擬董元（源）」，由畫面看來，此畫對土質肌理的掌握真如董源的筆調。此外，趙孟頫和其他人又指高克恭師法北宋末期文人山水畫大師米芾。我們若能接受現傳為米芾畫作的手法可代表米氏原貌，便知道他善畫圓渾的丘陵，周圍環繞著雲霧，山上且密布著橫點表示茂盛的林木，同時也使山形柔和。高克恭畫中的雲、山也帶有這種筆跡。而中景地帶半隱在雲霧中的叢叢松林，則是直接借自北宋另外一位山水畫家趙令穰（約活躍於1070–1100）。至於全畫的構圖，取法的是北宋山水的模式，中央主峰矗立，其他物象條理分明地散置在主峰四周。

　　高克恭將這些從前人借來的風格，熟練地揉合成令人難忘的畫面，但是追根究柢，此畫仍是博採各家、作風保守的創作，未能突顯出本身復古的特色；而且就畫論畫，感覺不出在造形上有任何實驗性，或任何搶眼、大膽的手法。高克恭的風格在元代真正新穎、獨特之處，是在沉實的壓迫感及物形有立體感。立體感的效果是以乾筆皴擦來的，皴筆一方面鈎出山體迂迴後退的輪廓，一方面又作出彷彿暈染般的濃淡變化，區分出受光的凸面和陰暗的凹面，高克恭此畫的沉實一如趙孟頫山水的平淡，都可以看成是畫家為了要脫離南宋雲山煙樹的山水畫風，特意經營的表現。高克恭以及其他反對南宋浪漫路線的元代畫家，一心想要確切地呈現筆下素材的真實面貌，而不願粉飾物象粗糙的外表。高克恭便是運用這種作法，再

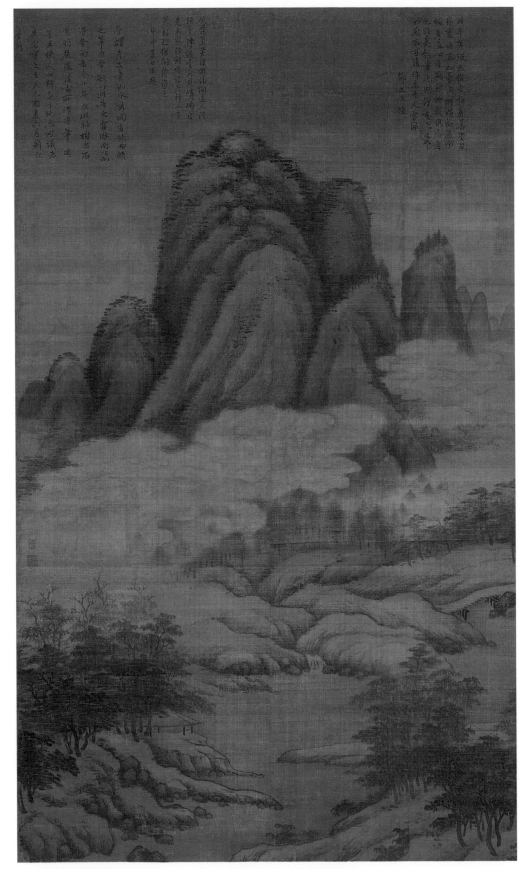

2.1　高克恭　雲橫秀嶺　軸　紙本設色　182.3×106.7 公分　台北故宮博物院

加上北宋的巨嶂結構，而重新塑造出山水畫高古、蕭穆的堂皇氣象。

　　高克恭傳世作品大部分都是這類筆墨渾厚的絹本山水；但是，據載他另有一類風格較接近米芾及其子米友仁，形式較自由，筆墨較濕潤。目前尚存幾幅這類畫作，上面有高克恭的題款，但這些是真本或是仿作還有待釐清。與其在其中選一幅可疑的創作來代表高氏的這類畫風，還不如舉出近日才首次面世，一位無名氏的佳作《雲山圖》（圖2.2）作為例子。此畫無款，但是看起來應該作於元初；卷末有一枚印章尚未辨出，可能是作者的，待進一步研究才能查出印章所屬。此畫和高克恭的關聯雖然很明顯──例如主峰的形狀和構造，山底繚繞的雲霧和若隱若現的樹木，近景處模樣相仿的樹木由濃而淡層層沒入，諸如此類的手法──但是在其他方面則顯示這位無名畫家的創作目的比較簡單，不強調思考，而且比較傾向表達圖案印象，風格對他而言是手段而非目的。畫家無意在畫中「盡去宋人習氣」，而任畫面一如南宋大師的水墨畫般，於兩端隱入煙霧迷濛的遠方；主峰雖然立於畫面中央，但右側濃墨染成的樹叢則使構圖有南宋繪畫特有的不對稱性。通幅的筆墨、線條、布置皆以表現視覺印象為主：繚繞的雲霧漫無邊際（這是相對於《雲橫秀嶺》圖中輪廓線條捲曲仿古式的雲氣而言）；墨色由深而淺、隨景深淡入的漸層變化，掌握得恰到好處，充分傳達出大氣氤氳的效果；簡單畫出一彎濃淡有致的山頭，浮現在雲煙之上，卻絲毫不減原來堅實的質感。元代的鑑賞家或許會認為這就是「米家山水」，但是其實更接近夏珪及南宋禪畫的山水風格。這幅《雲山圖》保存著一種發展已達極致的風格。此後，這種風格更加強調筆法（「米點」）而離自然愈來愈遠，即使如這張畫的表現方式也不可復得了。

　　雖然元代畫家中也有人畫米家山水、馬遠山水（如後文介紹的孫君澤）、青綠山水，或其他古人的山水風貌，但是趙孟頫所樹立的典範，其實已經將追求古法新製的畫家所能選擇的創作模式縮減到兩種，即董源及其弟子巨然的董巨派，和李成、郭熙的李郭派。黃公望在十四世紀中葉的〈寫山水訣〉中寫道：「近代作畫，多宗董源、李成二家，筆法樹石各不相似，學者當盡心焉。」元代大部分的畫家似乎的確如此，不是董巨派，便是李郭派，而且只有少數的畫家試著融合二家，例如盛懋。數百年來，這兩大傳統一直和創始人的發源地息息相關：例如董巨派發源於金陵一帶（今南京），描寫的是江南山巒起伏、青翠迷濛的水鄉景致，此派的畫家大部分也是當地人，李郭派描寫的是北方黃河流域（李成、郭熙都在此地活動）風蝕的黃土高原，一片荒涼的景象，草木稀疏，枝葉零落，畫家大部分也都是北方人。到了元朝，這兩大傳統的地域色彩不再那麼分明。然而，風格與地域之間，依舊有些許關聯，江南地區的畫家如陳琳、盛懋、吳鎮等人，都是董巨派的傳人，出身北方或到北方為官的畫家如唐棣、朱德潤、曹知白等，則多畫李郭派山水。趙孟頫則如前文所述兼採二家。

陳琳　陳琳，錢塘（今杭州）人，是趙孟頫的朋友，也是他的嫡傳弟子，擅長花鳥及山水

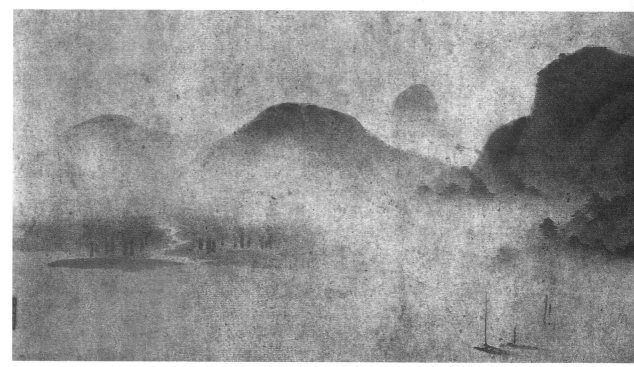

2.2 元人 雲山圖 卷 紙本水墨 24.9×92公分 弗利爾美術館

畫。可能生於1260年左右，大約卒於1320年。由陳琳畫的一幅《蒼崖古樹》（圖2.3），可看出一位大師創新的風格在畫壇上流傳得何其迅速，馬上便能繁衍出大大小小的支派。1365年出版的《圖繪寶鑑》，是討論元代畫家的主要資料。書中便稱讚陳琳「見畫臨模，咄咄逼真」。他的傳世作品印證了此言不虛，就畫上看來，他是一個技巧有餘但是創意不足的畫家。《蒼崖古樹》嚴整的布局彷彿是從趙孟頫的《鵲華秋色》圖中摘取一部分母題集合而成 —— 如圓錐狀的山陵，波折起伏代表地面的線條，叢生的雜樹姿態各有不同，葉形變化多端，裝飾性很強 —— 而且同樣以粗筆乾墨畫成。畫中唯一靈光一現有創意的地方，是在圖左下角一株向右伸展的枯樹，它那曲折的形狀和下方石塊上方的輪廓線近似，兩相呼應。

　　畫面上方元人所題的三首七絕當中，有一首是顧瑛（1310–69）所題，詩中的讚美未脫俗套，但指他「落筆超凡俗」（凡俗指南宋院畫一派），得趙孟頫真傳，陳琳倒是實至名歸。以他出身於南宋院畫大本營的杭州，難免讓人以為他落筆必定不脫南宋習氣。顧瑛這首七絕可代表此時風行的打油題畫詩，值得一錄，以供參考：

　　　陳生落筆超凡俗，流派原來得魏公。（趙孟頫後來受封魏國公）古木蒼崖妙奇絕，令
　　　人瞻仰憶高風。（亦指趙孟頫）

盛懋 陳琳教出了一個青出於藍的學生，盛懋。盛懋是臨安（今杭州）人，起初跟他的父親

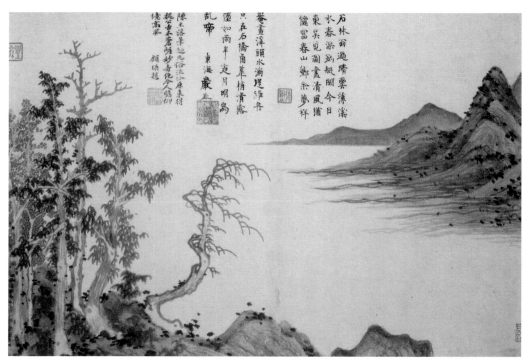

2.3 陳琳 蒼崖古樹 冊頁 紙本設色 31.2×47.4 公分 台北故宮博物院

盛洪學畫，盛洪是位職業畫家，技巧高超，頗受《圖繪寶鑑》及其他著錄稱譽。目前我們不
知道盛洪的山水作品，但是從他活動的地區及畫師的身分，可以推測他多半是承襲宋代院畫

的風格。果真如此，則陳琳對年輕盛懋的指點，便在於協助盛懋掙脫家學的束縛，不至於重蹈迂腐落伍的舊轍，轉而掌握趙孟頫重建董巨畫風所帶入的「新」畫風。

　　盛懋傳世有一幅山水扇面（圖2.4），非常忠實地再現董巨畫風，由此也可見他對此一畫風掌握得十分熟練。這幅山水和北宋山水一樣，引領觀者在空間分明的畫中世界神遊；觀者一路上有足夠的路標可以好整以暇地循線前進：從前景幾間茅屋開始，經過小橋，沿小徑直上谷中的寺院，然後可以攀上一座迂迴的山脊，也可以順流而下退回谷中。畫家描繪物形輪廓用的是朦朧模糊的「非線描」（painterly）手法，物表則有豐富綿密的肌理，這些一點也無損於清晰的構圖，樹石的畫法同樣看不到任何公式化的痕跡，盛懋絲毫沒有流露他有營造風格的意圖。此畫因而和趙孟頫、高克恭的作品不同，而比較接近《雲山圖》之類的米家山水，盛懋的作法是直接採用某一種風格作畫，而不是機巧地搬弄某一種風格──是完全沿襲傳統，而不是在引用傳統。然而，這幅畫也不是「純正」的董巨山水；盛懋絕對不會甘心只表現董巨派典型平淡溫和的意趣。即使在這樣一幅顯然是他最保守的作品當中，他也要在畫裡製造一些騷動的視覺效果：畫面上扭曲纏繞的皴筆，S型的山脊，以及細碎的濃淡墨色，在在都使觀者的目光來回跳動，不得片刻休息。

　　盛懋的其他作品距離董巨派及文人畫家的風格品味就更遠了。或許是由於早年承繼的家學之中，職業畫師的通俗風格所造成，但更可能是因為他個人不願意任由理論及批評界的教條所左右，盛懋的畫中出現了業餘畫家盡力避免的活潑討喜的趣味，設色也是業餘畫家覺得「俗」氣的方法，人物更是搶眼而表情豐富，不符合當時江南讀書人心目中「雅」的標準。由於他少數傳世有紀年的可靠作品，集中在1344–51年短短的幾年間，這時期必定是他創作生涯的晚期，因此，對於他風格發展的特色我們也只能大致上做一番推測而已；如果我們順著這個方向來設想，這幅扇面完成的時間必定很早，因為根本還沒有個人特色，至於他的名作《山居納涼圖》（圖2.5），就可能是他畫風完全成熟時的作品。此畫是絹本水墨設色，色彩相當濃豔，以青綠及溫暖的赭黃為主。構圖和扇面山水同樣非常縝密。基本的架構是一道強烈的動勢沿側面向上推進，另一側則是幾道橫向的景物作為平衡，這一套格式開創了明朝浙派典型構圖的先河。

　　盛懋在前一幅的山水扇面中依古代的處理方式，將景物向後推離觀者，讓觀者好像居高臨下欣賞風景。現在，在《山居納涼圖》中，盛懋帶領觀者直接進入畫中，在畫面左下角先安排了一個方便的起點，然後引導觀者一路來到中景處畫面的焦點，溪邊水榭前廊中坐著一位文士，旁邊還有一位僕人。畫的主題是感時傷懷的文士沉浸在四季變換的景色中，這是宋朝院畫畫家及其後代傳人最偏愛的主題，盛懋的表達手法十分工巧，令觀者也有身歷其境的感覺。我們先前已經談過趙孟頫在一些作品中也表現過同樣的主題，但他的人物就不像盛懋

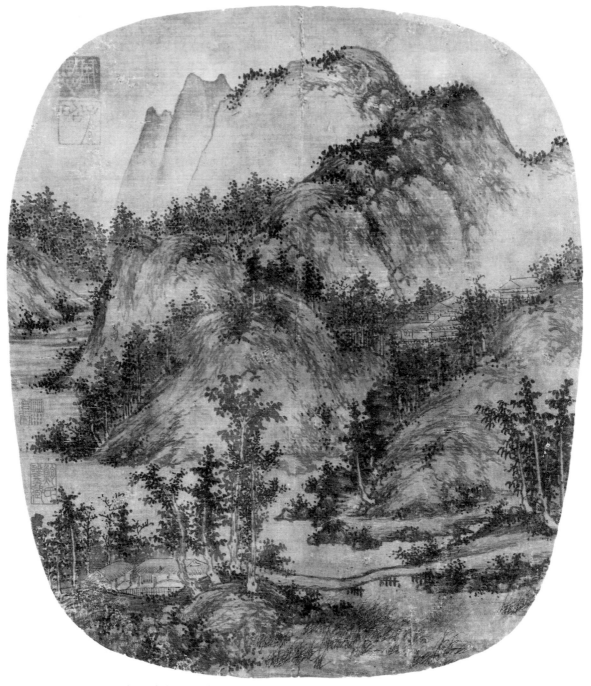

2.4　盛懋　山水圖　團扇冊頁　絹本水墨　23.5×20.7 公分　斯德哥爾摩遠東古物博物館

畫得那麼大、那麼引人注目。當觀者千辛萬苦地通過前景石塊墨墨的河岸到達中景地帶，一
路上便感覺到物形輪廓之中有一股洶湧的動勢，因而注意到了畫中一個騷動的主題 —— 在物
形表面跳動不停的皴筆、此起彼落成串的墨點，以及高低起伏的地表上，都飽含這股動勢。
這股動勢繼續向前推進到中景的水樹，更往上攀升到迂曲的山脊，順著山脊蜿蜒直達畫面上
方。這種躍然紙上的山體，以及通篇活力充沛的特質，可在李郭派畫中找到源頭（參見北宋

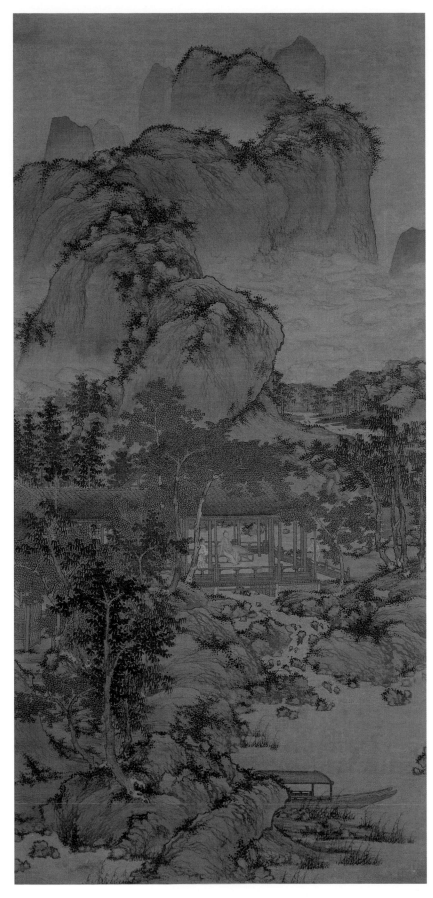

2.5
盛懋
山居納涼圖
軸　絹本設色
121.3×57.8 公分
納爾遜美術館

郭熙1072年的《早春圖》，圖2.6）；因此，盛懋這種作法是違反了黃公望對傳統不可混用的警告。然而，盛懋這位畫家在創作時，並沒有注意到各種警告、教條或純粹派（purist）的主張。當時的畫評並不贊成在畫中出現浪漫的主題、混亂師承，或明白直接地誘引感官和情緒的反應，但是只要這些手法能增加作品的魅力，盛懋依然援引；事實上，他的作品也的確因而生色不少。

我們強調盛懋風格中的職業性以及承襲宋畫作風的特質，不應誤解成是對他個人的繪畫有所貶抑；我們和盛懋一樣並不必接受元朝文人的偏好和偏見。他和其他職業畫家相同，或許因為創作數量太多，以至於素質參差不齊；但是他的佳作就創意及敏銳度而言，除了少數幾位文人畫家之外，和其他人相比毫不遜色，熟練的技巧及豐富的面貌，則比大多數人更上一層樓。《寒林圖》（圖2.7）是他巔峰時期的表現，這幅畫沒有署款，在著錄中通常標為「元人作」，但是就風格來看可以肯定是盛懋所畫。《寒林圖》這項主題數百年來一直和李成派連在一起，李成畫了許多《寒林圖》。這類題材所顯現蕭瑟的氣氛及凝鍊的水墨線條，對元朝畫家有一股特別的吸引力，而成為他們偏愛的母題。這一題材也適合畫家用來構造明朗的空間布局；猶如西方音樂中作曲家筆下的室內樂，這種形式嚴格要求創作者用有限的素材和手法，在降低色彩及變化的條件下，去創造井然有序的結構，務求每一線條都清晰可辨。

盛懋在這幅《寒林圖》中自畫面右下角的石磯開始鋪展（中國人讀書是自右而左，讀畫也是如此），循著石磯及樹木有條不紊一路越過小溪、斜穿過坡岸，慢慢退到中景地帶。用這種流暢平順的手法將景深逐漸推入，是元代山水畫家的一大成就。但是中景上端樹木或前或後的枝椏混成一片，分不出遠近，抵消了下半部已經經營出來的空間深度；這些寒林枯枝同時也交織成清晰的網絡，襯著後方水天一色的蒼茫。這樣的景色在別的畫家手中會籠罩在一片荒涼沉寂之中，在盛懋筆下則到處充滿了奔放的氣息。物體上明暗流轉，皴筆交錯縱橫、捲曲纏繞，形成一幕令人目不暇給的景象，即使地面也不安穩，樹木更是充滿生氣，甚至是剛勁有力。畫家重複用有類似視覺效果的筆法描寫物象：如地表上的皴筆、水面的波紋、樹上的枝椏都好像是同一式樣，因而統一了整個畫面，每一筆都揮灑自如，展現了畫家無懈可擊的技巧，看起來意氣滿滿，胸有成竹。

第二節　吳鎮

盛懋住處附近的嘉興魏塘鎮有另一位畫家，生前名氣雖然不如盛懋，但在死後卻後來居上，使盛懋相形失色。這位畫家即後世列為「元四大家」之一的吳鎮（1280–1354）。吳、盛兩人據說有一段軼事，向來為人津津樂道，此處或許可以重述一遍，不過這則故事恐怕是後人偽造的，因為直到二人去世後近三百年才看到有文獻記載。

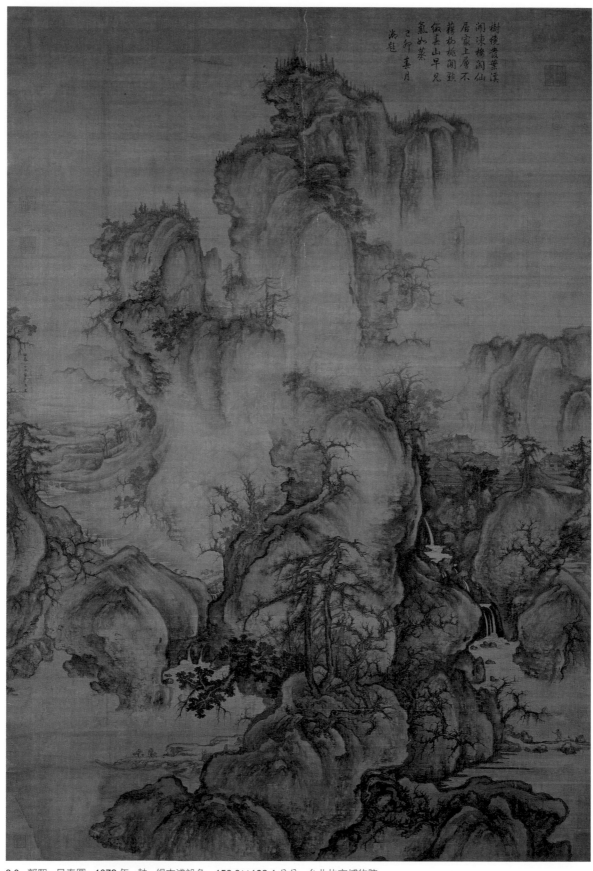

樹綠發葉溪
澗凍櫞溫仙
居家上屬不
蔫物枝澗蹤
傚春山早見
氣如蒸
己卯春月
御題

2.6 郭熙 早春圖 1072 年 軸 絹本淺設色 158.3×108.1 公分 台北故宮博物院

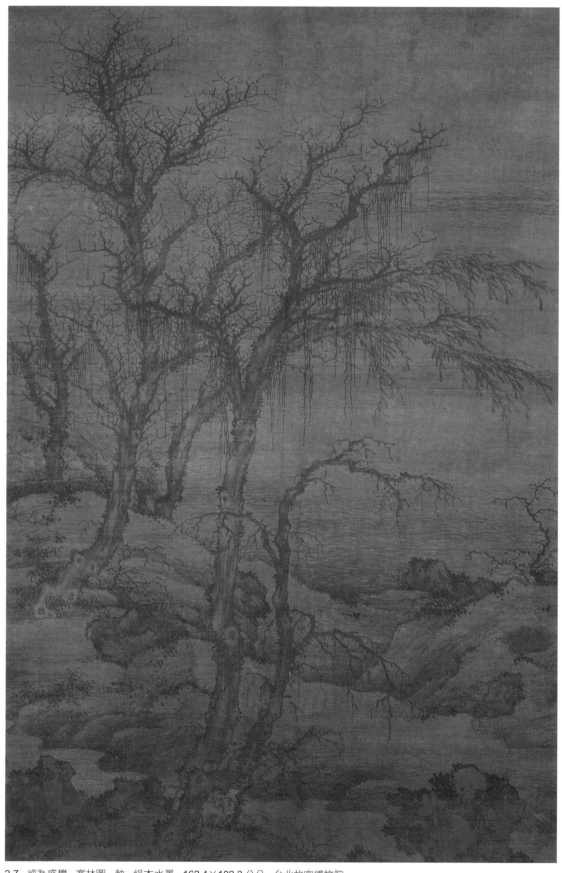

2.7　或為盛懋　寒林圖　軸　絹本水墨　162.4×102.3 公分　台北故宮博物院

其中有一種說法如下:「吳仲圭(仲圭是吳鎮的字)本與盛子昭(子昭是盛懋的字)比門而居。四方以金帛求子昭畫者甚眾;而仲圭之門闃然。妻子頗笑之。仲圭曰二十年後不復爾。果如其言。盛雖工,實有筆墨蹊徑,非若仲圭之蒼蒼莽莽有林風氣。」[4]

後來的一則說法則將情節擴充,重點也更清楚:吳鎮的妻子勸他畫敷色濃豔、流行搶眼的畫,好多賺一點錢。吳鎮當然拒絕了。

這則軼事的重要性,主要是在於由此可看出盛、吳二人在中國傳統品評中的定位,而不是談畫家本人。盛懋的作品被當作迎合市場的媚俗之作。吳鎮這位生性孤高的畫家,追求的不是濃豔搶眼,而是委曲婉轉的效果,較為契合文人的理想。這種描述在吳鎮的傳世畫作中能印證多少,等我們看過他幾幅畫後再做討論。

吳鎮生於魏塘,也在魏塘終老。雖然受過良好的教育,但是一生不求功名,潛心鑽研性命之學,尤其對《易經》頗有心得,因而以占卜為生,行走於嘉興一帶的市集,到處為人卜卦,預測吉凶。他認為在市集兜售學問並非心甘情願,只為了餬口。後來他退隱魏塘鎮,改以賣畫過活 —— 還是一樣窮;那則軼事至少有一大半說的是實情。他大半生都處在貧困之中。偏偏又生性古怪孤峭,不容易與人相處;一點也不像當時的「隱士」—— 他們其實都喜歡呼朋引友,互相拜訪,流連詩酒聚會。吳鎮則相反,是個名副其實的隱士。他在家宅四周遍植梅樹,自號「梅花道人」,中國著錄中多沿用這個名號來稱呼他。他就在此地默默度過

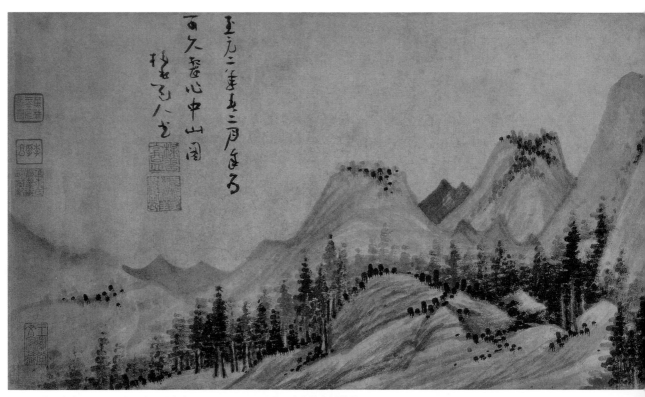

2.8　吳鎮　中山圖　1336 年　卷　紙本水墨　26.4×90.7 公分　台北故宮博物院

晚年；當時江南動盪、盜賊四起，倒是很適合離群索居。

　　他年輕時便開始作畫，但是直到年過五十，創作才臻於成熟：他最早的紀年作品繪於1328年，仍然有些拙澀。到了晚年，雖然求畫的人愈來愈多，但他仍然很遲疑，後來一概回絕那些願意出價錢購畫的人──據載富人若想要以贈禮求畫，他一定斷然拒絕。他常在畫上自題自跋，但是卻不准別人在畫上品題，和當時的習尚大相逕庭。1354年，在寫完自己的墓誌銘之後去世。

　　他晚期一幅1350年的畫作上，有一自嘲的題款曰：「我欲賦歸去，愧無三徑就荒之佳句。我欲江湘遊，恨無綠蓑青笠之風流。學稼兮力弱，不堪供其耒耡。學圃兮租重，胡為累其田疇。進不能有補于用，退不能嘉遯于休。居易行儉，從吾所好，順生佚老，吾復何求也。」

　　吳鎮1328年之後，下一幅傳世紀年的作品是1336年的《中山圖》（圖2.8），畫家自己在畫面左邊的題跋中寫出了畫名（現今中國畫上的題名大部分是後世的收藏家自己附上去的）。吳鎮創作的骨幹，他的藝術精髓，即蘊藏在這幅平淡無比的畫中，關於這一點我們有必要詳細說明。中國山水畫在我們一路下來的討論中所歸納出來的要素，在這幅畫裡大部分都不見了。《中山圖》只是平鋪直敘地描繪一幅再也平凡不過的景象。七座山頭大致左右對稱擁著

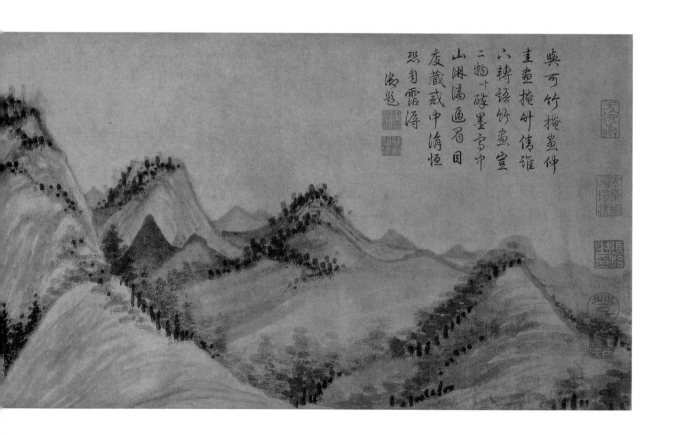

一座最高的主峰，即畫題中的「中山」。較高大的山峰全都是特殊的平頂圓錐形，側面微微隆起，這是吳鎮所偏好少數的造型之一。這幾座山峰裡裡外外散布著山巒丘陵，起起伏伏一如盪漾的波浪；不論大小濃淡全都只有幾種簡單的形狀；山巒沒有真正的遠近之別，只是一峰疊一峰而已。谷間的樹木畫得相當大，山頭上還有灌木叢，幾座山峰相形之下便顯得不那麼高峻了。

　　走筆至此，便已經把這幅畫說完了：畫中沒有溪流、瀑布、人物、屋舍，甚至小徑等等點綴。沒有徵兆足以顯示這是繪於哪一個季節或是何種天候，更沒有雲霧這種「通山川之氣」的物象可以暗示流動或變化。全畫沉浸在一種永恆的沉寂之中。即使在元畫中，也很難找得到另外一幅畫，比《中山圖》更平靜了。畫中疏朗閒放的筆法，反覆出現的簡單物形，有安撫鎮定的效果，充分體現了「平淡」的境界，這在我們看來或許有些矛盾，然而文人畫對「平淡」的確是推崇備至，努力追求。趙孟頫的《水村圖》（圖1.29）必定是推廣這種「平淡」之味的範例，但是他的平淡依然比吳鎮畫中的物象與形式更富於變化。

　　然而，《中山圖》卷中筆法的表現效果，可能比我們原先所理解的還要強；由於西方的繪畫傳統不太重視用筆（哈爾斯〔Hals〕或梵谷〔van Gogh〕這類畫家的作品除外，他們用筆的痕跡太明顯，無法視而不見），西方人或許會對中國鑑賞家如此聚精會神在筆法上作文章，而覺得難以理解。然而即使觀者沒有意識到，在欣賞畫作的審美經驗中，筆法仍有舉足輕重的影響。吳鎮此畫的用筆只有幾類，全都帶有厚鈍的特色。中國人稱之為「圓筆」；即垂直握筆、著力均勻，行筆時筆鋒始終藏在筆畫之內（「中鋒」），避免露出尖頭或鉤尾。吳鎮這種只有寬筆、淡墨（墨點、樹木除外），不帶闊筆渲染的作法，使鉤、染間的分際模糊了，或甚至可說是泯滅了兩者的區別。在此，吳鎮和其他元代畫家一樣，與數百年來鉤、染務求分明的正統作法分道揚鑣了。畫中收放有致的筆調，細心處理的律動，加上重複出現近乎催眠的相仿物形，相互輝映，造成一片安詳的效果，輕撫著觀者的情緒。至於盛懋的用筆則是屬於「尖」筆一類，即運筆用側鋒，著力點時有變化，他這種用筆在《寒林圖》（圖2.7）中有精采的展現；效果比較活潑、剛勁。

　　吳鎮的這張小畫和趙孟頫的作品一樣，很難說明個中長處。如果再以室內樂為例，這幅畫吸引的是欣賞謙沖含蓄這種格調的人，並不是人人都喜歡的。此外，這種創作很耐人尋味，值得咀嚼再三，並且是見仁見智、因人而異。中國的鑑賞家在其中尋出董源的傳人巨然一類簡單但怡人的風味，根據記載吳鎮就是學巨然。此外，我們不妨將此畫看成是以精簡的形式所做的精采演練，只用了幾種簡單的形狀及組合關係，變化排列而成。我們如果將此畫看作是一位隱士在閒居的歲月中，藉著畫面淡淡地透露他恬靜平和的心情，或許最能契合文人畫的理想及畫家的企圖。當然，這樣就不能再將此畫僅僅看成是描繪自然山水的圖畫了。元畫特有的價值可以在此略作介紹：作畫的旨趣不在於呈現優美的或壯麗的山水，也不是特地將自然加以誇大扭曲。元朝的畫家只是要求畫面能符合他個人獨有的母題、物形、筆勢律

動的要求罷了。我們或許可以說繪畫在中國人而言是「畫如其人」，要不然就繞個圈子換種說法也一樣：繪畫的真諦不在於呈現自然的形象，而在醞釀風格，至於風格即是畫家心手相應的自然流露。這種價值無論如何都是抽象的，和畫之所以為畫沒什麼關聯；而《中山圖》抽象的結構一如莫札特（Mozart）的奏鳴曲，同樣是精確、內斂的個人語言。

吳鎮除了透過趙孟頫及其傳人的作品接觸到董、巨山水之外，一定也親眼見過這些早期大師的作品，不過恐怕不多，因為他的交遊圈子很小，不可能認識許多收藏家（那時中國當然沒有美術館）。臨摹所有能見到的古代名蹟，是中國畫家訓練過程中非常重要的一環。吳鎮最令人難忘的大畫中有一幅《秋山圖》（圖2.9），可能就是臨摹巨然或該派早期畫家的作品；此畫現藏台北故宮博物院，雖然畫上有吳鎮的印章，鉤畫的細節無一不帶著吳鎮特有的筆調，但是故宮仍將它列在巨然名下。前一章已經提過《秋山圖》保有早期的構圖方式，此構圖方式為趙孟頫《洞庭東山圖》（圖1.22）所依循的骨架。畫中有一片寬闊的河谷，後方是土石壘壘的山丘。矗立在中央的是最高峻的「主峰」，周圍環繞著無數的小丘，小丘又是由許多土塊堆疊而成的；董巨派作品中用來描寫侵蝕山頂的「礬頭」，在此畫中已經褪去了原有描寫地質特色的功能，發展成為一種造型上的副題。這種分解地形的作法在元畫中屢見不鮮，由此可證此畫不可能是巨然或其他十世紀畫家所作。然而，畫家的用筆卻有整合的作用，因而抵消掉了一部分地形解體的效果，尤其是大量出現的皴和點，將大小陸塊貫串成一個整體，這又是元畫典型的手法。

這幅山水的地勢可以任人暢遊無阻，這是老式的作法（而不像南宋之類的山水）：比如從前景隨著渡船的乘客上岸，循小徑穿越涼亭到達一座莊院，經過迴廊來到溪邊的水榭。小徑出了莊院之後是接上一道小橋（橋上有個大得不成比例的人），下了橋小徑繼續前行在山間蜿蜒，最後隱入隘口。小徑一路迂迴深入，河流則彎彎曲曲緩緩繞過山巒，消失在高遠處的地平線，這兩種漸行漸遠的手法讓空間層次分明，也揭開一片綿延不斷、平順貫通的地平面，一景一物即依序安排在地平面上。這種地平面的構造比較簡單，只要畫家願意，便可以隨興排列組合一番。畫中到處可以看見吳鎮獨有的筆調，但以房舍整整齊齊又古怪的畫法最像他的手筆，吳鎮在這裡戲謔地模仿北宋畫中一絲不苟的方正格局。

像吳鎮此處所臨摹的古畫，或是前述趙孟頫復古之類的立軸河景，此時在江南大為風行，廣受畫家及大眾歡迎，致使傳世作品中有一大部分都是根據這種樣式變化而來。我們指《秋山圖》是吳鎮臨摹巨然，或是另一位宋代以前畫家的作品，是因為其中有些特色和這類元人自畫的作品有所不同。畫家似乎是從高空鳥瞰的視點畫下這些陸塊，彼此不是前後重疊，而是個別錯開，襯著水面與天空。不過，這些陸塊還是靠得很近，而且是斜向分布。而就元代完全發展成熟的模式而言，陸塊比較可能是正面面對觀眾，分別錯開，有水面橫陳。所以，元代的構圖一般都是三段式的：前景是一段河岸，通常有成排的高樹；其後是中景的

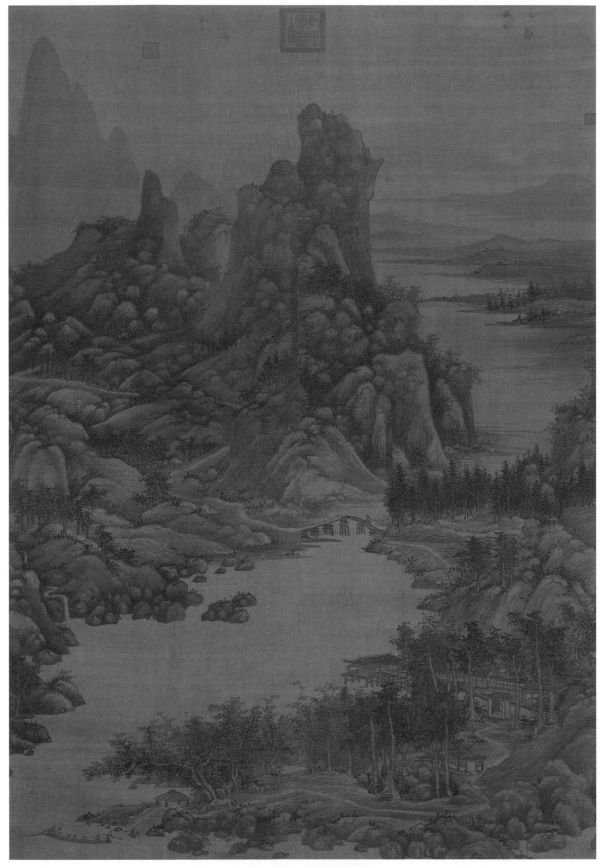

2.9　吳鎮（傳巨然）　秋山圖　軸　絹本水墨　150.9×103.8 公分　台北故宮博物院

一片水面；而後的遠景是一片河岸，上面有丘陵山峰。

趙孟頫和他兒子趙雍開了這種三段山水結構的前例，趙孟頫還可能是領風氣之先。[5]這種簡單的設計吸引人的地方有幾點。一是容易掌握，對業餘畫家尤其有利──他們不必費神處理重疊或交錯的複雜結構，樹木的枝葉可襯著空曠的水面自由地交接、組織，布局也比其他類型的山水更容易作清楚的安排。另一個引人之處，無疑地便是江南人對這種畫有熟悉的親切感，江南本來就是到處有河流湖泊縱橫交錯。第三點則是這種設計具有潛在的表現力，正好適合這個時代：一位敏銳而熟練的畫家能夠利用這些錯落四散的山水，觸發疏離、寂寞、閒適等感情。

盛懋、吳鎮二人依照這種格式作了不少幅畫；我們各舉一幅來看──盛懋的例子是《秋舸清嘯圖》（圖2.10），吳鎮的是《漁父圖》（圖2.11）──盛懋的畫延後到此處討論是為了能和吳鎮的畫作比較。盛懋的畫沒有落款，歷來皆以為此畫是他的作品，現在看來應該可以接受；吳鎮的畫上有畫家自題詩文、贈辭，以及至正二年（1342）的年款。盛懋的畫稍微設色，吳鎮的畫則純粹是水墨。

二畫的構圖橫向劃分出標準的三個段落，遠、近兩岸隔著寬闊的水面遙遙相對。然而，由於盛懋喜歡較緊密的布局以及富有動勢的相互關係，這種格式在其他人畫裡會出現的涵義，在盛懋手中便不見了。他把前景拉近，樹木也加高，以致迴旋的律動和對岸山巒起伏流利的筆勢可以連成一氣；畫中有一群彷彿低頭在打招呼的樹（這個母題在他的作品中幾乎隨處可見），盛懋將其中一棵往下拉，畫出另外一道曲線作為呼應，而且框住全畫焦點所在的人物，形成搶眼的效果。船首的這個人物畫得很大，立刻抓住了我們的注意力，他身上穿著寬鬆的衣衫，身子後傾，由雙手撐著，仰頭、眯著眼，張開口唱歌。他臉上的表情、身體的姿勢，隨身攜帶的東西（一具類似琵琶的樂器、一方寫作會用到的硯台、一個酒壺及酒杯），每一個細節都告訴我們他是一個灑脫逍遙、沉醉在大自然之中的文人雅士。然而，這麼畫也正好點破畫中人和作畫人都不是文人雅士。南宋畫院畫家同樣喜歡畫文人在山水中徜徉的畫面，而結果一樣：適得其反。內行挑剔的中國鑑賞家對這類畫的反應，正如我們對富翁炫耀財產的反應相同──真正有錢的人不會大聲炫耀；而到處張揚的人可能財力有限，他們只是很希望當個有錢人而已。當然，我們在此談的是理想的狀況，是一種道德標準；這總是和現實有一段距離的。那時博學又有修養的人如同現在的富人一般，不一定就得保持沉默或掩飾鋒芒。

不過，吳鎮的《漁父圖》則完美地展現了這種盡在不言中的藝術理想，將此畫和盛懋的《秋舸清嘯圖》比較，吳鎮在中國傳統品評中地位較高的原因便很清楚了，不管我們是不是同意。吳鎮這幅畫取的是夜景；水面有月光浮動，上面染上一層灰色，比天空的灰色還要清淡。儘管畫名及畫家自題都指出此畫是「作漁父意」，但是畫中根本沒有任何漁具；只有一

2.10 盛懋 秋舸清嘯圖 軸 絹本設色 167.5×102.4 公分 上海博物館

2.11　吳鎮　漁父圖　1342 年　軸　絹本水墨　176.1×95.6 公分　台北故宮博物院

個文人怡然自得地坐在船首瀏覽風景，船尾有一個小僕人安靜地搖槳，將小船沿岸邊沙渚前進。氣氛一片平和寧靜，只有輕風拂過蘆葦沙沙作響及搖槳偶爾激起的水浪聲，會傳到這位沉思文人的耳中。船和人物都畫得很小，激不起任何情緒的投射。幾株直立的樹木和橫陳的河岸線使畫面十分穩定；筆調仍是自在舒緩，不帶一點激動、緊張。吳鎮溫和的個性融入了這種筆調中，也化成了直立的鈍點、重複出現幾種自己所偏好的物形，特別是遠方錐形的山巒。吳鎮畫上的題詩是：

西風瀟瀟下木葉，江上青山愁萬疊。長年悠優樂竿線，簑笠幾番風雨歇。漁童鼓枻
忘西東，放歌蕩漾蘆花風。玉壺聲長曲未終，舉頭明月磨青銅。夜深船尾魚潑剌，
雲散天空煙水闊。

　　兩年後，即1344年，吳鎮畫了他最有名的作品之一《嘉禾八景》，從其中我們取一段來看（圖2.12）。嘉禾是嘉興的舊名，此卷作品畫的其實就是吳鎮家鄉附近的名勝。畫題戲仿《瀟湘八景》，這是宋代畫家常畫瀟湘地區的八處勝景，每一景都有一個詩意盎然的名稱。在《嘉禾八景》卷首的題文中，吳鎮開玩笑地說道：「勝景者，獨瀟湘八景得其名，廣其傳；……嘉禾吾鄉也，豈獨無可攬可采之景歟？」隨著畫卷一路開展，他引導觀者四下隨意漫遊，隨手描繪當地的名勝古蹟 —— 比如傳說中曾有潛龍藏身的「龍潭暮雲」，宋朝大文學家蘇東坡曾經遊歷過「空翠風煙」中的檇李亭、三過堂，諸如此類 —— 吳鎮還在景物上方寫下註、序、詩、標題之類的題識。中國人觀賞這樣的一幅畫卷，除了欣賞圖畫之外，同時也是欣賞文學。此處所舉的例子是卷末「武水幽瀾」一段，畫的是在密林中的景德教寺及鄰近

2.12　吳鎮　嘉禾八景　1344 年　卷（局部）　紙本水墨　36.3×850.9 公分　原台北羅家倫藏

的幽瀾泉，泉水非常適合煮茶。井泉旁有一座小亭。景德教寺左邊有一吉祥大聖寺，供奉掌
管福祿、容貌的女神；該寺只有寶塔高高立在樹叢之上。再往左邊就是畫卷末尾，吳鎮題了
「魏塘」兩個字，這時吳鎮不再畫一些屋宇之類的景物；而只是藉著這簡單的兩個字表示他
到家了。

全卷的布局章法依照舊式輿圖的畫法，地理的特徵、標記都只是概括地鈎畫，點到為
止，遠近距離大幅縮小，山名、寺名之類則寫在景物上方。這種類型的畫有一幅名作現藏美
國弗利爾美術館，一度標為北宋文人畫家李公麟所作，但是可能屬於南宋時期的作品，畫的
是四川長江上游的風景，也許就是吳鎮此畫的源頭。[6] 這兩幅畫並不全都是概略、重點式的
畫法；而多少保存了一些圖畫的成分。吳鎮卷中各段風景之間都留有空白作為區隔。這種間
隔作法或許是出自南宋的禪宗山水，南宋的禪畫家常以瀰天大霧遮去大半畫面，地上的景物
偶爾自霧中隱隱約約地露出一些部分。不過，吳鎮畫上的空白倒不是特別要表現大氣或空間
深度，純粹只是為了區隔之用。

《嘉禾八景》全畫都是以簡筆繪出。如樹木只是簡單地畫幾筆或點一點；屋舍、小橋
之類則是吳鎮典型信手拈來的畫法，有點像卡通式的造型，不太平穩，兩側線條也不平行。
例如幽瀾泉旁的亭子，兩側的欄杆就歪斜得很厲害，整個亭子的結構搖搖晃晃。這種效果在
這裡是故意安排的，吳鎮在卷末寫道：「幽瀾泉乃嘉禾八景之一，而亭將摧，在山法師欲改
作，而力不暇給；惟展圖者思有以助之，亦清事也。梅花道人鎮勸緣。」

這段卷末題款除了是畫面一個有趣的註腳之外，也透露出吳鎮的創作態度。畫家在畫上
作註呼籲捐錢，顯示他這幅畫並不是為了流傳後世而作 —— 或者他選擇如此。吳鎮作畫意不
在創作萬古流芳的傑作。他在畫上的題識常常出現「戲作」二字；若有人要將吳鎮的畫當作
珍玩看待，那是他們的事。至於吳鎮本人，最排斥的便是去製作一些供人玩賞的奇珍異寶，
將一些精美的物形細心經營出一幅賞心悅目的畫面，一如當時院畫一脈的畫家繼續從事的老
路（參考孫君澤的山水，圖2.13）。吳鎮說他的畫都是一時興起，提筆就畫了出來，我們現在
雖然不知道吳鎮的話可以相信幾分，但是不可否認地，他的畫都達到了他所要求的效果：這
些畫都是特定的人在特定的時空，有意無意之間娓娓道出他的內心世界。

第三節 馬夏畫派的傳人

在此之前，我們談的畫家不是刻意重振古人畫風，就是追求古意，或戲仿前人法式，
而忽略了另外還有一些畫家依然守著老傳統作畫，渾然不知藝術發展的流變，只是直接傳遞
畫派的香火（這在元朝以前是很平常的，到了元朝就不一樣了）。宋亡之後，宋朝任何一個
畫派都隨著國家傾覆而元氣大傷，即使能在蒙古人統治下苟延殘喘，也因為不再有先前的靠
山可藉以擴張影響力，而淪為地區性的畫派。因此，承接這些畫派香火的畫家都是一些小畫

2.13　孫君澤　樓閣山水圖　軸　絹本淺設色　185.5×113公分　加州大學柏克萊分校景元齋

家，活動的地區通常都是該畫派一度盛行的區域，例如杭州（臨安）便還有山水畫家紹續前代南宋畫院畫家的風格作畫，尤其以馬遠和夏珪兩人的畫風最盛。不論是元代或是後世的畫史作者，都不太注意他們。畫院畫家的聲勢曾經如日中天，如今則是盛況不再；他們的傳人已經無法為繪畫注入新意。但是，他們依然能創作出功力深厚、氣勢雄偉的作品。

孫君澤　這類畫家中唯一有署款作品傳世的是孫君澤。他活動的年代不明，但是可能在十四世紀前半期。我們對他的瞭解完全來自《圖繪寶鑑》，卻也只是三言兩語：「孫君澤，杭人，工山水、人物，學馬遠、夏珪。」

現在藏於日本有四幅孫君澤署款的作品；最有名的兩幅是一對山水掛軸《山水圖》，藏在日本東京靜嘉堂。僅僅四件的收藏最近又加一幅，尺寸大一些，也比較好；早先一幅勉強定為馬遠所作的山水掛軸（圖2.13），因為發現了孫君澤的名款而重新歸在孫君澤名下（名家大師的後代傳人雖然沒沒無名，卻依然畫得出好畫；但是一些不肖的收藏家或畫商為了要抬高畫作的身價，常常將畫作「重訂」為大師的作品。真正的名款一般不是挖掉，就是像這幅畫一樣塗抹了事。幸好，孫君澤的名款在左下角雖然有一道筆畫半遮著，仍然清晰可見）。

畫中的主題是溪邊的樓臺水榭，周圍種有高聳的松、竹，是皇親貴族遠離塵囂的避暑之地（盛開的荷花點明了季節）。主人正好有客人來訪，訪客和他的僕人自畫面右下角行經一座小橋進入畫面。主人的僕人則站在庭中陽臺上等候。樓臺鉤畫得相當嚴整精密；界畫顯然是孫君澤的特長之一，猶如他所學習的南宋大師馬遠一般。畫中其他的母題多少直接從馬遠借來。馬遠獨具一格的松樹在這張畫中還特別加長，下壓的樹枝安排得規律有致；岩塊陰陽面的明暗對比鮮明、強烈，用的是馬遠式的「大斧劈」皴；即使次要的景物如小徑邊的迴欄以及竹林 —— 都和宋朝的這派作品非常近似。不過，這種風格自創始以至現在，歷經兩百年的發展後已經有些僵硬老化，將此畫和這類畫作在宋代的原創典型（圖2.14、圖2.15）一比，就更清楚了，但也只是限於在比對的時候。孫君澤作畫時的自信、自負一點也不比先人遜色，彷彿一點也沒有假借自古人。

此畫構圖依照馬遠的格式，將墨色最深重的物象 —— 岩塊、松樹、樓臺 —— 集中在下方的一個角落中（馬遠的作品一直都用這種構圖格式，因而被人加了個綽號叫「馬一角」）。由右下角到左上角畫一條對角線斜貫畫面，便能將這些景物全部包括在左半邊之內。馬遠或是他那一派的南宋畫家會將對角線的另外半邊留白，頂多抹幾筆清淡的山形，而任空間一路深入一望無際的遠方。孫君澤則在這半邊加上副景，畫上堅實的陸塊，色調依南宋山水的大氣透視法（atmospheric perspective method）調整得較為朦朧，但是仍然一絲不苟地鉤描皴染建構結實的量感。這種作法的效果，是阻止後方的空間繼續往內延伸。孫君澤這一種作法，一定是受元朝新的水景體例（一河兩岸）所影響，因而將遠近兩岸陸塊的比重安排得比較均衡；所以可以視為馬遠格式和新體例兩者之間的融合。以吳鎮1342年的《漁父圖》（圖2.11）

2.14 夏珪 溪山清遠 卷（局部） 紙本水墨 46.5×889.1公分 台北故宮博物院

作比較，便能知道孫君澤跟上時代的腳步有多快。在時間上，二畫頂多相隔數十年；在空間上，雖然中國鑑賞家認為他們是來自不同的世界，但兩幅畫創作的地點其實只相隔了五十哩左右。二畫有諸多雷同處（如構圖各部分的比例，墨色變化層次分明等等），但是需要特別指出其中一點，即二位畫家都建造出了一片綿延不斷的平展地面，平穩地托住所有的景物。二人均在水、陸之間布置過渡的橋段，使觀者的視線能夠如覆平地般順暢地越過水面：吳鎮是用沿岸的蘆葦、沙洲及小石作為引導的指標，孫君澤則是用近處的荷花及對岸突出的坡地作為過渡的媒介。

但是，孫君澤的畫另外有其他方面的表現同樣十分重要，顯示他的山水是來自偏處杭州地方畫派的世界。他以流利的線條鉤勒著前景稜角分明、造型優雅的岩塊，層次井然地建立條理清晰的空間，進而托出透明澄澈的效果，展現了登峰造極的技巧，而這些正是文人畫派避之唯恐不及的手法。畫中的松樹情況相似，這幾株長松襯著中景的煙霧益發顯得剛勁有力。在中景的煙霧之後，越過河水，又有一座山壁浮現，然後再沒入上方的雲氣當中。這樣的一張畫給元代鑑賞家的感覺，便如同十九世紀末柯洛（Corot）式的浪漫風景給那些塞尚（Cézanne）和後期印象派（Post-impressionists）愛好者的感覺：畫還是很優美迷人，但是看得實在太多了，而且似乎偏離此時藝術關懷的重點。

張遠 南宋畫院除了馬遠之外，另一位畫壇宗師是夏珪。他的風格後代較少模仿，有一個簡單的原因就是他的畫不太容易模仿 —— 後世畫家無法像「馬遠畫」一樣，組合幾樣素材便能略具「夏珪山水」的形態。然而，元代畫史著錄中還是記載了有幾位畫家學夏珪式的山水，

朝回中使傳宣命
父子同班侍宴榮
酒捧鵾觴新景福
樂聞漢殿動鏗鏘
寶瓶梅蕊千枝綻
玉柵華燈萬盞明
人道催詩須待雨
片雲閣雨果詩成

2.15
（傳）馬遠
華燈侍宴圖
軸　絹本淺設色
111.9×53.5 公分
台北故宮博物院

其中之一便是張遠，我們或許會以為張遠必定出身杭州，其實不是，他是華亭人，華亭在蘇州東南的松江縣。日本京都的相國寺中收藏著一幅《寒山行旅山水圖》（圖2.16），上面有題識指此畫為張遠所作。畫上另有日僧絕海中津（1336–1405）的題跋，證明此畫在他生前便已經流傳到日本。日本學者脇本十九郎在1937年出版《朝鮮名画譜》中有收錄，聲稱是高麗時期（918–1392）的韓人作品。[7]此後日本依循這種說法，而不接受此畫作者為張遠。然而認定此畫為高麗時代作品的學者，並未提出確切的證明或證據，都只是含糊地說「依據繪畫風格得到這個結論」。韓國畫史上自高麗時期以下，始終沒有一幅畫和這幅山水有類似的作法，因此除非有支持此畫為韓人作品的根據出現，否則這種說法最好到此為止。

　　事實上，不論數百年前將這幅畫題為張遠作的人是誰，他都可能比現代的學者更瞭解這幅畫。我們如今所能做的，至多也只是接受這幅畫是元朝一位夏珪派畫家的作品，不管那個人是否就是張遠。因此，由李唐到張遠，我們可以連起一道風格發展的脈絡，往下延續到日本京都高桐院所藏的《秋冬山水》二幅名作，[8]其中一幅後人自添了「李唐」的款識，但是兩幅畫都應該屬於南宋晚期略帶夏珪風格的作品 —— 這一發展路線若到了元朝，必定得通過相國寺這幅《寒山行旅山水圖》。此畫和高桐院所藏的《秋冬山水》二畫間有非常顯著的共同點，但是至今尚未看見有人提出，實在相當奇怪。在各個風格的共同點中，最重要的一點是在岩塊、石壁的明暗處理手法上，如附圖中瀑布右側的那片峭壁。李唐描繪岩塊時，作法是循光源切入的角度仔細劃分岩面各凹凸塊面的明暗分別。夏珪（圖2.14）的作法不離這種方式，但是轉用大筆刷過，也不再明確地細分各個塊面，效果大致相同。李、夏二人都用這種方式塑造出岩塊清晰分明的立體形狀。到了高桐院的《秋冬山水》上，這種描繪的技法

2.16　（傳）張遠　寒山行旅山水圖　卷（局部）　紙本水墨　34.5×94.9公分　京都相國寺

用得比較輕巧，畫家只想製造物體堅實的「效果」，製造物體受光、背光的明暗「效果」，而無意琢磨物形立體的構造，用筆也較夏珪寬舒、淋漓。由此畫再進一步，便到了相國寺這幅畫。此畫的墨染似乎是隨意塗抹而成，有不少留白的地方，看來好像聚光強烈的效果。假如我們由此推進到明朝，將發展脈絡拉到十五世紀末、十六世紀初的金陵（南京）畫家史忠身上，便會看到同一種法式更疏放、更印象式的作法。

所附《寒山行旅山水圖》雖然並不完全，但大部分的畫面都已經包括在內。在未見於附圖的右側畫面上，一道河流自遠方而來，穿過一片平原；後方則有一片山陵封住了遠景。再往左走，則能看見遠方出現覆雪的山脈，一道山脊彎彎曲曲地朝後面橫列的山脈退去，下方一條山路沿著山脊同樣彎彎曲曲地深入，路上還有幾個旅人。這些都是畫家一意要將觀者的視線拉入遠處所用的一些方法。近處的坡岸和岩石上也覆蓋著白雪。從前景右側又有一條山路蜿蜒而來，另外一條則迂迴爬上了陡峭的山峰。三條山路在瀑布右側交會，旅人能由此穿過小橋繼續趕路。觀者就是由這些路帶著，在山谷複雜的地形中尋找出路。

這張畫除了取法李唐和夏珪的創作之外，也自郭熙畫派借用了一些物形和效果，例如畫中的旅人便很像下一節要討論的元朝郭熙派畫家所作。某些段落中大量運用的濕筆，例如圖右側中景處的小丘，依稀有禪畫的作風。畫家從各個畫派汲取自己的需要，揉合作一種特異的風格，這種風格十分新穎，前所未見，而且融合得天衣無縫，一點也沒有雜揉拼湊的味道。融雪上閃爍的陽光，早春吐露新芽的樹木，旅人匆忙地在路途上跋涉，希望能在日落前到客棧投宿，都被畫家一一捕捉到了。

第四節　李郭派的傳人

自宋朝流傳下來還有其他畫派，同樣在別的地區發展成為地方畫派。我們對這些地方畫派知道的並不多，因為這類作品通常是掛在大宅的廳堂或是其他公開場所作為裝飾之用，比較容易受損，至於僥倖能傳世的，一般也和相國寺山水的命運相同 —— 原款不是遭到切割就是被塗掉，而改題上古代大師的名款。

數百年來，李成和郭熙這一畫派一直主宰著中國北方的畫壇。一般常指趙孟頫及他那個圈子的一些畫家復興了李郭派傳統，這種說法並不算錯；但是，這個傳統其實從來沒有斷過。黃河流域的畫家便一直守著，在十二、十三世紀時期以師徒相承的方式傳遞此派香火，專心一志地延續這個畫派的形式和設計 —— 然而，過度依賴古人而忽略了學習自然，可能會導致形式和設計日漸僵硬，流於公式化，此派也不例外。許多偽稱是「李成」及「郭熙」的繪畫，今天看來便是這一路後期每下愈況的作品，只是依樣畫葫蘆地畫個大概。其實，也可以說是這些作品並非作「偽」，而只是照本宣科地模仿；這些畫家也只能如此，他們並沒有能力作「偽」以亂真。

　　現在倒有一幅元代的李郭派作品，表現遠在這類慣見作品的水準之上。這就是作者不詳的《松溪林屋圖》（圖2.17）。收藏此畫的南京博物院將它標為唐棣從人所作，但是，只要瀏覽一下唐棣本人的作品（圖2.18、圖2.19），便知道情況正好相反，唐棣大有可能從這位名不見後世的高手學到了不少。這位無名畫家除了在畫中保存了不少李郭風格獨特的母題和特徵，而且除了令人歎為觀止的技巧之外，還在畫中注入新理念；此畫中新與舊融合無間，手法高妙無出其右。取法自李郭派的形式有：枝條呈「蟹爪」狀的長松，松樹下枝幹鼓凸的矮樹，以及道路、漁船上彎著腰的渺小人形。這些人物把山川襯得格外高峻雄偉，也使原本嚴肅冷漠的景象稍微活潑了些（例如畫面中央偏左處，有個人在岸上使勁地要將一頭頑強的騾子從船上拖出來）。屬於李郭風格骨幹的當推荒涼蕭瑟的地理景觀以及扭曲糾結的地質型態，畫家以強烈的明暗對比、變化，塑造這種風雨侵蝕而形成的地形。然而，這類地形在此畫中分割細碎的作法，和李郭派早期的傑作《早春圖》（圖2.6）一比，便知道是後來的發展；元代這類風格的畫家可能無法也可能是不願意如郭熙般，將山川的構造視為有機的整體，各個部位間互有交織、穿插。此畫的構圖依循著先前談過的元畫水景公式而布置，只是對角線的安排比當時一般的作法更明顯，這一點和孫君澤的畫一樣。畫中鮮明的線條鉤勒，物形清楚地錯開而且分布在三度空間中，也都和孫君澤的作法一致，顯示這兩位畫家分別是他們的傳統在南宋一脈的直系傳人。將北宋山水化為線條性較強的風格是金朝（1115–1234）山水的一大特色，這位無名畫家風格主要的出處或許就是金朝山水。[9] 然而他最出眾的地方，在於他能夠將這些前人遺風不論好壞都融於一爐，淬煉出一幅雄奇的山水景致。

　　我們或許會想知道，像這樣一位畫家在看了當時業餘畫家畫的李郭派山水之後，心中的想法是什麼。由於職業畫家除了少數幾位之外，都是名不見經傳 —— 有能力寫書，有名望將成書印行，常常只限於文人 —— 我們不太能夠回答這個問題。他大有可能欣賞曹知白的作品（圖2.22、圖2.24），原因稍後再談。另一方面，他也可能不太看得起唐棣的畫，因為他們會覺得唐棣的畫彆扭、笨拙，他自己一定會畫得更好。而唐棣則會回應說，他畫中看來彆扭、笨拙的作法其實是刻意的扭曲，是有意義的，也正是業餘畫家不屑於炫耀技巧的表示，不用說，這當然是區區一位職業畫師不可能理解的。

唐棣　唐棣（約1286–1354）[10] 是吳興人，曾從同鄉趙孟頫學畫，無疑地也依趙孟頫及當地收藏家所藏的古畫習作。他是一位浮沉仕途的士大夫，數度出任公職，1340年代還出任浙江休寧的縣尹。在此之前曾於1310–20年間留居大都數年，擔任待詔，就是隨時候傳的宮廷畫家，曾在嘉熙殿畫山水屏風，「揮灑立就，天子稱賞」。因此，他就像他的老師趙孟頫一樣，選擇從政的仕途，而非閒逸的隱居生活，他的畫家身分也是介乎職業和業餘之間，難以明確界定。據載他畫山水師法郭熙，現在的作品足以證明這一點。

　　其中一幅《仿郭熙秋山行旅》（圖2.18）便顯然是以郭熙1072年的《早春圖》（圖2.6）為

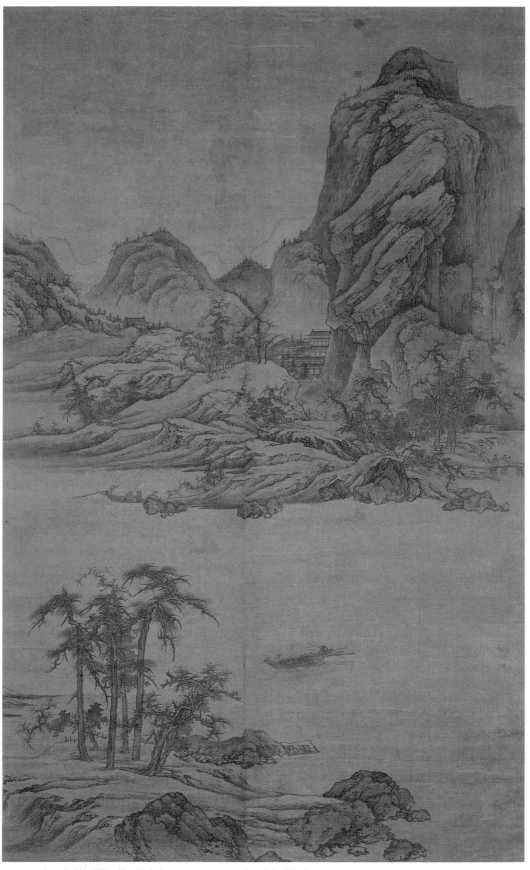

2.17　元人　松溪林屋圖　軸　紙本水墨　168×103 公分　南京博物院

藍本而作的，唐棣必定見過此畫的真蹟或摹本。唐棣將郭熙的構圖左右調換，深谷寺廟這一部分調到了左側，「深遠」縱入的這段（在唐棣畫中其實一點也不「深」）則調到右邊。但是整體架構還是原封不動地搬了過來，前景堆積著石磯，上面有長松枯林，後方的中景峭壁直立，中景之上接著有主峰層層高升，連帶前景合成構圖的中軸，其他景物則分別自中軸兩側向外伸展。畫面下半截的漁父、村舍、漁船，以及沿著小徑朝寺廟前進的旅人等等細節，都可以和《早春圖》一一比對。

　　唐棣這幅晚出的圖畫比郭熙的作品遜色，因為如果不這麼看，我們的比較便無法進行；唐棣僅僅抓到郭熙筆下這些容易模仿的特點，就算他能捕捉到，也在他誇張的表現下幾近漫畫了。郭熙塑造陸塊用的光影變化，對比強烈但層次細膩；唐棣則是粗糙刻板地劃分物體的明暗，而且將陰影推到岩塊的邊緣，由明而暗的轉折過於突兀。郭熙的山石輪廓形如扇貝，唐棣學來卻簡化成了一道道時斷時續的彎弧動勢；前景的樹木只是一些筆畫的組合，看不出畫家安排的用心何在。這些倒在其次，唐棣最嚴重的缺失是在景物間的相對關係上。在郭熙的構圖中，各部位的力量匯合成連綿不斷的洶湧動勢，唐棣則將全景打破，化為許多互相激盪的推力，在互相激盪中又互相抵消，而使整體趨於沉靜。唐棣的大型物體只是由一些任意變形，甚至扭曲得相當乖張、做作的陸塊組成的。尤其是主峰，看來像是一個鬧彆扭的小孩使性子揉出來的一團黏土。把大物塊打碎成小單位的集合體，明暗變化誇張突兀，這些是金、元時代郭熙派山水普遍的作法；但是，這在別的畫家都是有所為而為，而唐棣則很難看出他的目的何在。

　　唐棣在河景一類繪畫上的嘗試就比較出色，其中最好的還是圖2.19未紀年的《谿山煙艇》。這幅畫也是充滿了誇張做作的技法，例如圖中有好幾處地方便是隨意搭配物體的明暗面，將景深分成刻板的層次。然而，唐棣筆下樹木的比例及其他細節由前而後次第變小，地表一層又疊上一層，連續不斷地將視野帶入最遠的山峰，因而還是有條不紊地製造出空間疾退深入、浩蕩廣大的效果。在這類描寫黃河流域風蝕河谷的郭熙式山水中，後世畫家常常出現水、陸劃分不明，或地表、水面不平的現象。唐棣在此畫中似乎便刻意要製造一些模稜兩可的情況，他故意不畫清楚水陸交接的水平線，在地表及水面製造盪漾、起伏的動感，使地表和水面彷彿搖晃不定而朝側面斜盪過去，在這樣的地勢中，觀者根本無法神遊其間。唐棣在畫中布置了一些很有情趣的標準細節 —— 如松下涼亭中有文人雅士聆聽音樂，水面也有泛舟的遊客，對岸則有僕人清掃住家的小徑 —— 但是這些布置還是無法使我們相信畫中景致適合人居住，因為它看起來實在太詭異、太不安、太荒涼了。

姚彥卿　　另外一位學郭熙畫的吳興畫家，可能也受趙孟頫影響的是姚彥卿，他有一幅署款的《雪景山水》見於圖2.20。他是一位活躍於十四世紀前半期的職業畫家。他這一幅狹長的畫

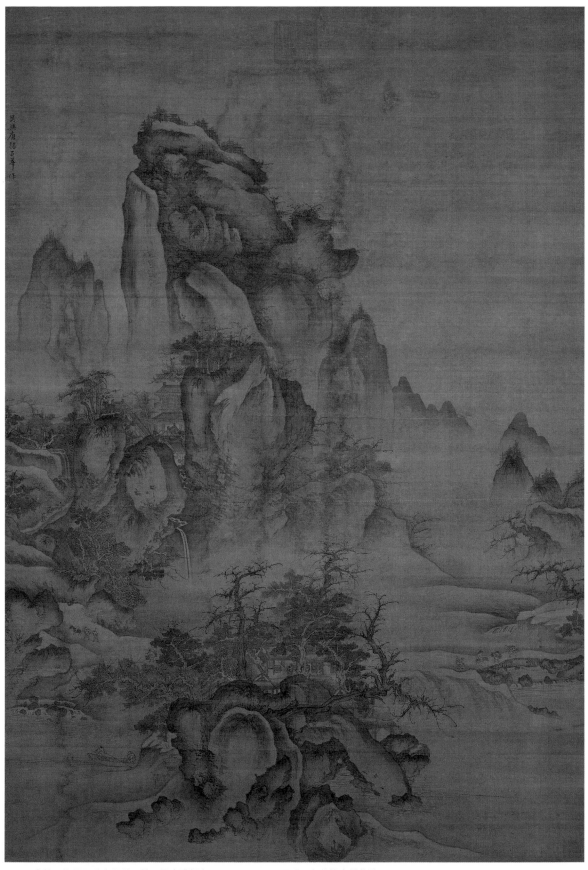

2.18　唐棣　仿郭熙秋山行旅　軸　絹本淺設色　151.9×103.7公分　台北故宮博物院

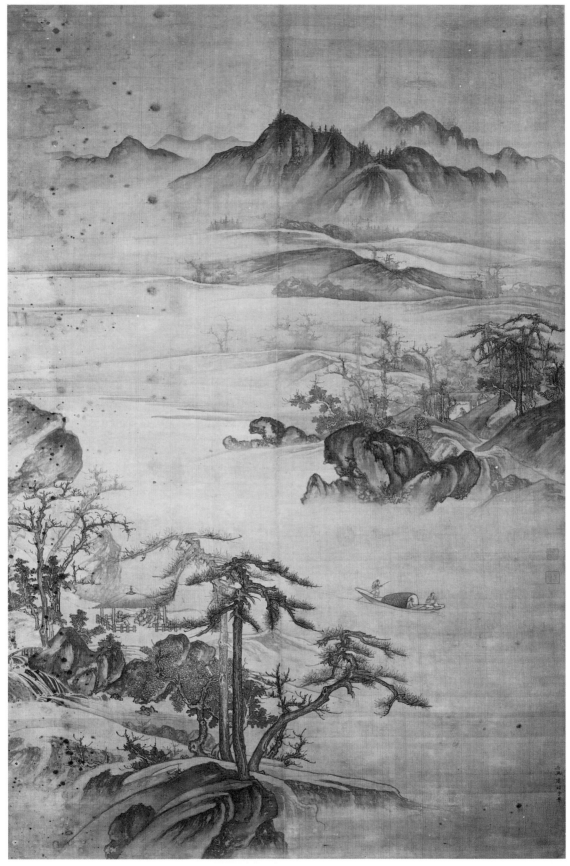

2.19 唐棣 谿山煙艇 軸 絹本淺設色 133.4×86.5 公分 台北故宮博物院

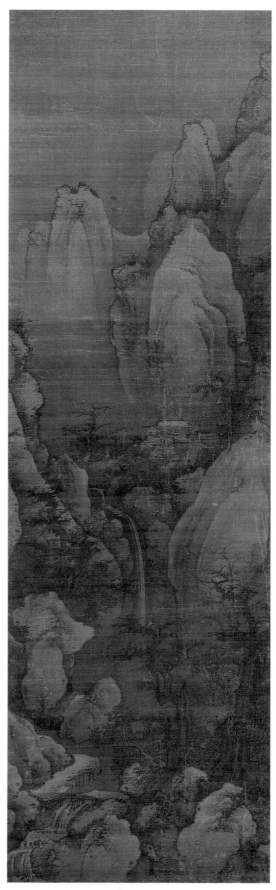

2.20
姚彥卿
雪景山水
軸　絹本淺設色
159.2×48.2 公分
波士頓美術館

看來像是從郭熙的《早春圖》（圖2.6）中借來了右半邊的構圖。不管如何，北宋畫中對稱的構造法則已經不見了，原本是雄偉的中峰盤踞在畫面中軸，有如構圖的主幹，其他景物則如樹枝般向兩側延展，現在的中軸則是雲霧瀰漫的空谷，隆起的山體由兩側向內聚攏。所形成的晃盪效果純粹是浮面的形式而已，而不帶多少北宋山水中大氣磅礡的氣象，這種氣象在郭熙的畫中雖然達到前所未有的巔峰，但是也後繼無人。姚彥卿的本事似乎不比唐棣強，他同樣無法將各個物形融為一體，無法貫串物形傾斜、扭曲的動勢，組成一個靈活互動的整體。他反而只是堆砌出一個零零散散的組織，入眼只覺得沉重擁擠，一堆此起彼落的山體地塊在畫幅中擠成一團，而且一起向畫緣突出。他和唐棣一樣，用粗略的明暗對比取代色調細膩的層次轉變，用怪異的扭曲變形取代物形敏銳巧妙的鉤畫。這兩位畫家除了繼承了郭熙畫派歷久不衰的筆墨精華之外，也接收了三百年來風格演變的餘瀝，原本具自然寫實意義的物形圖式退化成了約略的形式，師習而來的格式流於矯揉誇張，而且層層地籠罩著歷來摹寫後的變形面目。最讚美他們的看法，也不過是說他們重現了北宋山水模式些許肅殺的氣氛，而且手法基本上只是表現式的，不帶任何洞察自然現象中生滅消長等等微妙的心得。

朱德潤　朱德潤（1294–1365）傳為北方人，然而事實上，祖籍在河南睢陽，南宋初年便移居蘇州崑山，到了朱德潤已經經過幾代。他的父親有一度曾在蘇州教授四書五經，朱德潤在耳濡目染之下接受了一套完整的儒家教育，幼年都在崑山度過。1319年北遊大都，因趙孟頫的推薦，任職於翰林院並兼國史院編修官。後來，於英宗在位期間（1321–23）擔任東北鎮東行省儒學提舉，輔佐駙馬瀋王治事。因公務之需曾經滯留高麗。英宗駕崩，他便辭官回到蘇州，隱居近三十年，讀書，作詩，繪畫。元朝晚期二十年間叛亂四起，朱德潤無法袖手旁觀，於是在1352年再度入仕，在江浙行中書省平章政事之下擔任照磨官，參與軍事。朱德潤亦以書法詩藝聞名，文學作品收錄於《存復齋文集》。[11]

　　文獻記載並沒有描述他的習畫過程，不過想必自趙孟頫處受益良多。在中國多視他為李郭派，少數傳世的畫作也的確是承襲此派手法。有一幅紀年時間最晚的手卷《秀野軒圖》現藏北京故宮博物院，作於1364年，只留下一點李郭派的痕跡（見畫中一簇簇濃密的松針）。除此之外，視野廣闊的河谷及谷後的淺丘，用筆厚重，輪廓和緩，反而更像是董巨式的山水。這幅畫的構圖深受趙孟頫《水村圖》（圖1.29）的影響。此一時期李郭派似乎已經落伍了，至少在蘇州的畫壇是如此。[12]

　　我們或可由朱德潤幾幅未紀年的郭熙式山水，看出他早年的創作，其中最廣為人知的是台北故宮收藏的掛軸《林下鳴琴》，以及北京故宮的一幀大冊頁。[13]台北故宮另外有一幅絹本扇面《松澗橫琴》（圖2.21），畫面和《林下鳴琴》相同，都是三位文士坐在松林地上，一人彈琴，另外二人聆賞；而此幅小畫筆調輕巧，由墨色層次所推展出來的空間深度，都在前兩幅畫作之上。這三幅畫共有的母題都畫得非常相近 —— 台北故宮兩畫中的人物只有姿態和

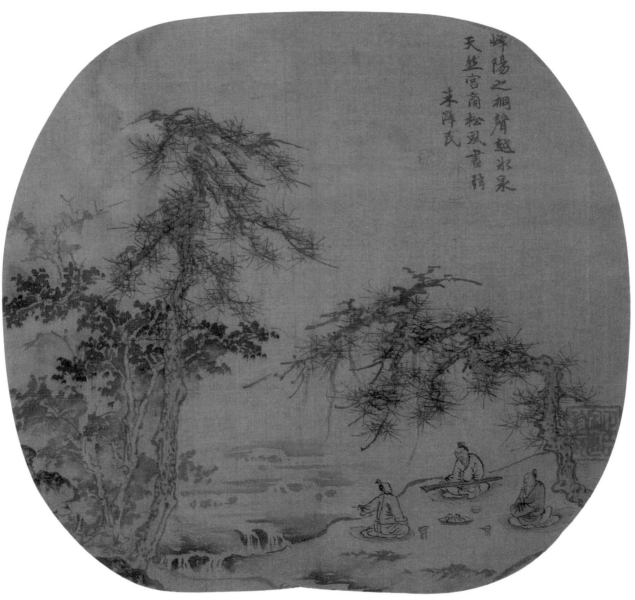

2.21　朱德潤　松澗橫琴　團扇冊頁　絹本水墨　24.7×26.9公分　台北故宮博物院

位置略有差異,而《松澗橫琴》扇面中左邊的人物以及上方傾斜的松枝,幾乎就是北京故宮大冊頁上的松樹及最左邊人物的翻版。這種一體多用的作法顯示朱德潤取材只限於幾種「現成」的母題,至少他有一段時期是如此;這些畫也證實了看過他所有的作品會產生的印象——他是個創造力有限的畫家。

朱德潤在《松澗橫琴》扇面上題了一首詩,主題是人為的音韻和自然的天籟和合諧一,即中國人歷來傳誦不歇天人合一的境界。首聯即暗示了「琴」的主題:

嶧陽之桐,聲越冰泉。天然宮商,松風畫弦。

這幅畫的構造沿用了曹知白稍早用過的設計(參考圖2.22):松樹的輪廓分明,襯得前景景物也清晰可辨;其他墨色較暗淡的樹木則退入深處;再往後便是霧濛濛的一片,惟有一道小溪自迷霧中沿著淺灘流洩而出。朱德潤的線條鈎畫得平順流暢,略帶波折起伏;少見粗寬的用筆和渲染。儘管畫的主題有沉思冥想的氣氛,畫中的三位文士卻是神態生動活潑,猶如郭熙式山水中人慣用的作法。一位彈琴,一位手指著溪水(畫中人沒有目標地憑空一指,在元朝及明初繪畫中相當常見,是畫家轉移觀者目光讓景物活潑的慣用手法),另一位好像在靜坐,但是仍然保持清醒。他們面前放著酒杯,中間還有一盤點心。這幅畫在在都顯示是將北宋山水模式經過調整而套用在南宋山水的比例及情調中 —— 例如,人物和布景間的比例及相對關係,遠處沒入煙霧朦朧之中,即使連扇面這種尺幅,全都是南宋式的。扇面是十二、十三世紀特別流行的一種繪畫格式。

曹知白 剛才討論過的這些作品可以說是元代李郭派山水的代表;趙孟頫對董巨山水所作的創造性變化,顯然李郭派畫中沒有一件足以相提並論。唯一重要的例外是曹知白(1271–1355)的作品。

曹知白並不像諸多元代畫家、文人一般,生活坎坷貧困,他憑著掌理實務的長才,生活過得平順富足。他是松江人,距今天的上海西南不遠,雖然父母先後在他幼年時去世,仍然飽讀詩書,有紮實的古典教育,以文章知名。他的才華甚至擴展到工程方面。曾經獻上填關成堤以利農事的方法給公府,甚得賞識。李鑄晉曾經發表了一篇論文,對他的生平及作品有詳盡的討論,[14] 文中,李鑄晉猜測他很可能也用相同的築堤填關法,填積新生地,使自己莊園產業的面積愈來愈大(曹知白是當世的巨富之一)。而在他廣大的莊園裡,到處可見亭臺樓閣、藏書室、高塔及園圃。他在1300年左右,曾經當過一陣子的崑山教諭,後來也北上到大都,王公貴族多上奏保舉,但是全都被他回絕。南歸後隱居在莊園中,讀《易經》、賦詩、交遊、作畫度過晚年。他往來的好友中包括倪瓚、黃公望,兩人皆在他的畫上題過讚辭。

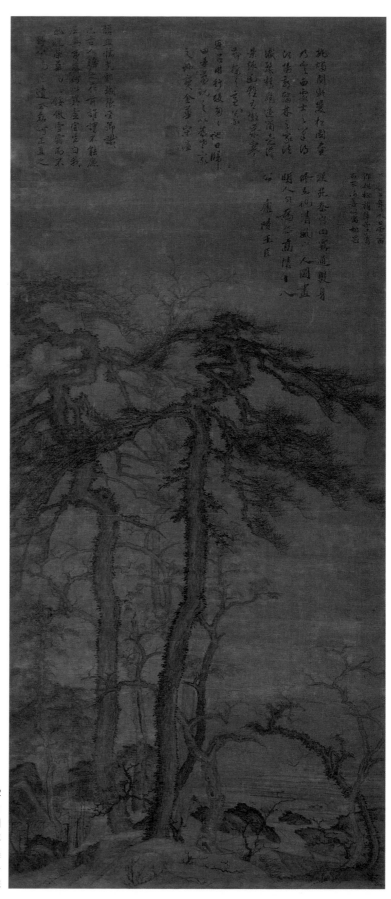

2.22
曹知白
雙松圖
1329 年
軸　絹本水墨
132.1×57.4 公分
台北故宮博物院

　　《圖繪寶鑑》記載曹知白「畫山水師馮覲」，馮覲是十二世紀初李郭派的畫家；[15] 後世的著錄則直接說他宗李成、郭熙。所有他傳世的作品（不過六幅）確實呈現了濃厚的李、郭風格。其中紀年最早的是1329年的《雙松圖》（圖2.22），那個時候曹知白已是五十七歲了。《雙松圖》的構圖是此前已經指出李成《寒林圖》的樣式，現在傳世的畫作中，標為李成、郭熙或李郭派傳人所作的《寒林圖》，多得不可勝數。這種樣式在元朝相當風行，很多畫家都要在此一試身手 —— 我們已經見過盛懋的作品（圖2.7）。宋人的寒林圖通常用長松作為揭開構圖的開始，而在樹後拉開一片遼闊的景色，通常是長川平原，有時遠方還有一抹山陵。元人並不是不瞭解這種作法 —— 吳鎮在曹知白畫此畫前一年1328年，就用此法畫了一幅圖[16] —— 但是，他們通常將注意力集中在樹木上，而將背景簡化或省略。曹知白的構景便是以前景為主，後方以淡墨畫幾道橫線，點出低平的視野，景深很淺。

　　在元代或早先李郭派作品中，常常出現挺拔峭立的長松，三兩成群地聚在一起（參見圖1.25、圖2.6、圖2.17、圖2.19），而且也常常像此畫中的姿態一般稍微向外傾斜，其中一株位置偏後，墨色也比較淡。在曹知白的畫中，在長松的上方與下方有些疏枝枯木，枝幹錯綜交纏，墨色與前排長松輕重有別，清清楚楚地安排在後方淺淺的空間中，好像一張網，前方筆墨濃重的松木在這種背景映襯之下，筆直的樹幹益發鮮明。松樹所代表的象徵意義再明顯不過了，至少對中國人而言是如此；松樹高高地矗立，像是剛毅不屈的君子，俯視著下方一到冬天便落葉飄飄的草木。宋濂（1310–81）的題跋中便提到這個主題的道德涵義：「纖麗精絕，迹簡意澹，景趣幽雅，有傲歲寒節操之意。」

　　當然這種題材一般都有這種涵義；但是也時常因為畫家異想天開的更動，或工巧俗麗的露骨表現，而糟蹋了原本的韻味。曹知白這幅畫完全沒有這些缺點；畫中的松樹平實謙和、渾然天成，正是這種《寒林圖》的精神。曹知白的用筆幾乎不帶任何習氣；柔暢而機敏，很能捉住松樹的形貌。枝椏編排的樣式雖然一再重複，卻也烘托出了全畫有條不紊的結構，但是絕非刻意突顯，所以並沒有抵消枝椏自然糾纏的姿態。後來有些學李成的畫家，若以「人如其畫」的觀點來看，必定可以戴上一個裝腔作勢的帽子。曹知白則不然，他始終忠於這種風格原始的旨趣，以非常嚴肅的態度處理題材，對筆下的一景一物都有一分同情心，甚至是一種悲憫的情懷。畫中扣人心弦的不是畫家展露的精采筆墨表現，而是這些樹木苔痕點點、平實無華的風姿。

　　在談曹知白的另一幅畫之前，我們先看看一幅沒那麼重要的無名氏作品 ——《春山圖》（圖2.23）。先看過這幅畫，一部分是因為藉此瞭解此時宗法李郭山水的業餘畫家所面臨的問題，另一部分是因為這幅畫既奇怪又有趣，本身就值得一看。畫面上端有楊維楨（1296–1370）的題字，運筆蒼勁狂放。楊維楨是位士大夫、詩人、書法家，也是與元末一些畫家為友、偶爾提筆作畫的美食家。他的題跋雖然沒有說明畫的作者是誰；但是這幅玩票式的作品很可能就是他的手筆。[17]

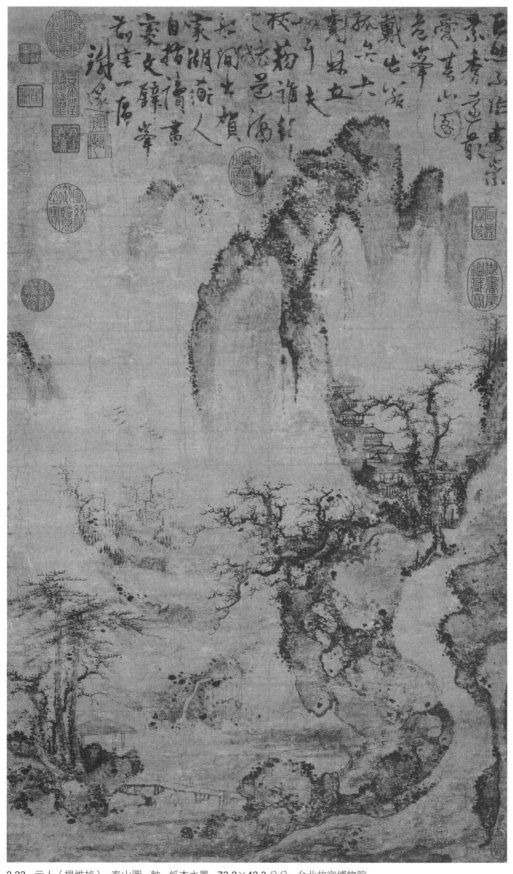

2.23　元人（楊維楨）　春山圖　軸　紙本水墨　73.2×42.3公分　台北故宮博物院

　　若要瞭解這麼一幅奇怪的山水是怎麼出現的，便會一頭栽入元畫各種新與舊、職業與業餘、傳統與創新等勢力錯綜複雜的迷陣中。中國傳統的鑑賞家可能會說《春山圖》是幅「郭熙（式）山水」，然而，即使畫家真的要畫一幅「郭熙山水」，這種說法也還是沒有指明這幅畫真正的藝術史背景。《春山圖》的風格看不出有任何仿古的意圖，也看不出和古代畫作有任何關聯（不過，畫家是否真看過這類的古代真蹟，當然是另外一個問題了）。相反地，這幅畫很顯然是直接來自元代郭熙派畫家學藝不精的劣作，例如姚彥卿《雪景山水》（圖2.20）這類作品便是；姚作可能比楊維楨早幾十年（再一次聲明，這樣比較並不是指《春山圖》的作者一定見過姚彥卿這張畫或其他作品；我們談的是風格關聯的問題，而不是特定作品的關聯）。

　　中國後期的繪畫史上，有很多這樣的例子：學養俱佳的文人畫家在陳腔濫調的素材中，在固守傳統的畫匠誇張做作的繪畫中，看出了其中有開創新風格的潛力。被職業畫家畫老了的格式，古老的原作因一再重複無意中形成的變形，卻和業餘畫家崇尚抽象的品味、反寫實的偏好不期而遇了；這些風格創新的途徑便是在這種機緣巧合的情況下出現。錢選的《浮玉山居圖》（圖1.12）看來便是這樣的一個例子，後來這類作品，例如王蒙和陳洪綬的畫，會適時提出討論。

　　《春山圖》的畫家發現在姚彥卿一類的作品中誇張的變形，正可適合他表現內心的目的。不過，畫家追求這種效果時，不論在整體結構或是個別特徵上，卻相當忠於他的範本（個人特立獨行或怪誕離奇的創作表現，竟然是承襲自大量古老的素材，這種矛盾在元朝及後世的中國繪畫中十分普遍）。他的前景安排如同姚畫，但是左右相反。也有道飛泉，但是小多了，上方同樣是煙霧繚繞的山谷；寺院就座落在谷中的老位置上，再往上去的山脊構造也幾乎一模一樣。畫中看來隨意點畫的物形比較符合畫史所謂郭熙「石如雲動」的格式，而不太像自然界的物體。這種卷雲一般的山石以及樹枝扭曲的寒林，一直是後來畫家最著迷的李郭派特徵。

　　若進一步針對郭熙畫中一個小母題落在後世畫家手中的遭遇來看，對我們的瞭解會大有幫助。郭熙畫中的陸塊邊緣常點上一些形狀不一的深濃墨塊，以表示石縫凹洞，這種無疑是為了要描寫風蝕的黃土地形的特徵。到了姚彥卿手中，這個風格元素已經淪為在山石輪廓線規則羅列的黑點，成為一種可以叫作「凸點」的母題。《春山圖》的畫家便在畫上到處播散這種凸點。沒有人會問這種點以前代表什麼；而現在它則什麼也不表示。畫家只是遊戲式地運用風格素材，筆法瀟灑自由，帶著書法的趣味；碰到不好處理的素材便加以簡化或根本就丟掉不用，例如，姚彥卿在景深的推衍上，便運用雲霧遮掩的方法避開處理轉折的難題，《春山圖》的業餘畫家則乾脆放手不管，任由構圖的各個細節在畫面浮游，自己去找安身之處。若把此畫當作紙本上水墨暈染的演出，則全畫的演出頗為強烈、出色；若是當作描寫自然景象，則是不經大腦的隨手塗鴉，或許甚至可以指為敷衍了事；若是當作李郭派作品，這

幅畫根本沒有掌握到早期大師之作奔放壯闊的氣勢；若是當作更動傳統體例以符合當下業餘畫家的需要，則此畫並沒有解決任何重大的問題，只是逃避問題而已。

在這一方向的試驗上，成功的作品出現在趙孟頫及曹知白的繪畫中。我們已經談過了趙孟頫的《江村漁樂》（圖1.25），除了這幅畫以外，他沒有任何一幅李郭派的真蹟傳世，有兩幅畫傳為他的作品，但是可能只是摹本。接著再看曹知白，便會發現他的《群峯雪霽》（圖2.24）和無名氏作的《春山圖》一樣，在和姚彥卿的《雪景山水》（圖2.20）比較之後，可看出曹知白這一幅畫比較類似李郭派後期經過改易的變體，和早先的真蹟之間的關聯反倒比較微弱。如溝壑深陷的山體是由形狀相近的塊面累積組成，每一塊面所處的空間深度沒有什麼差別，以上是這一風格在此階段發展出來的特徵，在郭熙作品或其他宋畫中是看不到的。曹知白也引用古法，不過只求能夠符合創作目的；其他如標新立異的效果、借用古代典故、或是突發奇想，在他的畫中都看不到。全畫的筆觸一概是沉著穩健。山體先以數筆染出大略的形勢，然後再補上深濃的乾筆。水面和天際暈染的大片淡墨凸顯了大地上覆蓋的層層白雪，增添一分寒冷的感覺。整個作法和《春山圖》以書法筆調遊戲塗抹完全相反；透露出了畫家筆勢和緩收斂及心境的安詳平和。

《群峯雪霽》的構圖章法井然，和高克恭的《雲橫秀嶺》圖（圖2.1）很像：由前景至中景過渡平緩，有群峰自其間拔地而起。曹知白畫中的前景是一片斜坡，上面立著幾株公式化的長松及矮樹。之後是一條河流，呈現了具體的水平效果，河流對岸水邊有一座樓閣水榭，畫中景深逐漸後退，即是由此開展出下一段進程，樓閣附近又有幾株松樹，形體比較小，和前景的長松比較起來，便襯出了橫渡水面所需的距離。由此朝後退去，先是經過一座小土丘上的涼亭，周圍環繞著形體更小的樹木，再深入便是隆起的山巒，簇擁著向後退的山谷，谷間有寺院的一角若隱若現。寺院的右方有一座峭壁，壁面中央出現一道奇怪的隙縫。寺院的左方也同樣有這麼一座奇怪的峭壁，但是比較大，裂縫也比較深，其中還湧出一道飛瀑。這片峭壁的後方、上方，陸續有幾座輪廓深刻的巨大山峰聳立，景深層層深入，精心構造的中景地帶便在這裡止住。遠景則和前景一樣又變得比較簡單，而且將景物朝左集中，以和中景朝右集中的態勢作一平衡。主峰的外形又是中景曾經見過兩次的特殊形狀，但是形體增大很多，上端有一處凹陷，壁面則被深深的裂縫劈成兩半。主峰右邊稍低有一座輪廓簡單的矮峰，阻止空間再朝後退。雖然這些山形無一具有李郭派後來的怪異形狀，但是也完全看不出自然寫實的意圖或效果。畫家並不在乎地形構造是否合理可信；像音樂曲式一般的抽象秩序才是他創作的重點。

畫中左上的題跋是曹知白的朋友黃公望寫的：「雲翁為西瑛作此。時年七十有九，而目力瞭然，筆意古澹，有摩詰之遺韻。僕之點染不敢企也。……」黃公望的這番讚美不論如何真誠，在我們看來都覺得太過謙虛了：因為就在他寫這一題跋的同一年，1350年，黃公望完

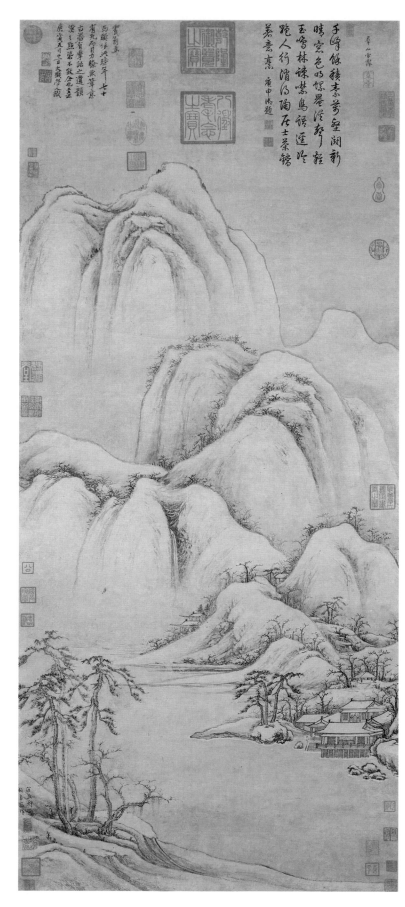

2.24
曹知白
群峯雪霽
1350 年
軸　紙本水墨
129.7×56.4 公分
台北故宮博物院

成了他的巨作《富春山居圖》。曹知白現今所知的任何一件傳世作品，和這卷傑作一比便黯然失色，這幅畫改變了往後中國山水畫的整個發展進程。相形之下，此後李郭派的山水便不再是文人畫家的最愛了，元朝以後很少有文人畫家再提筆畫李郭山水。

　　唐棣的作品和無名氏作的《春山圖》是失敗的例子，曹知白的則是成功之作；不過，他們卻同時以不同的方法證明這種山水樣式不適合業餘畫家創作。畫家運用這種風格時，只要一不小心，便可能使作品看來荒謬怪誕；但是，如果稍作改造以符合個人的創作目的，又會犧牲掉李郭派的表現張力以及豪放宏偉的氣勢，這些原是李郭派山水最燦爛的成就。這也就是說，李郭派山水無法成功地改變成平易近人的面貌，因而無法在後世和董巨派一爭長短，成為可以供畫家開創的另一條道路，董巨派的精髓就在平易近人。

元代末期山水畫

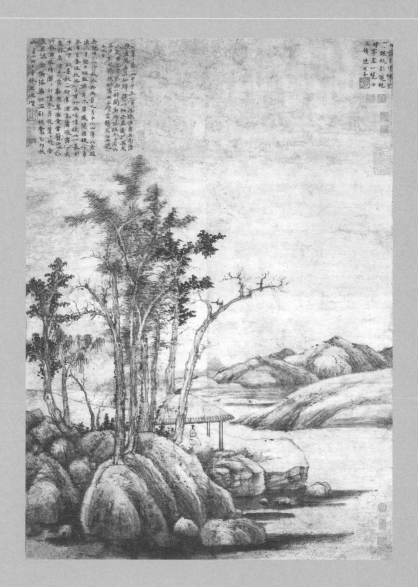

第一節　元四大家其中三位

　　上一章討論過的畫家,像盛懋、吳鎮與曹知白這幾位,都在經營自己獨樹一幟的風格,但是大體上他們只想在既有的常規之中追求些微的個別變化;他們所處的這一段元代藝術史,山水畫主要的潮流正在消化吸收趙孟頫的新理念。繼趙孟頫1302年的《水村圖》之後,第二幅具有決定性的創新之作,當屬黃公望1350年完成的《富春山居圖》。至少就現存的作品看來是如此。自1350年起到元代結束這十幾年和前半世紀迥然不同,盛行個人主義與蓬勃的改革運動,其間出現了本章所要討論的三位重要人物——黃公望、倪瓚和王蒙。他們三位與前面提及的吳鎮,並稱後世所謂的「元末四大家」;取代了包括趙孟頫在內的早期畫家,成為後代山水畫家最鍾愛的典範。

　　這一段繪畫上劃時代的發展,並不是來自昇平太世。在元人統治最後十幾年,中國已經因為大大小小的叛亂而四分五裂,宇內動盪。這些叛亂或者是來自叛軍趁蒙古政權式微,據地稱王,興兵作亂;或者是民間宗教領袖答應拯救人民脫離水深火熱的困境,是以揭竿而起。從淮河到長江這片區域,仍然是我們所關心的焦點,當時是在紅巾賊的控制之下;他們信奉彌勒佛,即當來下生佛,表面上以恢復宋室為職志。紅巾之亂四處蔓延,結果將蒙古帝國一分為二,使人口稠密、經濟富庶的江南地區脫離了北方,蒙古人及其支持者的派系鬥爭激烈,是以無法採取任何強而有力的軍事行動來收復失地。在下面的討論中,我們將看見這些事件如何左右藝術家,以及他們的回應之道。

黃公望　黃公望與好友曹知白、倪瓚不同,既非出身地主之家,也沒有繼承任何財產。1269年出生在蘇州東北方三十哩外常熟的陸姓人家,並且在此渡過童年。七、八歲時,為溫州的黃氏收養,教育成人。自幼天資穎異,對於艱深的課目也遊刃有餘。可惜後來他在官場上的發展並不順遂。他最初是到浙西廉訪司當憲吏。1314年,張閭奉派到江南掌管土地稅收,並著手偵察租稅弊案。黃公望遭受牽連下獄,不久獲釋。當時可能到過京城;不過孰先孰後並不確定。

　　出獄後辭官返鄉,永不入仕。他有段時間住在松江,以占卜為生,像吳鎮一樣,也換上道袍,強調身分已變,從此不再過問世事。1334年,在蘇州成立「三教堂」。三教派起源於十一世紀,元朝是全盛時期,融合了儒家、道家,以及佛家的禪學;專門研究性命之學,探討人的本性與命運。

　　後來黃公望又退隱到杭州西湖的筲箕泉，有些弟子隨他研習義理。晚年定居在杭州西部的富春山。雖然當代的資料都說他是一位遁世隱者，卻和當時知名的藝術家、詩人以及文人都是至交。比如黃公望年輕的時候可能已經認識趙孟頫；他在一份題跋中提到，曾經在趙家見過董源的真蹟，題字當時這幅畫傳到了趙孟頫外孫王蒙手中。[1] 1348年，黃公望為倪瓚畫了一幅長卷；1350年，唐棣為他的一幅畫題跋，同年他則為曹知白《群峯雪霽》題字。他的朋友楊維楨形容他「資質孤高」。他本身多才多藝，是一位精研古籍的學者，師法晚唐風格的詩人，也是哲人，最為人稱道景仰的是畫藝高超；此外還通曉音律。年老時，面貌仍如少年般光滑細膩，目光澄如碧玉，兩頰紅潤。卒於1354年，可是晚年見到他的人似乎都認為他已經快要得道成仙。這類羽化登仙的奇聞逸事在他死後一直流傳，據說還有人見到他在山間逍遙地吹弄笛子。

　　黃公望的一篇畫論〈寫山水訣〉，收錄在陶宗儀1366年出版的《輟耕錄》中。這三十二則筆記，可能是弟子輯錄黃公望教畫所得。我們在此摘錄半數以上的畫訣，不僅與黃公望的繪畫有密切的關聯，而且也反映了元代一般繪畫理論與實踐的狀況。[2]

一、近代作畫，多宗董源李成二家，筆法樹石各不相似，學者當盡心焉。

五、畫石之法，先從淡墨起，可改可救，漸用濃墨者爲上。

七、董源坡腳下多有碎石，乃畫建康山勢。董石謂之麻皮皴，坡腳先向筆畫邊皴起，然後用淡墨破其深凹處，著色不離乎此。石著色要重。

八、董源小山石謂之礬頭，山中有雲氣，此皆金陵山景。皴法要滲軟，下有沙地，用淡墨掃，屈曲爲之，再用淡墨破。

九、山論三遠：從下相連不斷謂之平遠，從近隔開相對謂之闊遠，從山外遠景謂之高遠。

十、山水中用筆法謂之筋骨相連。有筆有墨之分。用描處糊突其筆，謂之有墨。水筆不動描法，謂之有筆。此畫家取要處，山石樹木皆用此。

十一、大概樹要塡空。小樹大樹，一偃一仰，向背濃淡，各不可相犯。繁處間疏處，須要得中。若畫得純熟，自然筆法出現。

十二、皮袋中置描筆在內，或於好景處，見樹有怪異，便當模寫記之，分外有發生之意。登樓望空闊處氣韻，看雲采，即是山頭景物。李成、郭熙皆用此法。郭熙畫石如雲，古人云：「天開圖畫」者是也。

十六、水出高源，自上而下，切不可斷脈，要取活流之源。

十七、山頭要折搭轉換，山脈皆順，此活法也。眾峰如相揖遜，萬樹相從如大軍領辛，森然有不可犯之色，此寫眞山之形也。

十八、山坡中可以置屋舍，水中可置小艇，從此有生氣。山腰用雲氣，見得山勢高
　　　不可測。

十九、畫石之法最要形象不惡，石有三面，或在上，或左側，皆可爲面。臨筆之
　　　際，殆要取用。

二一、畫一窠一石，當逸墨撇脫，有士人家風，纔多便入畫工之流矣。

二二、或畫山水一幅，先立題目，然後著筆。若無題目，便不成畫。更要記春夏秋
　　　冬景色。春則萬物發生，夏則樹木繁冗，秋則萬象肅殺，冬則烟雲黯淡，天
　　　色模糊。能畫此者爲上矣。

二七、山水之法在乎隨機應變，先記皴法不雜，佈置遠近相映，大概與寫字一般，
　　　以熟爲妙。紙上難畫，絹上礬了好著筆，好用顏色，易入眼。先命題目，此
　　　謂之上品。古人作畫胸次寬闊，布景自然，合古人意趣，筆法盡矣。

三十、作畫只是箇理字最緊要。吳融詩云：「良工善得丹青理。」

三一、作畫用墨最難，但先用淡墨，積至可觀處，然後用焦墨、濃墨，分出畦徑遠
　　　近。故在生紙上有許多滋潤處，李成惜墨如金是也。

三二、作畫大要，去邪、甜、俗、賴四箇字。

　　　黃公望可能並未將這些要訣當作自己對繪畫一以貫之的看法，至少就以上所見而言是如
此。但是很明顯可以看出他不談玄虛的理論，而多實際指點如何畫好一幅畫。郭熙[3] 在十一
世紀撰寫的山水畫論《林泉高致》中自問自答，討論山水的原貌以及作山水畫的用意，並且
論及畫家必須掌握自然景象背後的深意，還要用眼睛從各個不同的角度觀察自然景象，比如

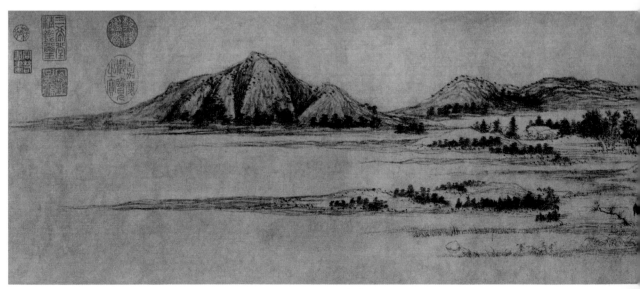

3.1 趙孟頫　水村圖　1302 年　卷　紙本水墨　24.9×120.5 公分　北京故宮博物院

春夏秋冬或朝暮陰晴。相反地，黃公望雖然也建議畫家應該寫生（據說他自己也和所有山水畫家一樣，恪守這項原則，不過作品多在書齋內完成），同時要觀察繪畫中季節的主要特徵，可是他更注重技巧與形式的問題，以及某些山水畫傳統中特有的風格，特別是他個人師法的大師董源。

黃公望現存傳世的作品只有四、五幅，不足以確切而充分地說明他藝術發展的過程。由作品可見他是深受趙孟頫影響的畫家之一，尤其是趙孟頫的《水村圖》（圖3.1）或者其他畫風類似的作品，但這些作品目前已經失傳。現在收藏於中國國家博物館的一幅手卷，首次刊印，複製效果差強人意（圖3.2、圖3.3），可能是黃公望現存繪畫中年代最早的一幅；[4] 他在1344年的題款中說此畫作於「數年前」，可能是在1330年代。畫題是《溪山雨意圖》。

黃公望的題款道：「此是僕數年前寓平江光孝寺時，陸明本將佳紙二幅，用大陀石研郭忠厚墨，一時信手作之。此紙未畢，已為好事者取去，今復為世長所得。至正四年十月來溪上，足其意。時年七十有六。是歲十一月哉生明識。」

黃公望題款中所言此畫「已為好事者取去」，大概是在書齋中看上了這幅畫，求他割愛，並以禮品或某種報酬答贈，這與《富春山居圖》（稍後我們要討論的）題款所言的情況很有趣碰巧類似，不同的是，《富春山居圖》是受畫人擔心他人從黃公望手中「巧取豪敚」奪去此畫。這兩幅畫本身都有繁複的形式發展，相形之下，卷末的段落就顯得輕率；黃公望可能藉此暗示他並沒有充裕的時間好好來完成作品。

在《溪山雨意圖》後面題辭的還有兩位。一是王國器，他是趙孟頫的女婿，王蒙的父親。另一位是倪瓚。倪瓚留下一則出奇冷漠的短評，紀年1374：「黃翁子久，雖不夢見房山

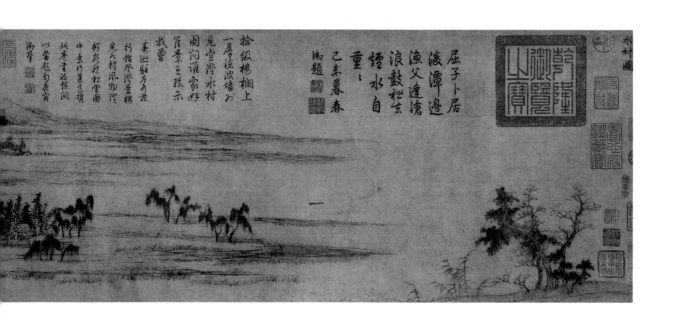

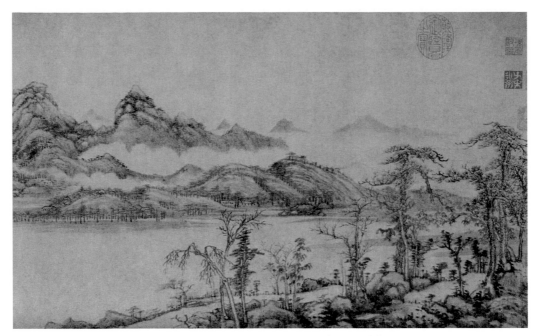

3.2　黃公望　溪山雨意圖　卷（局部）　紙本水墨　26.9×106.5公分　中國國家博物館

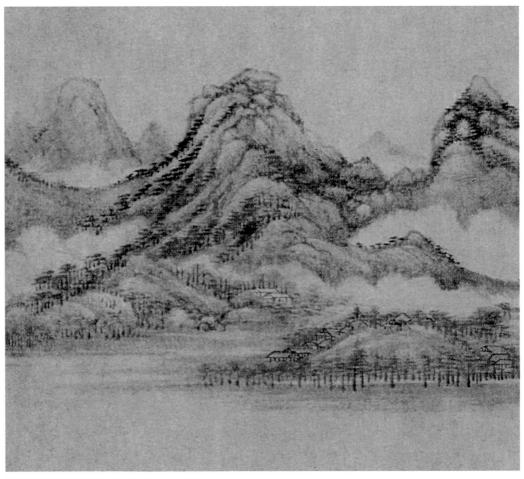

3.3　圖3.2局部

（指高克恭）、鷗波（指趙孟頫），要亦非近世畫手可及，此卷尤其得意者。」

　　繼趙孟頫之後黃公望是第二位大師，真正對山水畫作了關鍵性的改革，影響後世深遠，這幅畫的成就雖然不及晚年的代表作《富春山居圖》，卻已經展現了深厚的功力。主題與構圖並無特殊之處 ── 我們還是見到河流兩岸的近景與遠景，沿岸林木扶疏，幾群人家隱隱約約錯落在對岸的山谷中。黃公望的畫盡量避免一些花俏的設計（如陳琳圖2.3這幅景致相同的畫便發現得到），就這點而言，和往後的畫風相似；他在意的是如何處理普通的素材，讓它們具有穩定性及質感，在平面上表現出空間與紙筆交會的觸感。不過，在這項貌似簡易的成就之中，他還在形式上做了一些相當巧妙的安排。展開畫卷，我們立刻可以看到他如何布局（圖3.2，刊印半幅原畫）：前景岩岸上的樹木三兩成群，呈現了極為迷人、有如主題與變奏一般的重複排列。從右依序看過來，我們先碰到一對高高的松樹，與他的朋友曹知白畫法相同；前面還有一株較小、旁邊伴著一棵枝葉茂盛的樹；接著兩棵交錯，身形略矮，勁直瘦硬；再往左兩棵中規中矩，一疏一密；最後一叢有三株，一株枝葉參差沿著樹幹生長，另外兩株枯木交錯，其中有一株是細弱的柳樹。這些彎彎曲曲的樹木都向左傾斜，輕輕地帶著觀眾的視線向前越過河水。

　　以上敘述的部分非常生動活潑，而且是循線條來發展，這不僅是在填空補白，更是在架設空間；山巒相形之下比較柔和，微微隆起，若有林木筆直高聳，則平平列去，若是枝條向上張揚，則緩緩延展，整齊排開。自沙洲片片的河岸開始（如黃公望在〈寫山水訣〉中所言，用淡墨大筆揮灑），山巒漸次高起，再隱入遠處，一峰沒入，一峰再起，其間由各山脊將連綿的山勢推至兩高山峰頂，最後以兩峰互相頷首作結（「山頭要折搭轉換，山脈皆順，此活法也。」）。山谷間的煙霧，除了呼應山頂的輪廓，同時也烘托「山雨欲來」的感覺，另外，群山蜿蜒深陷所圍繞出的空間，也由煙霧標示大小。我們可以趙孟頫、吳鎮或曹知白畫中的丘陵，作為對照。無論畫家用了哪一種的皴法或暈染，平直的、簡單的方式來描繪丘陵，都不如經營視覺上的想像力來得管用。相形之下，才能夠欣賞黃公望為他的山水形式系統帶入有機結構的種種成就。

　　黃公望的筆法也很豐富（圖3.3中的細節看得最清楚），有一部分沿襲了趙孟頫的新風格，但在發展上已經分道揚鑣。乍看之下可能印象並不深刻，甚至有些眼熟（因為後世有了無數的仿作），其實卻是劃時代的鉅獻。比如十七世紀最推崇黃公望的「正宗派」大師，他們緊緊追隨黃氏風格，所以作品或仿作便可能被誤認是同一時期同一流派。黃氏的筆法和造形結構一樣有系統，而且刻意重複。他用不同方式的筆法層層相疊：淡筆大略鈎勒梗概，然後加上董源式的披麻皴，再很耐心地重複一排排橫橫直直的筆畫，一方面代表草木，順便也化解山脊的稜線，為大塊山水襯上輕搖緩擺的律動，看起來毛茸茸的，令人心曠神怡。這種建構圖形的方式，以及交互使用潤筆、乾筆織成密實的塊面，讓圖形有觸感，是來自趙孟頫山水畫的啟示，但是黃公望的皴法較繁複，利用紙與墨再造對自然的視覺經驗也較為成功。

　　觀賞此畫，再重讀黃公望的畫論，可能發現創作與理論兩者不僅相互印證，而且表達了相同的關懷。如果觀者願意，可以把他帶有土地質感的自然主義作品視為對日常生活的快意滿足，可是他似乎比較不把繪畫視為大自然形象的再現，或蘊涵某些特殊的人文傾向，而是當作一種形式的結構，有一套與生俱來的理路，可以從自然現象中抽取出來。《溪山雨意圖》是一幅相當保守的作品，似乎既無翻新技法，也未脫離常規。黃公望晚期的作品比較能夠看出新意，這種新意絕非是天外飛來一筆；就這些作品看來，他作了更多的嘗試，試圖獲得更大的成效。

　　黃公望有多件名作，《天池石壁圖》即其中之一，傳世有許多版本。所畫為蘇州附近華山的真實景色。那一年是1341年，他已經七十二歲。此圖最好的版本（圖3.4），目前在海外只能見到複製的圖版，除非可以就近研究，否則難以斷定是否為原本；不過，至少是一幅很逼真的仿本。

　　姑且不論這幅畫對天池一帶實際的地形有多少參考價值，基本上它是在畫幅之內，以簡單的圖形組成複雜的結構，比起以往所見的中國畫更有抽象特色。在圖下方偏左的三角地帶，有一段精心安排的前景，還是岩岸加樹林。右下角的山谷向上拓展，不久一分為二，各自向左右兩角落斜行而上。左邊的峽谷煙雲瀰漫，平平向遠方綿延開展，最後遁入霧中。而右邊的峽谷則倏然拔高，化成一條陡峭的山徑，兩旁夾有樹木、圓石、人家、飛瀑，觀眾的視線一路走上來，至此好像看到了一段小間奏。

　　迴環的峽谷圍著一座山脊，佔據畫面中央的位置，早期山水畫「主峰」多是如此安置，不過，黃公望新風格一個重要特色的關鍵在於，山脊不是（如北宋山水畫）一整片山體，而是由一群靈活呼應的小墨塊組成的畫面。因此這個山脊的統一性，乃至整幅畫的統一性便不是呆滯靜止，而是流動發展。將大塊圖案分解成小片斷，唐棣也曾嘗試，但是失敗了，要到了黃公望才樹立構圖的新原則，他主要是清楚分明地排列各個小單位，由簡單、重複的形狀，慢慢結集成一個複雜的整體。我們可以分析黃氏井然的結構，以見此一結構所遵循的法則：當觀者的視線往上攀升，可以看見渾圓鼓起的山形與黑色的樹叢輪流出現；方形的山頭在適當的地方權充間隔，打斷連綿的走勢，有幾處平頂的山脊還向兩旁延伸，當視線接近山頂時，動力逐漸消失，間隔也漸少，上方收攏畫面的山脈輪廓線慢慢變長，有了和緩的弧度，整個山勢經過一番轉折，停留在一座靜止的側影，最後向左方投去，再沒入雲端。

　　還有另一項創新是，畫中所有元素都是為了構圖清晰的功能而存在，不是基於再現的考量來決定外形。樹身與樹枝都花葉凋零，所以斜倚的角度可以配合整體的律動；基於同樣的考慮，高原變得傾斜，圓石也順序排列。他大刀闊斧重新處理圖中各部分的變化、細節與個別特色 —— 在這個過程中，他連北宋對自然美浪漫執著的最後一點痕跡也洗刷殆盡 —— 黃公望於是能以極其簡單清楚的設計調配成一個複雜的構圖，自北宋以來這種手法是前所未有

性之得大癡道人天池石壁圖請子
作秋子豪其合作歟而識諸圖上
而且以發道人燕間一笑
連峯光：雷葭：石壁天池秋一幅
大癡道人驕鯉魚葦入神山采蛾綠
豐采而鬚冷。顏氣湧出夫芙青
證巖下匯龍池水絕龍高連閣道
里道今弄筆三不知八柱誰其揭地維
全絚鐵紐一行壮烏道陰絕橫峨看
三百年來畫林察董求中間标合
作何嘗惜星張撒茫閒末達舟記
摇落吳興室內大弟子義人品輪無
拓十日五日一筆戍歟事枌分詳
董：大癡小猴俗訂道人建物
癸巳彥徽君自起歌黃鵲吞此
石壁天池行
至正二年八日翰林待制柳貫

至元元年十月大癡道人為
性之作天池石壁圖時年
七十有二

3.4
黃公望
天池石壁圖
1341 年
軸　絹本淺設色
139.4×57.3 公分
北京故宮博物院

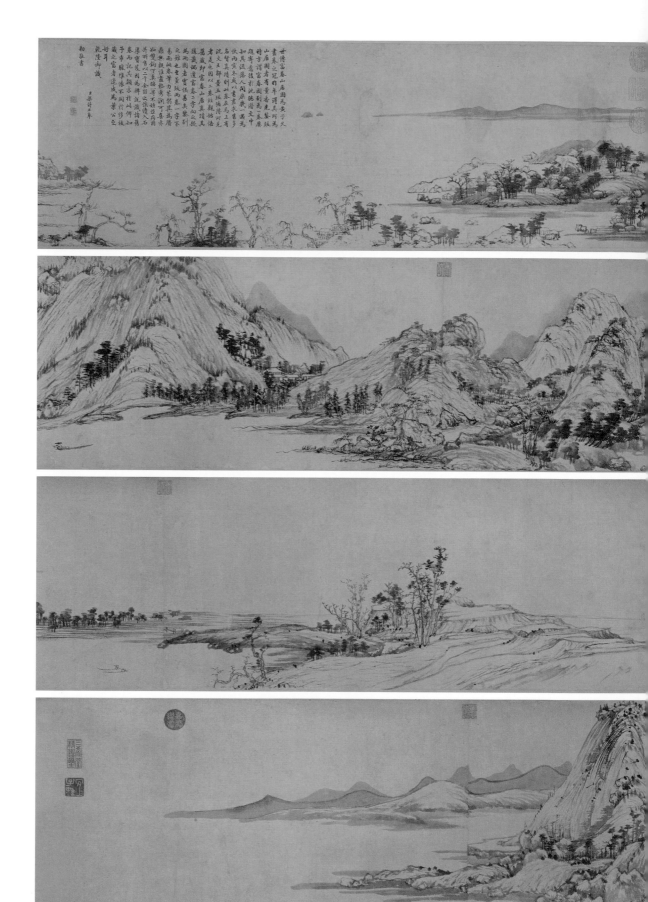

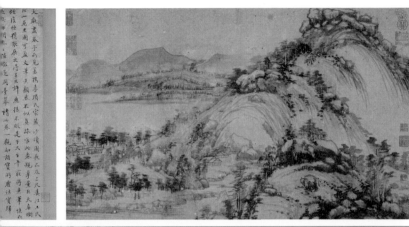

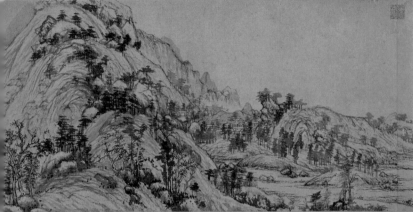

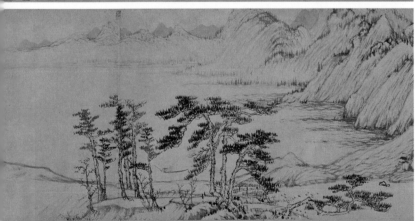

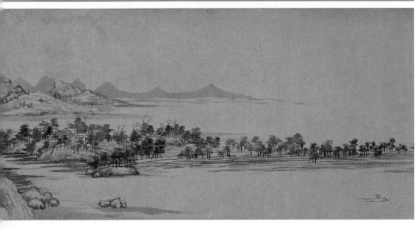

3.5
黃公望
富春山居圖
卷　紙本水墨
33×639.9 公分
台北故宮博物院；
右上角的《剩山圖》原是此卷開首的部分
31.8×51.4 公分　杭州浙江省博物館

的。數世紀之後立體派藝術家的作法也如出一轍，黃公望是以比較知性與理性的手法來處理畫面，而不強調圖繪以及畫中感性的成分；像立體派的藝術家一樣，他似乎分解了有形的世界，並且用了更新穎、更靈活、更容易理解的方式再一次重組。他的畫（有別於大部分立體派作品）很容易可以看到具象的再現，不僅僅是畫面保留幾分自然景物的模樣，可能更重要的是繪畫所展現的次序讓人認出來或感覺到與自然的次序十分類似，也就是大自然本有而畫中未必有的「理」（rightness），中文所稱的「理」，在黃公望畫論最後指出，是繪畫的第一要務。

　　黃公望的精心鉅製《富春山居圖》卷（圖3.5～圖3.9），是他1347年退隱到富春山時開始畫起，1350年完成後題款，中間稍有停頓，前後費時超過三年。

　　圖末的題款如下：「至正七年，僕歸富春山居，無用師偕往。暇日於南樓援筆寫成此卷，興之所至，不覺亹亹，布置如許，逐旋填剳，閱三四載未得完備。蓋因留在山中，而雲遊在外故爾。今特取回行李中，早晚得暇，當為著筆。無用過慮有巧取豪敓者，俾先識卷末，庶使知其成就之難也。十年青龍在庚寅歜節前一日，大癡學人書于雲間夏氏知止堂。」

　　收藏此畫的無用師（「無用」照字面說來是「沒有價值」，中國文人喜歡用來自嘲的別號之一，又例如黃公望的「大癡」）大概是黃公望的朋友，身分不詳。他顯然擔心別人可能透過遊說或脅迫，取走這幅黃公望原來要送他的畫，所以要求畫家題字聲明此畫歸他所有。黃公望在這畫上下了三年的工夫，完成時似乎十分匆促 —— 卷末的部分，看來畫得有些急躁，署款之後送給無用，可能是作為回報，也可能是希望交換一些禮物。

　　後來畫卷本身也有一段引人入勝的故事；此處只能略說一二。明代兩大畫家沈周與董其昌都曾收藏；而且像許多畫家一樣作過臨摹。另外也流經一些重要的收藏家手中，成為中國繪畫中最著名也備受推崇的作品。十七世紀的藏家吳洪裕深愛此畫，1650年去世前交代務必要焚毀此圖，以為殉葬之用。幸好他的姪子及時自火中將畫搶救出來；卷首燒焦的部分不得不割去，其餘則倖免於難（燒毀的部分多已經過修補，題為《剩山圖》，也保留了下來；見圖3.5起首第一幅，及圖3.8）。到了1730年代，畫卷的主要部分流傳到安岐手中，他是朝鮮裔鹽商，中國繪畫重要的收藏家之一。乾隆皇帝（1736–96年在位）這個貪婪的收藏家只想佔有，不一定對畫作有純粹的美感欣賞，也急於網羅《富春山居圖》，後來是如願了 —— 至少他自認為如此；可惜只是仿本。他馬上在畫上的空白處品評題字；一共題了五十五處，後來整幅畫變得面目全非。1746年當真的《富春山居圖》來到內府時，他已經不太在意了 —— 貴為一國之尊，即使心知肚明，也不可能承認自己為仿本矇騙 —— 這幅真蹟是以又逃過了一劫。目前《富春山居圖》的真蹟與乾隆皇帝愛不釋手滿紙題款的仿本，都收藏在台北的故宮博物院。

　　由現存的圖卷看來，此畫是從寧靜的段落開始（依然是）河岸，前景的樹木與遠山 ——

極其平淡的江南風光。接下來我們看見一座山峰，與其他兩座一樣，都高聳竄入圖卷上端，將畫面分割成數個長段。它先向右彎，繼續前進時再向左傾斜，中間夾有山谷，谷中有一些富裕隱者的重樓。山脊正面的斜坡和《天池石壁圖》相同，也是一簇簇黑色的樹林和鼓凸的圓石。這裡的筆觸比較鬆散，有體積量感，好像這幅是真蹟，而《天池石壁圖》是仿本，不過它們的骨幹十分相似。和《溪山雨意圖》一樣，這幅圖也展現了黃公望在畫論中描述的許多母題與技法：淡墨上添濃墨，山坡與山峰的「礬頭」，山麓下的沙渚，山形之間彷彿互相承轉，為全畫增添生氣，還有點綴之用的建築橋樑、船隻、小徑與人物（如圖3.7左與右中各有一個人，圖3.6左有三位 —— 我們留給讀者自己尋找）。

越過山脊，又是一座山谷，有峻峭的山峰環侍；河流中穿，有一條小徑畫家顯然沒有畫完，上方斜坡由乾筆繪出的岩石，右方的河流與小道皆是如此。前景的樹叢清晰鮮明，姿態與類型互異，都如黃氏畫論所言；相反地，河流左岸的樹木卻用濕筆濃墨處理。這兩組樹木可以用來顯示「有筆」與「有墨」的差別。山谷深處也是同樣以乾筆和濕筆的對比，來區分遠近的感覺；全畫構圖只有此處有煙靄，其他部分都是天清氣朗。

圖中的線條有些潦草，有時顯出幾分猶豫，若干部分沒有完成，這非但不是缺點，反而是本畫的主要成就，成為取之不盡、用之不竭的源頭活水：黃公望刻意在全畫中保持了一貫的即興氣息，即使是需要精心描繪的部分也不例外。一般南宋院畫給人的典型印象是胸有成竹，援筆立就，黃公望則大異其趣（有題款可證），他似乎是經過一連串的創作衝動，夾雜瞬間的決定，改變設計，甚至到了反覆無常的地步，其中也有耐心地構築山崗、岩石、灌木和樹木，點滴累聚之後才成就一張畫。即使決定停止作畫也是隨興的；無疑地，他可以再繼續畫上幾年，豐富某些部分的肌理，加強輪廓 —— 也不至於有宋代繪畫畫完了，無法再作損益的情形。這幅畫因而成為創作本身的記錄；從某一點看來，每一幅畫都是一種記錄，不過《富春山居圖》的記錄出奇清楚。觀者的目光在撫過紙面的紋理時，可以感覺到與畫家之間有一種親密而直接的聯繫；他知道或體會到了每一筆是如何畫上去的，是什麼樣的律動牽引了這一筆，也懂得是什麼樣的感覺在左右著律動。

接下來的段落（圖3.9），在山谷中見到更多房舍，前景可以看到松樹，柳樹林中有一間小涼亭。這幅景色和前面幾段一樣並無驚人之處，沒有什麼可評論。可以說這一景中並沒有任何起伏；表面上，黃公望只是把他看到的畫下來。觀者只有在全心投入，溶化在章法之中，才會看見畫裡所浮現的精神 —— 由於卷軸本身就是用來近觀，著意強調他這種表現方式還算不上曲解。

全畫多以乾筆處理，有時流動的筆畫雖然素樸，但往往可以感覺到神采奕奕的氣息。除此之外，因為乾筆稍顯枯澀，略能看出掃過紙面的觸感，不只能作平面描繪，更能構築圖形立體的質感；這種表現塊面的新方式在趙孟頫的山水中就可以見到，在黃公望的作品中達到完美境界。如此一來，畫家可以少用暈染。暈染原本是為了暗示陰影或一些朦朧的部

3.8 剩山圖

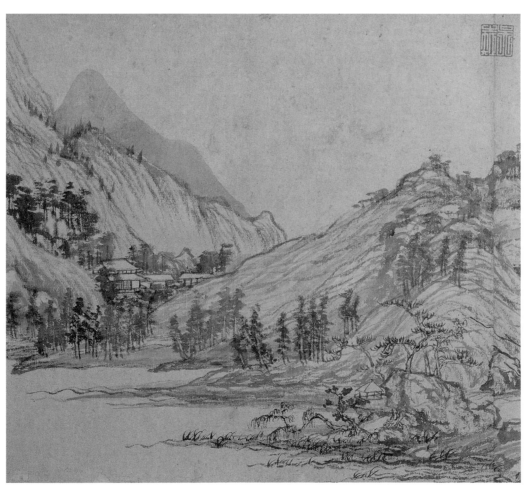

3.9 圖 3.5 局部

位。畫家不用這項手法，反而可使圖形清淡而通透，又不減低質感。畫卷中某些極為精采的片段 —— 如涼亭段 —— 我們看到的似乎不是一片一片連續的塊面，而是有律動的結構，不只是二度空間的書法，還有自己的體積與深度，是筆畫交織重疊的結果 —— 約略近似帕洛克（Pollock）或托貝（Tobey）的表現，但他們所使用黏稠性強的媒材無法有這種細微的筆觸。

整幅畫卷的構圖生動而有層次，焦點從前景轉到中景、後景，視線有時被帶到遠方後，卻又立即被拉回到前景來，山脈與黑色樹叢之間蜿蜒迂迴的激盪，被後世的畫論家稱為「開」與「閤」。第二座主峰繼續向斜後方退去，以一道一道平緩的斜坡落入水面，墨色逐漸轉淡，終於消失在煙霧裡；依然平淡有味，這是元畫一貫的特色。黃公望將全畫構圖中最熱鬧的一段放在背景中，前景之騷亂（就手卷前後看來）一如背景之平靜：從大片的松林中望去，有一位漁夫，另一位則在松林的右邊，而松樹下的涼亭中有個人在凝視河中的鵝群。

從松樹林向左移動，又出現另一個新主題：平坦的河岸先是林木掩映，繼而空無一物，退到中景則是浸蝕的高地。此處的描繪和其他段落一樣有力，充滿敘述性，但是沒有活潑的跳動 —— 黃公望筆下的精力從不浪費在任何形式的炫耀 —— 不採取暈染或大量的皴法便能使造形有立體感。

此處可以再次介紹十二世紀初喬仲常的《後赤壁賦圖》（圖3.10），由其中可見《富春山居圖》某些特色在北宋末期文人畫大師的作品中已經出現。在這段山水的前景，我們見到類似黃公望以乾筆處理的平頂浸蝕河岸；形狀簡單一再重複的遠山，也和黃公望漸行漸遠的山

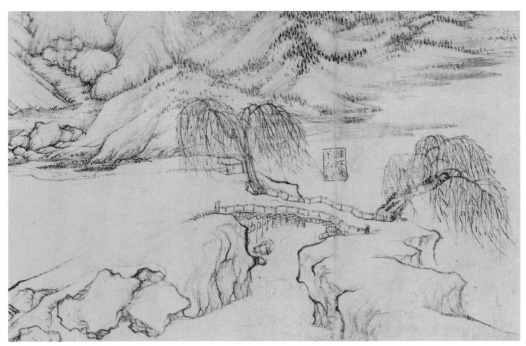

3.10　喬仲常　後赤壁賦圖　卷（局部）　紙本水墨　29.5×560 公分　納爾遜美術館

脈有異曲同工之妙，都偏愛平淡的意境。可是黃公望風格中基本的特色 —— 如在空間中組織
墨塊的方法，或是同中求異的畫法，就無前例可循了。後世的中國畫家也都想學步黃公望：
如融合從心所欲及不逾畫理，亂中求序，但是都不得其法。《富春山居圖》在初識之時似乎
平淡無奇，看不出它為人稱道的革新之處。不過，它的確是元代繪畫全盛時期的代表作。

倪瓚　元末四大家中第三位是倪瓚（1301–74）。首先我們要介紹的不是他的畫，而是有位無
名氏為他作的畫像（圖3.11），畫上有朋友張雨（1275–1348）的題辭。畫中倪瓚身著便服，
坐在榻上，倚著扶手，握住筆及一捲紙，彷彿準備要作詩。手邊放著硯臺和一捆卷軸；靠近
榻旁有個茶几，上面有三足的古銅器斝，圓柱狀的奩，附個圓鼓鼓的蓋子，一個酒尊，可能
是裝印泥用的，以及一座三峰相連的筆架。右邊站著僮子手持拂塵；左邊的婢女（一說女道
士）提水瓶，拿杓子，腕上掛著手巾。背後屏風上是幅水墨的江景山水，此山水畫參見圖
3.12，稍後再予討論。

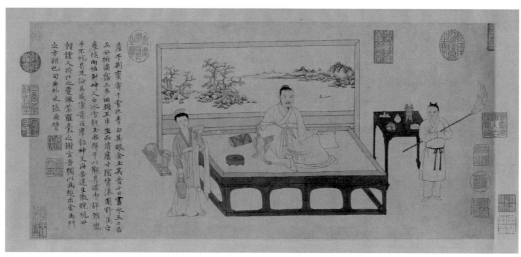

3.11　元人　張雨題倪瓚像　卷　絹本淺設色　28.2×60.9公分　台北故宮博物院

3.12　圖 3.11 局部

　　畫中每件用品事實上都透露了一點他在當時出名的怪異行徑。畫像大約是1330年代完成的，那時倪瓚已經是富有的地主，好蒐集骨董字畫。他有潔癖，凡是碰過的東西一定要洗乾淨；那些他覺得可能是骯髒的人或是俗人，一概不見，甚至連院子裡的梧桐樹也要僕人天天刷洗。關於他的奇聞逸事不勝枚舉，有的是惡意中傷，有的則純屬消遣取樂。例如，有一回在酒宴上，楊維楨拿起舞妓的鞋子當酒杯喝酒，邀請其他客人依樣畫葫蘆；倪瓚十分厭惡將酒倒在地上揚長而去。自此楊維楨再也沒有和倪瓚說過話。還有一個故事說倪瓚召名妓趙買兒共渡良宵；結果一整晚要買兒洗澡洗個不停，倪瓚還是不滿意，天亮了，什麼（中國文學比較含蓄的說法）「巫山夢」也沒圓成，倪瓚一分錢也沒付。「趙談於人，每為絕倒。」當時的人自然嘲笑他古怪突梯，但是這種令人拍案叫絕的個性，不是也很親切？在今天這些逸事都被歸入精神分析的範圍來詮釋，不再那麼有趣，可是現代的詮釋卻和當時人們的批評一樣苛刻。

　　倪瓚的生平有詳細的記載，可以用來說明作品的背景。1301年出生於太湖之北，是無錫的大戶人家。1328年他的兄長過世後，繼承了大筆家產。在宅中建了一座圖書館清閟閣，閣內放滿了善本書、古青銅器、琴、以及字畫。全國知名的文士與富人都不遠千里而來；遇有性情相投者，他就會飲酒作詩。他生性孤高，只肯與他認為夠格的文人雅士交往。

　　這種孤芳自賞的生活方式在四十歲左右結束了。我們在本章一開始就大略提到，元代末年原本富庶安逸的江南地區陷入戰亂。倪瓚也遭了殃。乾旱、洪水與朝廷腐敗，致使歲收不足，蒙古帝國於1340年開始強徵高額的地賦，江南地區的稅收便佔了全國的百分之九十。許多大地主因而被迫放棄他們的土地。倪瓚也是如此，不過一般有關其生平的文獻都說他是有先見之明，預先逃過一劫。無論原因為何，後來他將財產分贈親友（另說是變賣），從1340年代到1354年期間，他逐漸散盡家產，從此過著飄泊的生活。有一個故事說，他的土地轉讓後，官府仍然照常徵稅，因為無力繳納，結果被捕下獄，在牢中他對獄卒在飯菜上吐息也會挑剔。

　　他晚年最後十年住在船屋中，在太湖及三泖湖西南一帶四處流浪，也曾在朋友家或佛寺中暫住，有一段時間待在自稱「蝸牛廬」的陋室中。他的恐懼不是沒有道理的，在那段日子裡，許多豪門巨室都遭到迫害。1352年的紅巾之亂是此地首次暴動。後來原本販鹽的張士誠崛起，推翻地方政府，控制重要市鎮。1356年，張攻佔蘇州，定都於此，1358年又取杭州，至此中國最富庶的東南地區全在他的掌握之中。有一度他虎視眈眈想問鼎王座，可是又過度志得意滿，沉醉於財富與權勢之間，以致未能有效地控制和他一樣貪婪的部屬，1367年出其不意敗在朱元璋手下。朱元璋原本是個貧農，識字不多，當過和尚，接著擔任紅巾領袖，最後成為明朝開國皇帝。

　　張士誠統治之初，曾經邀請地方名士入「朝」為官，他的「王朝」原名大周，後來改稱吳。有部分人士其中包括本章後面提到的畫家，真的去共議「朝」政，但是倪瓚拒絕了。張

士誠的弟弟張士信聽說倪瓚精於繪事，差人送去金銀絹帛，希望倪瓚能以畫相贈。倪瓚卻撕了綢緞，退回錢財，說他不做「王門畫師」。張士信十分憤怒，後來在太湖上遇見倪瓚獨自泛舟，便把他抓來痛打一頓。倪瓚一言不發；事後有人問起，他說：「出聲便俗。」不過，倪瓚依然繼續造訪蘇州，他在那兒有許多朋友，1366年，他逃到松江地區，「鴻飛冥冥，不麗於魚網」指的大概就是逃避張士誠。第二年，張士誠戰敗，倪瓚復出，1374年回到故鄉無錫。由於先前已散盡家財，如今只能借住姻親鄒惟高家，鄒惟高大概是他女婿。同年初秋，他去參加一次宴會，回來後就生病去世。

在正式進入倪瓚的繪畫之前，我們先從他的文學作品摘錄三段詩文以補充生平。就中國人而言，後世瞭解像倪瓚這樣一位畫家的人格，是透過流傳的繪畫、著作，以及旁人對他的評論。這些部分共同組成完整的倪瓚。不管是繪畫也好，或文章也好，都是倪瓚具體而微的縮影。

1362年，他贈詩給好友陳惟寅，一名陳汝秩，寫了一段序。陳惟寅是畫家陳汝言的兄長，我們留待後文再討論。序曰：「十二月九日，夜與惟寅友契篝燈清話。而門外北風號寒，霜月滿地。窗戶闃寂，樹影零亂。吾二人或語或默，寤寐千載，世間榮辱悠悠之話，不以汙吾齒舌也。人言我迂謬，今固自若，素履本如此，豈以人言吾操哉。」

贈別友人張以中的詩，則流露飄泊無依的辛酸：

亂後歸來事事非，子長遊歷壯心違……君今尚有歸耕地，顧我將從何處歸。

最後是他逝世前不久作的一首詩：

經旬臥病掩山扉，巖穴潛神似伏龜。身世浮雲度流水，生涯煮豆爨枯萁。紅蠶捲碧
應無分，白髮悲秋不自失。莫負尊前今夜月，長吟桂影一伸眉。

倪瓚學畫的事蹟並未留下記錄，不過我們可以大膽地推測，他大概是從模仿手邊收藏的畫作開始，觀摩他所認識的老畫家，並接受他們的指點，比如黃公望等等。從他現存紀年的作品看來，起初他是從相當正統江南的水景入門，後來深受黃公望的影響，逐漸轉向超然的疏散澄淨風格，奠定他躋身畫壇宗師之列的地位。他大部分的作品都是興來之筆，為雲遊時借宿的主人而作，或是聚會時畫來分贈好友。畫上冗長的題款通常包括贈辭，而且交待了作畫的場合。

「時操紙筆作竹石小景。」當時的人如此記載。「一時好事者購之，價至數千金。」據說他在死後聲名鵲起，江南人家的地位是用有沒有倪瓚的畫來衡量。當然這都是環繞在倪瓚身邊一些言過其實的傳聞而已 —— 孤峭寡言的個性為他招來許多逸事。他的作品需求量的確

很大，在供不應求的狀況下，幾世紀來出現了大量的贗品。以他為名的作品數以千計，要在其中分辨真偽，談何容易，有待繼續努力；[5] 此處的作品並非全無問題，敘述倪瓚畫風的發展，絕對需要隨時增訂補充新的研究成果。

倪瓚早期畫風的代表作是《秋林野興圖》（圖3.13），紀年1339年，現存於紐約大都會美術館。傳世的作品以此幅年代最早；不過佚名畫家所作的《張雨題倪瓚像》畫裡屏風上的山水（圖3.12），卻與《秋林野興圖》十分近似 —— 河岸由一塊塊土墩疊成，底部陰影深重，樹木不是枯枝，便是只有零零落落的幾片葉子，有幾棵小柳樹，人在建築物內，建築物在樹下。這山水可能是倪瓚的作品，只是被縮小了放在榻後的屏風上。畫像並未註明年代，不過似乎把倪瓚畫得很年輕；有如築清閟閣之時的富有主人。為肖像題款的是張雨，1348年去世。如果畫像上的屏風山水確是仿自倪瓚在《秋林野興圖》時期所畫，或是更早一點，那就證實了倪瓚早期的畫風非常保守，係出傳統，除了乾筆的處理外，與前章討論的江南水景相去不遠。

藏於大都會美術館的《秋林野興圖》曾受嚴重損害，目前所見已經過大幅修補；當它被發現時幾近全毀，而由十五世紀文人吳寬加以修復，吳寬是畫家沈周的朋友，筆者在《江岸送別》一書中會討論到。這幅畫的主題是相當傳統的水景。一位沉思的文人坐在河邊樹下的草亭裡，僕人隨侍在後。如果我們相信早期中國作家的記載，倪瓚的畫出現人物的機率並不多（除非畫像中的屏風山水真是他的筆跡），那麼《秋林野興圖》中的一對主僕，便是現存作品中僅見的人物。畫面上這組樹林，有的繁密茂盛，有的稀疏，有的乾枯，是趙孟頫《鵲華秋色》中間那一大片樹林的翻版；盛懋作品裡也有類似的樹林。用「披麻皴」鈎勒出來的土墩，以及山頂峽谷間的「礬頭」，與黃公望《溪山雨意圖》（圖3.2、圖3.3）相仿。這兩幅作品應該屬同一時期，或許黃公望的《溪山雨意圖》還要早幾年。上述兩項特色都是董源畫風中相當保守的表現手法。黃公望與倪瓚後來都拋棄這種比較凝重而筆觸紛繁的風格，改用輕快的筆法使結構較為精緻生動。景色平淡至極是倪瓚畫風與眾不同之處，這項特色底定了他個人的表現方式 —— 畫面除了樹木以外，沒有其他花草樹木，山坡岩石的表現不求變化，沒有任何事物打擾這分寧靜 —— 畫家把人物放在中景，縮小身形與巨大的樹木成對比，而且別過身去背對觀者，造成一種孤獨隔離的感覺，觀者必須穿過岩石樹木來到草亭下，才能看到人物。

倪瓚這幅早期的作品中，河流兩岸十分接近，視野相當平坦，樹梢就襯著天空。台北故宮博物院收藏另一幅紀年1354年的山水作品，[6] 畫面類似，可是已經沒有人物，只剩下空蕩的草亭，構圖上也更疏朗空曠。

1363年，倪瓚為陳汝言作《江岸望山圖》（圖3.14）時，將早期的山水拋在腦後，進而發展一套成熟的模式：前景河堤有幾株樹和一間四柱涼亭；寬闊的江面隔開兩岸的陸塊；山脈

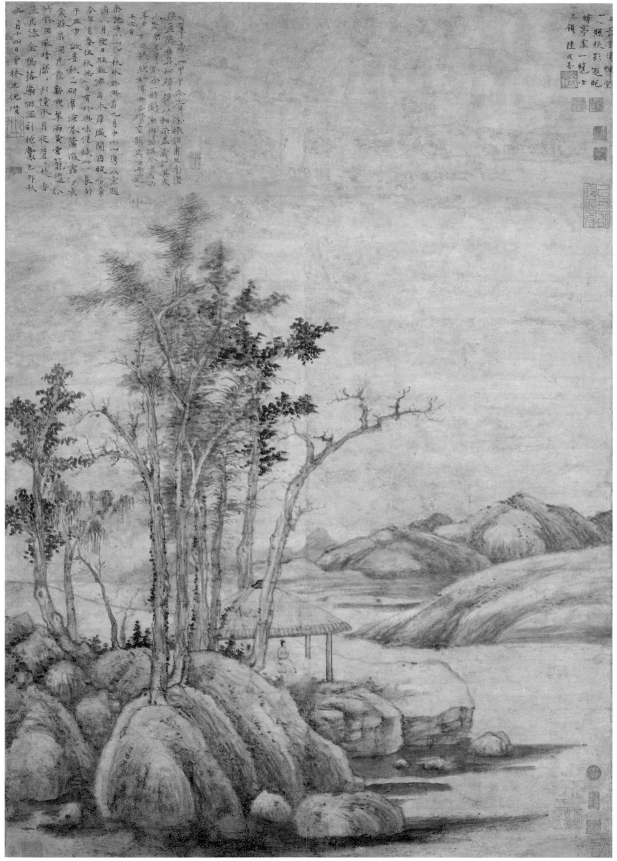

3.13 倪瓚 秋林野興圖 1339年 軸 紙本水墨 68.6×97.5公分 紐約大都會美術館

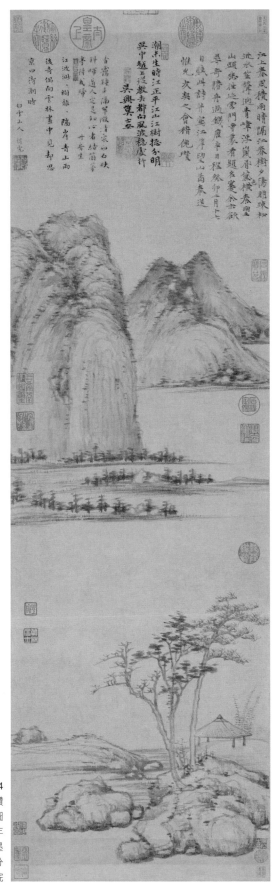

3.14
倪瓚
江岸望山圖
1363 年
軸　紙本水墨
111.3×33.2 公分
台北故宮博物院

標示高高的地平線。這類型的山水除了倪瓚,當然也有其他畫家處理過(參見吳鎮的《漁父圖》,圖2.11)。1339–63年畫壇風格的轉變,主要反映了他已經接受黃公望所創山水畫的新典範,很明顯黃公望取代了趙孟頫及其徒眾的地位,成為倪瓚的案頭圭臬。就主題而言基本上不變 —— 而倪瓚山水畫的主題也不曾改變 —— 構圖則是循黃公望把畫面分成更多小單元,由水面分開兩岸的墨塊。陡峭圓頂的山脈連著一片片的沙渚,上面是成排寥寥幾筆鉤出的樹林;地面輪廓的線條很長,施以乾筆;以及一叢顯眼的寒枝,彷彿全是直接從黃公望《富春山居圖》(圖3.5)末段借來似的,只是這回畫面是直立的。濕筆加上乾筆,淡墨上染濃墨的圖形,以及揣摩細碎土質的皴法,層層相疊,也是沿襲黃公望的風格。

畫面強調水平與垂直的分布,特別是山峰崗巒都安置在平穩的基底上,讓構圖顯得十分平衡。唯一的缺點是(本畫並非倪瓚的佳作)—— 從陸地、水面再接陸地之間的承轉有些笨拙,特別是斷崖的底部,看起來好像是被移植到水濱,而不是安穩地盤踞著。此一構圖模式提出一個基本問題,如何鋪設一道平坦的過徑橫越水面,連接到對岸。在元代山水畫中時常出現的沙洲,被黃公望視為董源母題寶庫中的特色,也是南京特有的山景,其廣受歡迎可能不完全為了寫實,也因為方便構圖:沙洲引導觀者的視線滑過水陸交界。但此處的沙洲並沒有這樣的功能;水陸間的分隔太突兀。而且其上圓鼓鼓的土塊,還保留倪瓚早期的風格,益發暴露此畫的缺失。

倪瓚1339–63年的畫風,似乎變得太素淨了,而事實上也是如此。他晚年作品中幾項顯著特徵:比如極端疏散,前景與遠景的距離拉大 —— 在1363年以前至少有兩幅作品可以觀察到這項特色。其中一幅是著名的《六君子圖》,前景的山坡畫了六棵弱不禁風的樹木,畫面上方地平線上有平丘,這是1345年的作品。[7] 另一幅是風格類似更見功力的《漁莊秋霽圖》(圖3.15),作於1355年。倪瓚在這幅畫上的題款落處極佳,恰好平衡了畫面的構圖,好似他動筆作畫之前就胸有成竹,不過,題款是畫作完成十七年後,1372年才加上去的,所以根本不可能是預先安排好的。題款共有兩部分:一是題詩,從中我們才知道這幅畫描寫的是秋夜的景色(畫面本身看不出來)。另外是題辭,說到了此畫原是「戲寫」於王雲浦的漁莊中,如今事隔多年後重見此畫。

這幅作品極其平淡,沒有涼亭或引人注目的山崗可作點綴;林木修長,河堤比其他作品所見更樸素。構圖十分簡單。上限與下限分隔甚遠,前景河岸底部,以及水平線,完全是橫向排列;長有林木的淺丘向左方斜上,與林木遞增的高度平行,與遠方的對岸隱約相映,製造了易於尋線按索的布局,讓視線很容易跨越其間。地平線很高,在其他畫中通常是用來暗示俯視,在這裡是指仰視,河流幾乎就填滿觀眾的視野,造成的效果是一個人的意識會沉浸在這平凡無奇的山水中,就像處於出神的情境一般。倪瓚所要傳達的就是這種經驗:畫家與觀者是用一種超然與冥想的心境來看這簡約的山水。倪瓚同代的人在另一幅作品上留下一首

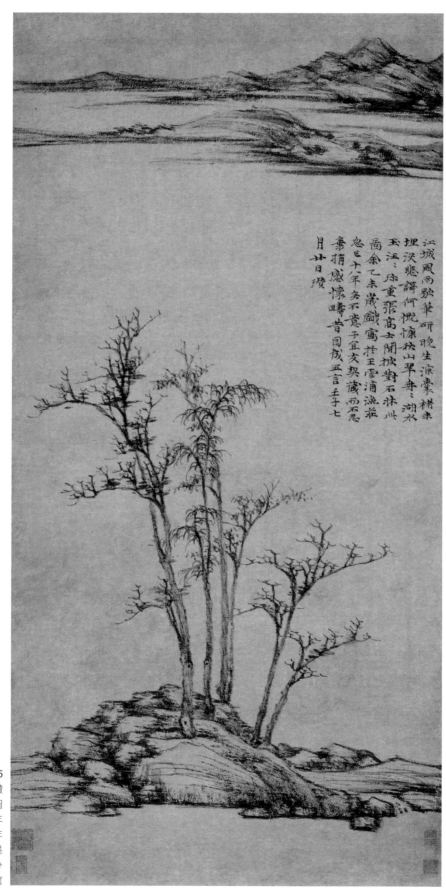

3.15
倪瓚
漁莊秋霽圖
1355 年
題款紀年 1372 年
軸　紙本水墨
96×47 公分
上海博物館

題詩，最能捕捉這樣的心情：

秋雲無影樹無聲，湛湛長江鏡面平。遠岫烟消明月上，小亭危坐看潮生。

當別人問起倪瓚為何山水中不畫人物，據說他是這樣回答的：「天下無人也。」他的話發人深省，但是不畫人物，對倪瓚在繪畫上所要追求的目標而言也是意義重大。繪畫在展現經驗時是完全主觀的，因此沒有必要涵蓋他人的經驗，事實上，就表達來說，同時融合二者也會造成衝突。倪瓚的視界與心情是非常個人傾向的，然而任何人只要認真觀賞，將心比心，還是可以一起分享。

倪瓚現存畫作中的傑作是1372年完成的《容膝齋圖》（圖3.16）。和《漁莊秋霽圖》一樣，畫題都是以作品的地點為名，是受畫人河邊的隱居之處；不過在這兩幅畫面中，並沒有「漁莊」或「容膝齋」。其實，容膝齋根本不是原先的主題 —— 還是一樣，贈辭是後來才加上去的。

起初倪瓚只在畫上落款與紀年，兩年後加上一首詩，與以下這段短文：「甲寅（1374）三月四日，檗軒翁（可能是原來的受畫人）復攜此圖來索謬詩（即贈詩他人），贈寄仁仲醫師。且錫山（無錫）予之故鄉也，容膝齋則仁仲燕居之所。他日將歸故鄉登斯齋，持卮酒展斯圖。為仁仲壽，當遂吾志也。雲林子識。」

不久倪瓚返回無錫；在同年八月去世之前，他或許真的拜訪了仁仲醫師，再次見到了這幅畫。

《容膝齋圖》的主題和以前一樣 —— 屬於典型倪瓚的「萬用山水」，所畫並非特定實景，隨時可以附上新題，轉贈他人。構成風景的要素依然平淡。不過，看起來畫面各部分的組合較以往熟練：從伸展的樹梢，立刻就跳到互為呼應的對岸，觀眾並未覺察出其間實際的距離有多寬。此外，倪瓚非但不用一般手法來分辨遠近，例如省略細節或刷淡遠景的墨色，反而用相同的量感與構造來處理近景與遠景，達到「遠近相映」（如黃公望所言）的完美統一。造型的肌理完全不用暈染方法處理，便達到倪瓚一直在追求的疏薄、通透和輕盈。他有如仙人一般，似乎已經滌盡所有塵世與物質的沾染，摒棄一切現實中令人厭惡的粗俗鄙陋。然而從無數血氣不足的仿作中可見，疏薄本身對於摹仿者並不是優點。此處倪瓚的成就是在賦予山體適度的量感來調和原本通透、輕盈的畫面，筆觸乍看之下有些鬆散，但是在刻劃三度空間的結構時，的確有立體的效果，這是後學者望塵莫及的。曲折的筆觸，縱橫交錯地塑造出黃公望所謂「石有三面」的稜角；翩翩蕩漾的線條描摹山丘不規則的造形，高低起伏，極具說服力。這也是一個真實的世界，比畫家不得不居的世界更能讓他接受。

我們花費不少筆墨來介紹倪瓚本人、生平、詩文與繪畫，是因為在中國人眼中，他就是

屋角春風多杏花小齋容膝
度年華金梭躍水池魚戲蓮
栖林澗竹斜夆夆清谿霏玉屑
蕭蕭白髮岸烏紗而今不二韓
康濱市上懸壺未必許甲寅三
月癸丑檗軒翁復攜此過來索
題詩贈寄仁仲醫師且錫山
容膝齋則仁仲燕
居之酒斯將歸故鄉登斯齋
齋吾當為仁仲壽當
遂吾志也雲林子識

天子歲十月五日雲林生寫

3.16
倪瓚
容膝齋圖
1372 年
軸　紙本水墨
74.7×35.5 公分
台北故宮博物院

那種畫如其人的文人畫家。這些畫與詩及怪異的行徑都透露了內心世界的訊息。

後世鑑賞家阮元（1764–1849）對倪瓚的山水畫所下的評語，代表了後世對倪瓚的評價：「他人畫山水，使真有其地皆可遊賞。倪則枯樹一二株，矮屋一二楹，殘山賸水，寫入紙幅，固極蕭疏淡遠之致，設身入其境，則索然意盡矣。」

阮元雖然只是就倪瓚的一幅畫來說，但其餘幾乎可以此類推，我們可進一步猜測，為何一個畫家要終其一生重複相同的畫面。正如前面提過的，他重複相同的畫面並非因為對這幅景色過度著迷，相反地，是因為他對一切山水的疏離。倪瓚山水畫的精髓，如同中國畫評家的體認，是在於他的「平淡」，也就是阮元所謂的「蕭疏淡遠」，非常「純粹」、「素淨」，已經滌除了所有的感官刺激。《容膝齋圖》正是倪瓚這類風格的最佳寫照。

下筆用側鋒淡墨，不帶任何神經質的緊張或衝動；筆觸柔和敏銳，並不特別搶眼，反而是化入造型之中。墨色的濃淡變化幅度不大，一般都很清淡，只有稀疏橫打的「點」，苔點狀的樹葉，以及沙洲的線條強調較深的墨色。造型單純自足，清靜平和；沒有任何景物會干擾觀眾的意識；也就是倪瓚為觀者提供一種美感經驗，是類似自己所渴望的經驗。最重要的是，這幅畫也是一種意識狀態的表現，顯示同樣的潔癖，同樣離群索居的心態，以及同樣渴望平靜，我們知道這些是倪瓚性格與行為之中的原動力。此畫是一份遠離腐敗汙穢世界的感人告白。

王蒙　四大家中年紀最輕的一位是王蒙，1308年左右在吳興出生。他是趙孟頫的外孫，幼年可能接受過外祖的啟蒙，不過趙孟頫過世時，王蒙才十四歲，所以受教的時間應該不長。總之，王蒙對古畫與趙孟頫的畫都很熟悉；他早期作品的基礎，比同一時代的人更接近董源、巨然與其他古代宗師。他生在一個顯赫的書香世家，受的是正規教育，頗有詩才 —— 幼年時曾作了一首艱澀的宮詞，當時文士俞友仁，誤以為是唐人佳句。據說他的詩自然流麗，散文風格「為文章不尚矩度，頃刻數千言可就」，講的雖是文章，但就技法與效果而言，文章與繪畫卻有些關聯。可惜除了畫中的題款外，他的詩並未流傳下來。書法也只保存在題款中，他偏愛高古的小篆。

大約1340年代，王蒙在元朝政府中擔任理問，相當於省檢察官。蒙古對江南地區的統治瓦解，紅巾賊夥同其他黨派稱兵作亂，致使他的仕途中斷。他退隱到杭州北方的黃鶴山避亂，住處可能像他畫中常見舒適的山間別墅，自號為「黃鶴山樵」。不過就一個隱士樵夫而言，他的交遊似乎廣闊了些。1360年代，他走訪蘇州，可能住了一段時日，在蘇州的文藝圈中相當活躍。1365年，蘇州著名的文人有一次盛大的雅集，他為主人畫了一幅手卷，畫的也就是聚會之處「聽雨樓」。與會的文人在畫卷上題字，包括倪瓚以及著名的詩人張雨與高啟。

到了張士誠戰敗，明朝於1368年建立，王蒙任山東泰安知州，頗有治績。但是和其他

人一樣遭受洪武帝對文武百官的血腥鎮壓，此舉為開國君主的統治蒙上一層陰影。經過百年來異族的統治後，中國人終於重掌政權，文人以為天下太平了，紛紛出來從政。可是他們的太平美夢很快就破滅了。朱元璋，年號洪武，原本是紅巾賊的領袖，藉誅殺異己取得王位，執政初年聲稱沿用漢朝舊規，號召文人為新政權效勞。但是不久他就露出對文人的疑慮，將許多文人以叛亂罪名處死，甚至以意圖謀反入罪。在文人中，他最不信任的便是蘇州的藝文界，不少文人曾經在張士誠定都蘇州時當官，而張士誠正是朱元璋最後一位也是最頑強的勁敵。王蒙與其中幾位文人過從甚密，包括趙原、陳汝秩、汝言兄弟、徐賁等人，所以多少有些嫌疑。1379年，他和一群人在宰相胡惟庸家中賞畫。翌年，胡惟庸以謀反罪名處死。王蒙卻因為這一次無辜的拜訪，牽連下獄（此一事件株連數千人），1385年死在獄中。

王蒙的繪畫飲譽當代；黃公望誇揚他繼承了外祖趙孟頫的成就，好友倪瓚在他的畫上題了一首經常被引用的絕句，說是他的筆力「能扛鼎」，百年以下無出其右。1407年，王達在王蒙1365年所繪的《聽雨樓圖卷》上題道：「素好畫，得外氏法，然不求妍於時，惟筆意以寓其天機之妙。」

王蒙的畫雖然有些可早到1340年代，不過他現存的作品中，最可信的皆出自1354–68年，也就是他隱居黃鶴山以及活躍於蘇州那段時期。1354年小幅絹本的《夏山隱居圖》（圖3.17），是仿董、巨風格，寧靜而保守；例如主峰便是遵循了這一派的標準造形。這幅畫同時也顯露王蒙在某些母題方面，有依賴趙孟頫的跡象 —— 左下角的絲絲楊柳，簡單的茅屋有婦人倚在門檻，點綴用的蘆葦，都與趙孟頫的《鵲華秋色》（圖1.19）吻合 —— 另外充分使用皴法與墨點的圖形所產生的均勻肌理，也是趙孟頫的風格。

不過，董、巨畫風與外祖的聲名，並未掩蓋了王蒙獨特的個人風格。黃公望、倪瓚（更是如此）傾向稀疏、錯落的構圖，營造段落與秩序的感覺；王蒙則讓自己的大塊山巒靠攏，填充積累，承接處塗上草木。受了北宋與早期山水畫的啟迪，他畫山岳丘陵用了許多平行的褶痕，山形內部的線條與輪廓線相應，大塊呼應小塊，山脈層層堆疊到天邊。畫面顯得十分繁複，但由於皴法劃一，竟有種奇異的和諧。王蒙這項特色，看來非常吸引蘇州畫壇其他的畫家，比如陳汝言與徐賁（圖3.32、圖3.33）。

在美學上執意追求單調，畫家無異站在刀口上，一不小心畫面便會流於不折不扣的乏味。這幅畫就瀕臨乏味的邊緣。觀者會希望添點生氣。王蒙在畫中安排的人物與建築（如趙孟頫的作品）了無新意 —— 彷彿後世的《芥子園畫傳》—— 幾乎與畫中所描繪的生活無關，並不是很耐人尋味。在王蒙一生的作品中，這些細節都沒有顯著的改變。同樣的婦人總是倚在門檻，同樣的男人不是坐在漁船裡，就是坐在相同的茅屋的敞軒下讀書，或許連念的書都一樣，然而環繞著人物的山水反而在醞釀驚天動地的變化。是以王蒙的畫生動的不是風景的

3.17　王蒙　夏山隱居圖　1354 年　軸　絹本水墨　56.8×34.2 公分　弗利爾美術館

點綴裝飾，而是山水本身。

　　王蒙的《花溪漁隱》有三種版本傳世，全部收藏在台北的故宮博物院。此處複製了王季遷與李霖燦考證的真蹟（圖3.18），其餘兩幅是摹本。[8] 王蒙的題款並未紀年，不過一定在1354年的《夏山隱居圖》之後，無論皴法、形式穿插、色彩或細節都極盡變化之能事，而這正是王蒙成熟時期的特徵。這一畫的構圖似乎脫胎自1354年的作品，但是是循著由室內樂發展成交響樂的途徑，藉畫面的複雜與變化，靈活呼應的各個小部分滋乳增長，與量感漸次豐厚而完成蛻變。

　　這張畫是為畫題所言的「漁隱」而做，受畫人坐在畫面下方漁船的船首，位居全圖的開場位置，但是並未支配畫面開展。他的別墅在河口上，門前有一排楊柳樹；主角的妻子千篇一律，還是站在門邊。到目前為止，畫面都十分穩定，每個部分環環相扣。從房舍右邊的山脈開始攀升，與前面的樹林錯開，蜿蜒而上，高低跌蕩，一路向側面靠去。在一座頂部傾斜的山塊前停下來，這是董巨山巔的變形，也是王蒙形式寶庫裡最偏愛的母題。從這一定點，上升力道的路線一分為二；觀者可以由左邊的峻峭山坡登上山巔，也可以滑過河谷到右邊，有另外一座迴繞的山丘，順著走勢向左轉個身，往上接入同一座山巔。兩道上升的路線中裹著一座村落；右邊山徑上有一人，上方另一處港口也有一位漁夫，遙遙呼應前景中的漁隱，然後戛然而止。

　　此處的皴法已經不是早期比較傳統的那種平直細密的「披麻皴」，而是不斷扭曲交織的筆觸。點的力道也加強了，某些部分宛如點描。這幾層重複的皴法，讓王蒙山石表面看起來毛茸茸的，加上形形色色的蔥蘢樹葉，整個畫面顯得很綿密，與倪瓚疏薄的肌理成對比。留白部分的河流，相形之下正好當作緩衝。

　　在構圖的基本方法上，王蒙是追隨黃公望開創的新法，在形狀特別的水面安置散落、靈動、皴擦重重的造形。他和黃公望一樣，努力變換皴法，變換細節，好使構圖既有強度，又不失清晰分明；也就是說，他在組織許多感官與情感的經驗，井井有條地呈現出來。可是當他的素材變得多采多姿，他的問題也就跟著複雜起來。此處的協調很成功，成就了一件精品；而其他大體說來在晚期的作品，便打破此一平衡，王蒙不再堅持井然的結構，盡量發揮混雜的特色，其結果如圖3.25所見，畫面根本沒有喘息的空間。《花溪漁隱》此幅可能是中期的作品，王蒙絕對受得起喜龍仁的評斷：「觀眾可能會對他一些偉大的山水畫裡的精神，印象深刻，那其中包含了高度的創作意願，以及精深嫻熟的表現技巧。」[9]

　　王蒙的《青卞隱居圖》（圖3.19～圖3.21）繪於1366年。在中國的畫史中，這幅算是令人瞠目結舌、來勢洶洶的創新作品之一。可惜僅此一件：在王蒙其他作品或別人畫作中，都沒再延續此畫所見的新意。這是創作天賦一時靈光乍放，可一不可再，甚至連王蒙也無法重

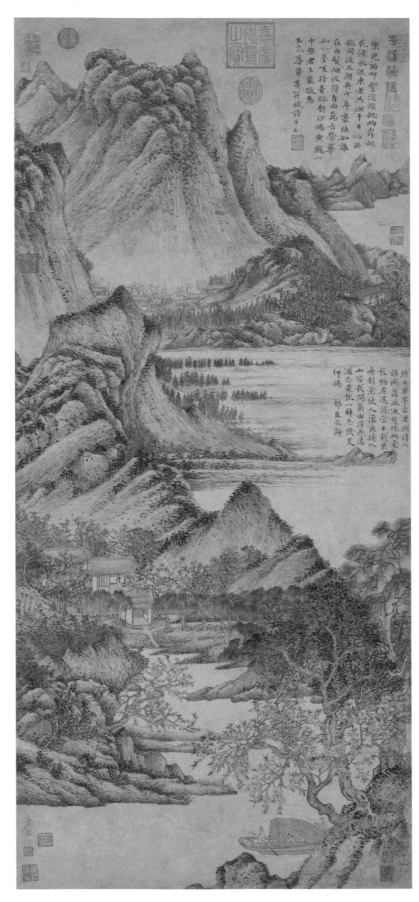

3.18
王蒙
花溪漁隱
軸　紙本淺設色
129×58.3公分
台北故宮博物院

3.20　圖 3.19 局部

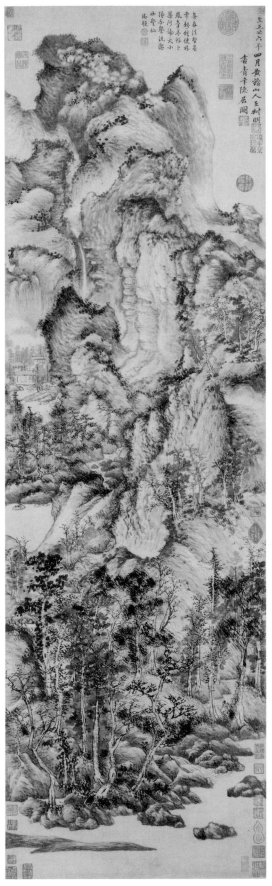

3.19
王蒙
青卞隱居圖
1366 年
軸　紙本水墨
141×42.2 公分
上海博物館

3.21　圖 3.19 局部

演。

先來處理畫中所呈現的一些特點，追溯它們風格的來源，不過，這並不意味著這些源頭便足以說明畫的本身，或在任何一方面損傷了畫的原創性。畫中某些景物 —— 前景中的樹木、房舍、岩石 —— 都很接近1354年的《夏山隱居圖》，無疑地這兩幅畫是出自一人之手：構圖的基本要領與我們討論過的另外兩幅作品一樣，以穩定的前景開展，再往上建構婆娑的律動，近景沒入遠景。而董、巨的影響，殘留在皴擦層層的山坡、如波浪翻騰的山巒，以及最高峰的造形上；對中國的鑑賞家而言，這依然是「董巨畫風」的作品。此項說法不具啟發性，我們另外還記得《圖繪寶鑑》中說，王蒙結合了董源、巨然與郭熙的畫法。例如，回頭看姚彥卿的山水（圖3.22），我們可以想像王蒙若是見到這類作品，可能會對蘊藏於畫中可供表現的餘地印象深刻，諸如：擁擠的構圖；高峻而狹窄的山形；強烈的明暗對比；扭曲的山塊包圍著山谷丘壑；諸造形的空間關係模糊朦朧，最後這一點，原來是姚彥卿在技巧上的敗筆，並非是刻意經營。當然，王蒙的成績不只是這兩項山水畫法的綜合，他甚至超越了它們所呈現或隱含的一切。他把自傳統擷取來的母題或風格觀念，推陳出新；沒有一項是像二流畫家用在粉飾創作失誤。

就另一個角度說，如果有一張畫是在元代成功地再造郭熙山水，姚彥卿與王蒙便是站在假想標準的兩端：姚彥卿努力追求，但相差甚遠；王蒙則超越姚彥卿的失敗 —— 自所有想重新捕捉宋代神韻的元代畫家所遭遇的困境中 —— 樹立新風格的基礎。我們在討論錢選、趙孟頫與黃公望時，已經注意到，只有在畫家冒險放棄或拒絕一些前代的假設，假設山水畫中哪些是可行，哪些是不可行，而逕自採取不可能或不智的嘗試，山水畫才可能有長足的進步。王蒙在此處所放棄的假設（前兩幅作品還遵守），是一幅山水畫不論與傳統相去多遠，都應該保存某種程度的穩定性，不應該在空間或形式的處理上令人難以信服；如果用到光影效果，雖然不需要（早期中國繪畫確實從來不）講求自然，至少也不能太不自然。

《青卞隱居圖》違反了這些心照不宣的告誡，在表達空間與形式時，不但難以理解，光線處理也極不自然，令人惴惴不安。畫面下方，隔著水面，有一片樹林，長得雜亂無章，一看便知道這畫是不準備循規蹈矩了。右邊，有位男子沿著山徑往下走（圖3.20，局部），但是樹林上方則可見到陡峭的山峰拔地而起，扶搖直上，山背走勢頓挫之處，有叢叢小樹點綴其上。左邊山脈急轉直下河谷，河谷兩側有奇異的光影，中間隆起一座結結實實、頂部傾斜的山，這山卻又出奇昏暗。畫裡有許多羊腸小徑，山腳下便有一道；山上有座瀑布，兩旁各夾著形貌凶惡的山頭，也是十分結實（右邊還有一塊外形相仿，但較小），畫面進行並不連貫，有虛有實，忽凹忽凸，交互出現在觀者面前。如果構圖到此結束，可能顯得漫無秩序；王蒙熟練地用一座本身也是一些奇形怪狀組合而成的山峰結尾（比較圖2.18，唐棣畫中也有一座，但是在前後連貫時，山的造形並沒有做到收攬群峰的效果），把畫面下方迴旋的生動活力收納進來。

3.22
姚彦卿
雪景山水
軸　絹本淺設色
159.2×48.2 公分
波士頓美術館

　　畫面右下角有一位男子拿著枴杖走在山路上，畫面中間偏左，山谷深處，有幾間只畫前門的房屋，有一間裡面還坐著兩個人，觀者必須穿越曲曲折折的山陵才能看見，好像倒拿望遠鏡一般。除了這兩處定點外，其餘山水部分都處在猛烈的騷動中。這些蜷曲的皴筆，以其纏繞又橫衝直撞的形狀便已生動靈活，皴筆又可以引領視線環遊於畫中形式，更添這分活潑的效果。此處的點法與倪瓚用來穩定山石塊面的稀疏橫點不同，好似快要跳離山塊，連帶地使山塊也蠢蠢欲動似的。光線也加強了這種不穩定的感覺，由於光源不是來自太陽的自然光，反而是從下方不明的光源時斷時續照著景色，所以山頂與某些其他部分反而籠罩在神秘的陰影下。

　　此外，這幅畫的畫法 —— 只有從原畫或逼真的局部特寫，如圖3.20與圖3.21，才能體會其中奧妙 —— 是旁人或王蒙其他的作品所無法比擬。筆法在畫中的每個區域不斷變化，從柔到剛、由濃到淡、乾到潤；縱橫交錯細長不安的線條排列在光滑灰色的表面，用分叉的筆尖破開紙上淡墨處，點綴塗抹山脈邊緣。畫中的造形在畫面上此起彼落，造成一種拉鋸的錯覺；而且角度隨時跟著畫幅變換游移，再也沒有一張畫如此不甘平直單調了。僅就畫中所見紙上的筆墨、持續不斷的張力與源源不絕的生命力已然望塵莫及，或者可以說是無與倫比。這種強烈的變形性格是以從最小的細部貫串到全幅的構圖。

　　當我們事後站在二十世紀回頭來看這幅畫時，除了感歎那麼早的年代，就有表現主義式的精采演出外，我們也應該瞭解，它對中國觀眾的衝擊，有另一部分是因為它打破了觀者慣有的期望。就如阮元對倪瓚的評論（見前引文），觀眾原先預期在畫裡看到真山水，想像自己進入畫中，並且循線悠遊一番。可是沒有人能在《青卞隱居圖》中找到出路；觀眾一再嘗試與一再挫折，是這幅畫看起來令人惴惴不安的部分原因。另一方面當然也是因為它似乎在描寫大自然某種神秘的變動。羅越（Max Loehr）早年研究王蒙時，也對這一點做了極佳的描述：「這幅畫似乎不是在描繪某段山水的景致，而是在表達一椿恐怖的事件，一段噴迸的視覺經驗。現在我們眼前呈現的是大地生滅消長的寫照。」[10]

　　王蒙另一幅沒有紀年的小手卷《惠麓小隱圖》（圖3.23、圖3.24），也充滿了與《青卞隱居圖》相同的躍動，只是比較輕鬆隨興。據說這只是一幅草稿，而非完稿；筆跡簡略潦草，多半是因為作畫當時或許在酩酊之中，有些心浮氣躁（王蒙自己題款說是「春夢醒」），也可能是提不起勁花時間繼續畫下去的緣故。這是畫家隨意饋贈友人的那類作品，可能是為了回報他們小小的恩惠：我們可以想像他在「叔敬尊契家」借宿，在把酒言歡時作下此畫，並在翌晨上路前題辭答謝。作這幅畫時，王蒙可能湊幾樣形式寶庫中的母題，組成一幅山水，類似朋友湖畔的隱居之處。畫中叔敬坐在廊下書桌旁。儘管房屋與人物以及背後竹林是畫面的主題與焦點，但一律都用淡筆輕輕地、甚至是靜靜地鉤勒。不過王蒙對四周的山石樹木顯然更感興趣。這部分相對的筆觸，好似梵谷（van Gogh）畫作中那分難以按捺的律動的熱情。

3.23 王蒙 惠麓小隱圖 軸 紙本水墨 28.2×73.7公分 印地安那波利斯美術館

3.24 圖3.23局部

　　《具區林屋》圖（圖3.25）沒有紀年，不過大概是王蒙晚年的作品之一。日章是此畫題
贈的對象，身分不明。台北故宮博物院的張光賓先生近來推測（見參考書目的補遺），可能
是一個僧人，1377年結識王蒙。不過，此畫很像元代畫家為知己或贊助人隱居的住所作的
「畫像」，所以日章很可能是世俗之人而不是出家人。在溪上陽臺裡讀書的人，據推測就是
日章，他的妻子與僕人分別在其他屋內。前景右方樹下有一個老人坐著，襯著水面若隱若
現，大概在等渡船，其他看得出來的人物，包括船家以及右邊走出巖穴的白袍男子。

　　根據張光賓的研究，林屋是西山山麓一些由湖水浸蝕而成的洞穴，西山是太湖中兩小

3.25　王蒙　具區林屋　軸　紙本淺設色　68.7×42.5公分　台北故宮博物院

島之一,太湖有時也叫作具區。選擇如此特殊的景致,說明了這幅畫部分的特色,但並非全部。就構圖而言比《青卞隱居圖》更不連貫,沒有一些連續而清晰的律動脈絡,沒有真正的段落,在筆觸緊湊的圖形中沒有半點和緩的跡象(水面不僅狹窄而且畫滿了老式的魚網紋),甚至沒有留白。畫面到處都是樹林與岩石,只有右上方留下一角,可以瞥見太湖,但是畫家在這裡填上了畫題,好像要關上這道開口似的。這一道緊密厚實的牆壁,餘下的空隙是房屋的門窗,與河水流經的狹窄河道。線條是斜斜畫在圖形邊緣,而不是平行直線,因此表面經常顯得十分扭曲,這種方法用多了,便好像沒有一樣東西是安定的,也沒有任何一件物體是個別存在:樹木重重相疊,岩石彼此糾纏貫串。明紅、橙黃與青綠諸色彩更加重此一效果。

在這些動盪的景物中,人物依然像往常一般平靜漠然。如果我們能無視畫中的山水,單看人物與建築,我們就會發現他們在王蒙的繪畫中自始至終都是一成不變。他們是一成不變,可是周遭的世界卻在經歷一場深層的蛻變、分解,甚至可以說是瓦解。日章怎能瞭解自己的湖濱小築被畫成如此激昂?他與畫家對畫的解釋是否相同,把它視作是暗喻亂世中儒者的處境?或者他在親友面前展示此畫時,只當是「那個老是畫不像的古怪王某」送給他的作品。無論如何,王蒙投身元末明初的苦悶環境,就像倪瓚的疏離一樣,一入一出,都清楚地

3.26 王蒙 芝蘭室圖 卷 紙本設色 27×85公分 台北故宮博物院

反映在繪畫之中。王蒙作品裡畫面緊湊，皴法繁複，觀者看得目炫神迷，但是感覺並不舒服，這似乎顯示王蒙急欲投身，以及投身之後緊接而來的危機。

《芝蘭室圖》（圖3.26）是王蒙另一幅名作，經常被提及，但直到最近才有圖版面世。此畫是為隱居在杭州的僧人古林而作，他把自己的住處稱作芝蘭室。雖然年代不詳，不過構圖與《具區林屋》相似，時間上必定相去不遠。畫題由王蒙的從弟陶宗儀寫在另一張紙上。卷首則由王蒙以他最喜歡的高古小篆加上副題：「寶石泉壑」。卷尾落款用的也是小篆。放在畫後獻給古林的贈辭，由王蒙所撰，同一時期的俞和書寫，大概是因為俞和的書法比王蒙更出色：從王蒙自己的題字中，可以看出他的書法並不高明。

王蒙傳世的文章非常少，所以這篇長文值得注意。我們應該還記得他的散文風格「為文章不尚矩度，頃刻數千言可就」；這篇長文沒評語所說那麼嚴重，但也和他的繪畫一樣迂迴纏繞。先玩弄一段文字遊戲。中國字芯蒭意思是「香草」，與梵音的「比丘」音同而用作假借；王蒙的說法是，在「西土」（事實上西土當然不懂中國方塊字的涵義）僧人以此得名，是因為他們可以藉聖潔的清香轉惡成善。接著他引用古諺（見孔子家語），「與善人交，如入芝

蘭之室，久而與之俱化」，繞著芝蘭作冗長的描述[11] —— 食蘭的人可以千年不老 —— 兩者被譽為草木中的祥瑞之最。

接著這段花團錦簇的前言，王蒙才進入正題：「錢塘有大芯蒭曰古林昌公，幼祝髮於寶石。……暮年築室於城東，繪塑大覺金身圓通素像，歌唄讚誦不舍晝夜，乃闢西清，離立奇石，移植紫蕋，樹列蘭蓀。倚檻則清心濯目，……古林於時宴坐室中，招諸徒立廡下。……」古林回贈了一段長篇大論，將芝蘭比喻佛法浸潤，廣大無邊：「從香起觀，因義了心，推一義而窮萬義，窮萬法而歸一法。」

贈辭的結語如下：「是芯蒭者，可謂善教人者矣，因香草之漸流也，而知芝蘭可以化質復馴，致乎悅世救人。及其至也，則此心之芳香，不假外物，無復形穢。將普薰一切世界矣；奚止事一室哉？王蒙於是乎為記。」

題與畫相得益彰。這幅畫在形式上主要想表達的主題，在卷首便鄭重其事地聲明：密密麻麻的大墨點布滿峭壁與岩石。僧人古林的住處便被框在峭壁與星羅棋布的墨點中間，他的住處門戶洞開，所以我們可以看得一目瞭然。釋迦牟尼佛的坐像安置在供壇上，壇前放了一排芝蘭盆景。有一個童僕帶著一盆蘭朝崖邊走去，古林與他的朋友正坐著，從那裡可以俯瞰一道瀑布。一排參天大樹把這幅畫分前後兩段，這些樹乍看之下，彷彿一道扭曲的岩石所組成的銅牆鐵壁。待我們小心辨認便可以看見一條羊腸小徑，循線可以發現遠方有水波粼粼，再過去，兩個巖洞有僕人的身影。最後，靠左邊，洞穴內有四個人坐著，其中有一個可能也是古林，現在和三個友人在一起。如此安排塑造這些人物，可能是想傳達隱居歲月令人嚮往，但實際上給人一種壓迫擁擠的感覺，而非一個怡然的化外之境。

前面提過，王蒙紀年1368後的作品都不可靠；那年元朝滅亡，他可能因為某些原因拒絕使用新的年號，或甚至根本不紀年。於是沒有明顯的證據可以確定他繪畫生涯最後十七年畫風的走向如何。不過他早期的發展倒是有脈絡可循 —— 1354年的《夏山隱居圖》（圖3.17），1366年的《青卞隱居圖》（圖3.19），以及次年的同類作品《林泉清集圖》[12]這幾幅畫與另一批作品風格迥異，可以清楚地分成前後兩期。

後期作品包括：《具區林屋》（圖3.25）、《芝蘭室圖》，以及收藏在台北故宮博物院的《秋林萬壑圖》。[13]筆法都比較疏散，畫家晚期的特色通常如此 —— 只要想想提香（Titian）、富岡鐵齋，以及眾多中國畫家以外屢見不鮮的例子 —— 構圖亦然，多求興來神到，較少斤斤計算。強烈的虛實轉換似乎再也引不起畫家的興趣。滿布的皴和點如今不再用來刻劃堅實的山塊，反而是描繪細密的紋理，甚至是挪移畫面流動的方向，至於空間是完全消失了。尤其是後半段的《芝蘭室圖》，比《具區林屋》更加侷促緊迫，在形式與空間上更不連貫。

黃公望、倪瓚與王蒙：他們是元末山水畫的主流，為文人畫創造了數百年的傳統。雖然元代末期的畫家處境特殊，為個人主義提供了前所未有的發展空間 —— 疏離也是一種自由

—— 但真正能夠像他們充分利用這種處境的也不過寥寥數位。有一些次要的人物總結前人畫法，較少創新，我們將在此作一番簡短的討論，以為本章作結。

第二節　方從義

次要畫家中比較有趣的是方從義，他是一位道士，自號方壺，方壺是道教傳說中的長生之島。年輕時就加入道教，1350年代在故鄉江西南部貴溪縣附近龍虎山的上清宮做道士。他的生卒年不詳，不過大概是十四世紀初出生，1360–70年代活躍於畫壇，可能活到1393年。[14] 根據中國文獻記載，他曾經仿米芾、高克恭畫風，作出「瀟灑」的煙雲山水。但不知他與同代畫家來往的情形，不過也很難相信他不知道王蒙的作品。

方從義現存的代表作是大幅的掛軸《神嶽瓊林圖》（圖3.27），題款是1365年。構圖的基本模式是仿自高克恭（參見圖3.28）；畫的近景有兩條河流，沿岸是枝葉蒼鬱的樹木，眾山自中景驟然升起，形成一個三角形的塊面，有一座最高的主峰，另有兩座左右夾輔，和高克恭的相似。但是高克恭的嚴整拘謹與方從義的氣質並不相符 —— 或者我們可以不按照這種中國方式，換另外一種說法是，高克恭的氣質並不符合他的表現目的。他把前景裁去，將山峰拉近，並且帶進了兩個小人影（一個漫遊的書生與他的書僮）以及數座廟頂；前景中的樹木好像興高采烈地在起舞，而左方與上方的樹木則一起偏向主峰，但主峰卻別向一邊。

高克恭的筆法主要由線條組成，方從義畫中的線條則少了許多，事實上也沒有什麼規規矩矩的線條，多是一些大大小小的墨點。高克恭的墨點是橫向貼附在山頂，方從義的則是斜落在山坡、山峰，或者用來畫一簇簇的樹葉，這些熱鬧的裝飾可以稍微化解結實的塊面，使它柔和些。道家對世界的看法是萬物乃由基本而無形的氣凝聚而成，是一連串的生滅變化，方從義的作品很容易可以看到他把這個見解具象化了。中國畫家比較傾向如此瞭解他：「由無形而有形，雖有形終歸於無形，……非仙者孰與此。」[15] 但是這張畫的效果與其說印證了哪一種教義，還不如說切中這個時期的畫風；道士畫在史上自成一格，只有方從義在王蒙的年代，另闢蹊徑留下這樣的作品。

一幅題為《雲山圖》（圖3.29）的手卷，就某些方面而言與他的風格不盡相同，但的確是方從義的另一幅真蹟。上面有他的鈐印，特別是在開頭的那一段，很清楚與《神嶽瓊林圖》是出自同一人之手。卷首風景平平 —— 江邊有茂密的林木，林梢露出一座廟宇。頃刻之間，畫家便把我們的視線帶向遠山，山下有雲霧縹緲，只有山頂依稀可辨；然後好像從一個操作不當的伸縮鏡頭望出去一般，空間突然扭曲，視線又被往前拉到中景，有座山脊從水中猛然拔起。山巔如鋸齒般高低遊走，一路連綿到卷末，翻騰迴旋的湧動，不像一座硬實的山，倒像是一片片被風吹動的雲。

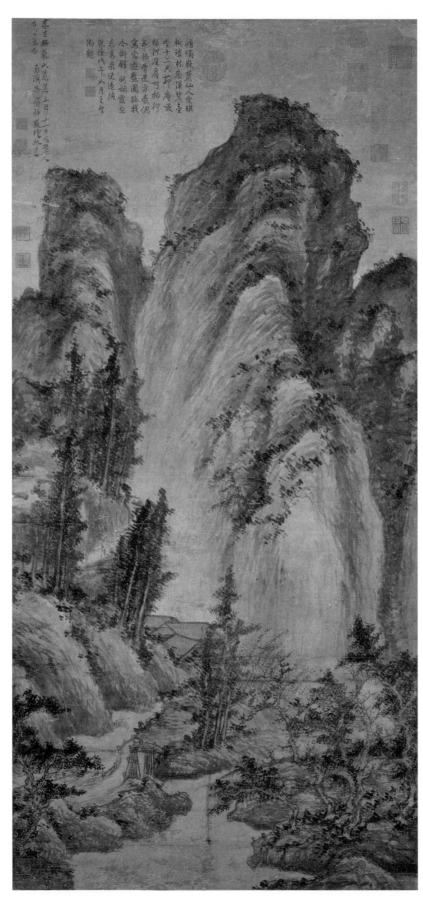

3.27
方從義
神嶽瓊林圖
1365 年
軸　紙本淺設色
120.3×55.7 公分
台北故宮博物院

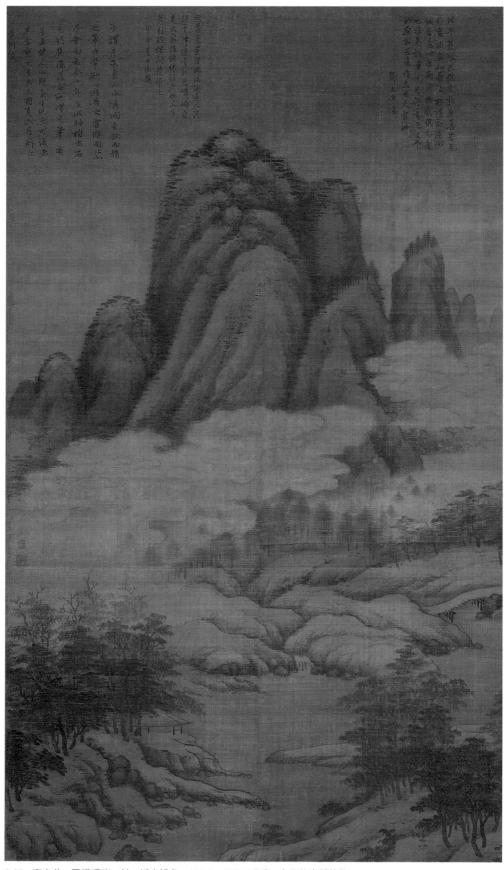

3.28　高克恭　雲橫秀嶺　軸　紙本設色　182.3×106.7公分　台北故宮博物院

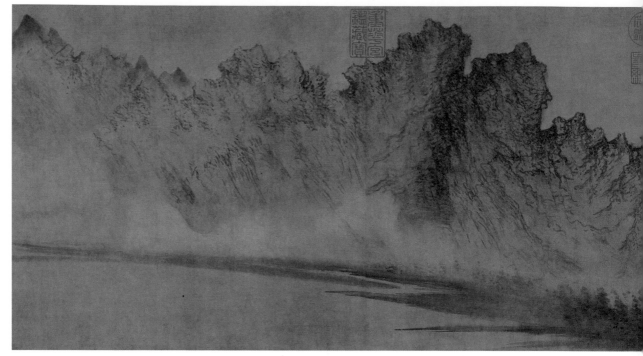

3.29　方從義　雲山圖　卷（局部）　紙本淺設色　26.3×144.5公分　紐約大都會美術館

　　如果按中國的看畫方式一段一段來，空間的變化便不會如此突兀；而用一覽無遺，把畫當成是一整片前後連貫的構圖，或者從一個定點來看，這些都不是作者的原意。不過，這畫的構圖仍然令人困惑、著迷，空間的大轉折一開始會吸引觀眾的注目，但是後段以如詩的敏銳度去捕捉空氣、煙嵐與山巒之間的錯綜變幻，更是令人印象深刻。

第三節　次要的蘇州畫家

　　元末重要的墨客文人多聚在蘇州城。1356年張士誠攻城建立新「王朝」，到1367年被朱元璋的軍隊長期圍攻終遭滅亡為止這十幾年間，蘇州吸引了江南各地一流的文人士子，有詩人，有畫家，蘇州提供他們可以互相砥礪的同道、舒適的物質生活，及安定的局面。許多人加入張士誠一起逐鹿中原；其他人則為他領導無方而憂心忡忡；另外一些如倪瓚則不屑與之為伍。當時引領詩壇風騷的是高啟（1336–74），[16] 他的交遊廣闊，包括了畫家徐賁與宋克。倪瓚與王蒙在這段期間也經常走訪蘇州。蘇州陷落，今日慣稱的洪武帝朱元璋建立明朝後，許多蘇州文人也接受新朝的官職。如先前所述，大部分人後來都以悲劇收場。

　　朱元璋痛恨這座城市，因為蘇州代表了他那貧農身分永遠無法踏入的上流社會，他也懷疑蘇州人會背叛他的政權。1374年，蘇州知府魏觀是位廉能的清官，被誣告謀反而遭處死；上百名文士包括詩人高啟在內不久也遇害。蘇州在知識上與藝術上的璀燦光芒霎時消失殆

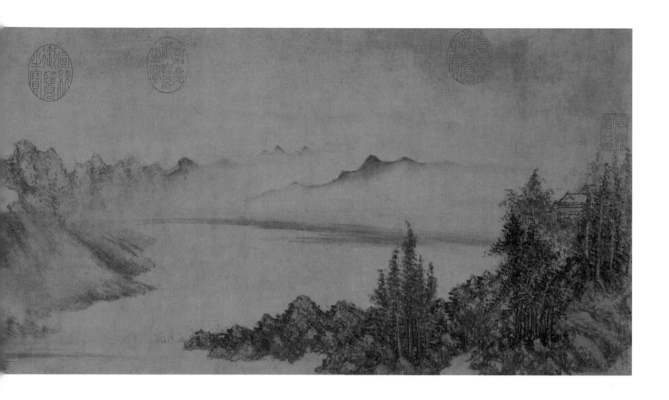

盡，要等到一百年後才又重新恢復文化重鎮的地位。

　　元末活躍於蘇州一些次要畫家的作品，大體說來，不離大師遺韻。王蒙的新式山水似乎讓他們印象深刻，不過最重要的影響大概還是來自黃公望。

馬琬　追隨黃公望畫風的次要蘇州畫家馬琬是其中之一。他出生在華亭，一稱松江，但是主要活躍於蘇州一帶，他的生卒年不詳；紀年作品始於1340年代。他在明朝初年曾經擔任江西省撫州太守；可能是朱元璋肅清異己時的犧牲者之一。

　　1366年正月（時值蘇州淪陷前），馬琬畫了一幅小手卷《春山清霽》（圖3.30）。畫中處處是黃公望（參見圖3.6）的影子；在馬琬筆下，黃公望的畫風已經變得公式化。信心十足地在既有的風格裡作畫，馬琬沒有流露猶豫或隨興的跡象。當他仿黃公望在中景畫一片重複排列的樹林時，重複的筆畫十分精確，幾近僵化。他用濃墨鉤勒出成列的遠山，完全是機械式。在卷末架設重巒峻嶺也是按部就班，有高原、土墩、方石子、圓石子，各就各位，整齊排列，有些人工化。黃公望畫中的山石自然的質感以及抽象結構的複雜變化，都是馬琬望塵莫及的。

趙原　馬琬的畫和元代其他七位畫家一起被放在同一手卷，此卷有個華麗的名稱「元人集錦」。馬琬之後便是趙原的畫（圖3.31）。這幅畫避開了馬琬的缺點，比如乾淨得過分，有些

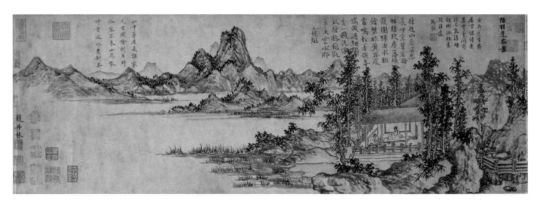

3.30 馬琬 春山清霽 1366年 卷（局部） 紙本水墨 27×102.5公分 台北故宮博物院

3.31 趙原 陸羽烹茶圖 卷（局部） 紙本淡設色 27×78公分 台北故宮博物院

　　不自然，他用一點毛茸茸的感覺，把氣氛弄得輕快些，而這是王蒙畫風中一項較閒散的特色，也僅止一項。畫上沒有紀年，畫家自己題為《陸羽烹茶圖》。

　　陸羽是唐代「茶聖」，著有《茶經》一書。趙原描繪陸羽坐在河邊屋內，等待僕人燒水的情景。他並未呈現陸羽古裝的特色，只將他畫成王蒙形容同輩友人的模樣。一般畫家處理這樣的題材多直接描述，趙原則比較含蓄間接。山水部分用豐饒的筆觸以乾筆、潤筆處理，在黃公望示範演出的影響下，江南畫家已經把這項筆法當做正規的山水畫法。牛毛皴使畫面生動，具有王蒙畫中的明暗效果，遠山的造形則令人想起吳鎮（參見圖2.8）。趙原不僅博採當代各種流行的風格，而且還讓各風格之間水乳交融。看著大師們強烈的個人特色這麼快便蔚然成風，實在是很奇妙的一件事。

　　趙原祖籍山東，但是住在蘇州，在張士誠執政時擔任過軍事參謀。他是倪瓚和王蒙的朋友。1373年他和倪瓚聯手畫蘇州的名園「獅子林」，此園以嶙峋怪石著稱，倪瓚在題款中戲

稱這是「非王蒙所夢見也」（倪瓚對王蒙由衷地稱譽「王侯筆力能扛鼎」，見前引文）。趙原在洪武皇帝時期的遭遇，既諷刺又悲慘。由現存的作品看來，他是個典型的文人業餘畫家，只有在畫風（董巨傳統）與主題（山水）經過細心界定後，他才能自在作畫。藉著《陸羽烹茶圖》可以約略得知，他嘗試畫一些古代名人肖像的成績如何；畫是好畫，卻不是一幅逼真的陸羽肖像。不知是薦舉他的官吏誤解了他聲名的由來，或是被開了一個惡劣的玩笑，趙原被召入宮中為古代聖賢作像。洪武皇帝即使有一點藝術品味，也是極端保守，當然不會喜歡趙原的風格，遂將他處死。

陳汝言　蘇州人陳汝言（約1331–71年以前）也是倪瓚與王蒙的好友，曾在張士誠的「朝」中作過官。他和長兄陳汝秩事母至孝，與他們的詩畫齊名。洪武年間，陳汝言在濟南任官，同其他人遭遇相似的命運，以莫須有的罪名問斬。據說他在行刑前依然神色自若地繪畫寫字。他的卒年不詳，大約是在1371年以前，因為倪瓚在那一年於陳汝言仿趙孟頫青綠山水的畫卷上題字時，說「其人已矣」。[17]傳言他的畫起初是學趙孟頫，後來藉研究古畫而開創自己的新風格。事實上，他和趙原一樣，追隨著似乎是更前衛的友人的腳步，尤其是王蒙。

　　陳汝言的《羅浮山樵圖》（圖3.32）繪於1366年正月，比馬琬的《春山清霽》晚幾天，此圖是他現存作品中令人最難忘的一幅。構圖類似王蒙充滿了動感造形，以山疊山、峰疊峰的手法達到陡峭險峻的視覺效果。山巒與林木以及左側谷中的佛寺比例懸殊，是以顯得雄偉壯闊，令人想起北宋山水。懸崖下的磊磊圓石，與山峰的「礬頭」相映成趣。觀眾的視線慢慢被吸引到這些「礬頭」上，又漸漸順著平緩的斜坡滑下，這些斜坡用的披麻皴極度均勻，有一種近乎液體流動的感覺。

徐賁　徐賁1372年的《谿山圖》（圖3.33）循相同的風格，又往前邁進一步。此處的造形衍生分裂成一小塊一小塊，好像草木般發榮滋長，沒有什麼地方可供視線停留；整張畫給人的印象是不停地湧動。畫中的山脈是由一個個山塊堆疊起來，每一塊造形頗為平滑。乾筆的皴法不是用來刻劃石塊，而是營造一種反覆流動的感覺，但是過多捲曲的皴法，反倒使某些山塊邊緣，看起來有如在下面莫名其妙地滾動。全圖墨色十分清淡；有幾處應當加深墨色、強調厚重質感的地方，也是以淡墨交待。

　　面對這樣一幅山水時，觀眾可能馬上懷疑，這是不是像某些王蒙的畫一樣，基本上畫的是心中的山水，多少洩露了畫家精神上的苦悶。徐賁的生平印證了這一點。他家祖籍四川，遷居蘇州。徐賁在蘇州出生成長，以詩畫聞名，是高啟文學集團的一分子，也是高啟的摯友之一。他也曾應張士誠招募，或許曾供職一段時日，旋即退隱，元代畫壇中有許多別於持戒僧人的隱士，徐賁便是一員。他在吳興附近的蜀山築屋定居，研習舊籍，特別是道家經典。曾經寫信給高啟道：「吾山在城東若干里，吾屋在山若干楹，吾書在屋若干卷。山雖小而甚

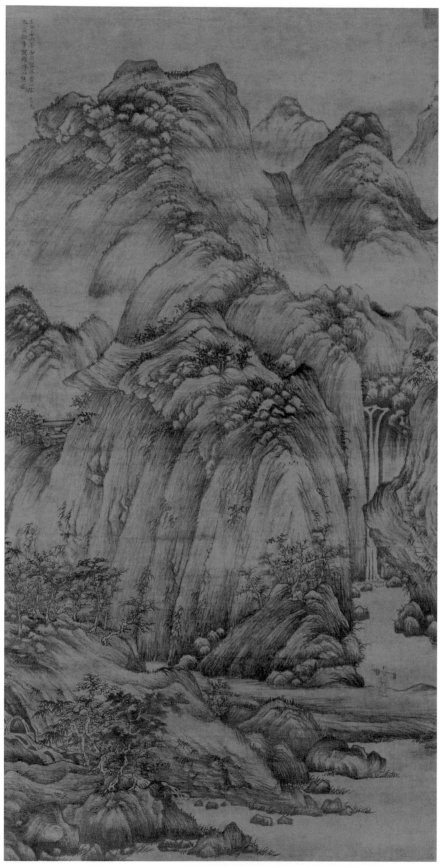

3.32　陳汝言　羅浮山樵圖　1366 年　軸　絹本水墨　106×53.3 公分　克利夫蘭美術館

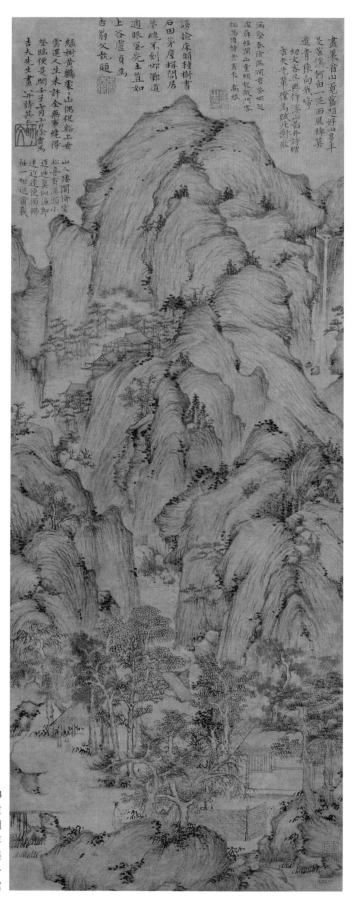

3.33
徐賁
谿山圖
1372 年
軸　紙本水墨
67.9×26 公分
克利夫蘭美術館

美，屋雖樸而粗完，書雖不多而足以備閱。吾將於是卒業焉。」[18] 朱元璋攻城前他經常回蘇州；1368年，他和蘇州成千士人一起被貶到朱元璋的故鄉淮河流域。他們的命運是雪上加霜：不僅離開了心愛的江南，還得去忍受北方的荒涼困苦。朱元璋是有意讓他們嘗嘗中國大部分地區的人是如何生活。1369年徐賁獲准返回蜀山，後來也獲准恢復官職，從1374年起出任河南左布政使。1378年因微罪入獄，在行刑前絕食，卒於獄中。

同代作家在《谿山圖》上題字說，此畫為徐賁造訪吳興時所作；貶謫期間能夠南返的次數不多，訪吳興或許是其中一次。徐賁自己題款是一首絕句：

綠樹黃鸝處處山，偶從谿上看雲還。人生未許全無事，纔得登臨便是閑。

另一首是高啟所作。題曰：

滿壑春陰滿澗苔，茶烟起處薜帷開。山童頻報敲門客，捻為催詩索畫來。

若是不知徐賁當時的處境，可能把詩視作一般泛泛的牢騷，埋怨自己被紅塵牽絆，無法過平靜的生活；高啟的詩好似在說，幾個趣味相投的好友，彼此細水長流又風雅地唱和，是文人士子不可或缺的節目。畫中所見就更平凡了，不過另有畫外之意。《谿山圖》正好與倪瓚的《容膝齋圖》（圖3.16）約莫同時 —— 僅僅晚了五天 —— 故可稍作比較以探個中消息。兩畫時間雖近，但所呈現的世界面貌卻相去甚遠，畫家運用一些發展快速而且風格獨具的手法與素材，可以看出為繪畫表現開鑿了無窮的潛力。於是山水畫可以展現對理想生存方式的渴望，一旦這種生存方式無法企及，也可以藉山水畫來表達這分挫折感；對於一個分崩離析的世界，山水畫可以表現出超然的立場，或是身不由己而終至自投羅網；同時，因為山水畫是描繪退隱與安穩這些現實世界較能為人接受的面向，因此透過不安的造型，能傳達內心世界更殘酷的真相。

元代山水畫的演變以奔放四射的創造力作了一個閃亮的結束。不過，蘇州文人畫運動的發展，和百年前南宋的畫院一樣，都在社會崩壞、畫家四散凋零後告終。這兩項運動雖然在明代復興，可是他們的神髓，如往例一般，再也無法恢復。

人物、花鳥、墨竹與墨梅

第一節　元代的人物畫

　　在十世紀以前，人物畫一直是中國繪畫的重要主題。但是到了元朝則早已過了全盛時期。的確中國畫家從來不曾把理論上很美或很高貴的人體，當作一種代表全人類，或是本來就包涵人文價值的象徵，跟希臘以及後來的畫家不同。舉個例子，除了春宮畫、佛教的地獄圖、以及少數其他非要赤身露體不可的題材之外，中國人從不畫裸體的人物。中國畫的人物造型，人文涵義之豐富，其實並不比歐洲繪畫遜色，但要領略這些涵義，通常必須透過畫中特定人物，對他們所代表的道德典範產生聯想，並且對藝術領域以外的觀念，尤其是儒家的理想有所瞭解才行。中國人認為唯有儒家修身養性的工夫才值得佩服和效法，因此人的年紀愈大愈受尊重，智力優於活力，進退合宜遠勝於坦率流露感情；對人體之美缺乏興趣。如此一來，畫中人物往往顯得高高在上，冷漠嚴肅。連仕女像也毫不引人遐思。雖然中國肖像畫畫了許多古今名人與聖賢這類題材，但肖像畫在中國遠不及在歐洲受重視，也沒有成就林布蘭（Rembrandt）這等肖像畫大師。除了人體、肖像畫之外，其他人物畫的題材包括以佛教為主的宗教人物與場景，這方面最好的作品見於壁畫，和自歷史、傳說、文學中取材的插畫，大致是教忠教孝，以提昇觀眾的精神層次為目的。

　　十世紀左右，山水畫佔了絕對性的優勢，人物畫退居次要的地位。然而一些流行的畫派與畫匠仍循古老的方式繪製人物畫，就「可敬」的文人畫家而言，人物畫則漸漸變成復古藝術，大多喚起思古之情，比較少直接描繪對象，或是藉以教忠教孝。這個現象我們已經就錢選的人物畫討論過了，他仿的是唐代的大師和北宋的李公麟。元朝從事人物畫的多數文人畫家也採取相同的路線。他們極少創新，似乎只沉迷於舊式畫風，對於如何描寫對象、如何掌握他們的特性，倒是出奇地冷淡；與山水畫家迥然不同。

　　其間，職業畫工繼續供應一些實用的圖畫：比如吉祥年畫；福、祿、壽或多子多孫圖，這些可分贈親友，以示祝賀之意；還有懸掛在寺廟中的宗教性繪畫。佛教繪畫幾乎沒有任何改變，有的話也只是在宋朝以後變沒落了。宗教性的主題當中，就有創意的畫家而言，在模仿前人法式這些例行公事之外，唯一還算有挑戰性的工作，便是把佛教的羅漢與道教的神仙畫得像塵世的凡人，而非天上的神祇。

　　世俗和宗教的人物像仍然有人畫。但因為畫人物多被視為工匠，是以畫者通常不在作品上署名，結果畫家身分往往不可考。例如前面談過的倪瓚像（圖4.1），就是無名畫家的作品；元朝流傳下來的世俗人物肖像畫很少，這是其中一幅，可能也是最有趣的一幅。人物畫

4.1 元人 張雨題倪瓚像 卷 絹本淺設色 28.2×60.9公分 台北故宮博物院

有一篇畫論，是由精研此道的王繹所著，保存在元陶宗儀纂輯的《輟耕錄》中，已有英譯。[1]

　　禪宗的宗師畫像是人物畫的另一類，這些畫像都是在宗師生前繪就，於弟子修業完成離寺時，送給他們作為臨別紀念。早期流傳下來此類的人物畫，都保存在日本；由赴中國留學的日本禪僧攜回，此後就一直保留在他們的寺院之中。若干宋代作品至今尚存，元代的則更多。元代作品以中峯明本像（圖4.2）最為著名。這位名僧是日本留華學問僧爭相求教的對象，保存下來的畫像很多，此畫只是其中之一。這幅畫1315年左右由遠谿祖雄帶回日本。畫者署名一菴，生平不詳，畫的上端有明本別具一格的親筆題款——他的書法真蹟極受重視，特別是在日本。

　　中峯明本（1263–1325）是浙江天目山一所禪寺的住持，天目山常有禪宗信徒至此朝聖以求開悟。明本與趙孟頫為友，與文人墨客也多有往來。依照慣例（就禪畫的主角來說）畫中的明本神情威嚴而不失怡然自得，尚未被理想化。最值得注意的是他富態的體型和愜意的模樣——可見至少早期禪師並不裝出虔誠的表情，把外表美化。一菴這幅畫畫得相當傳神（與其他畫像比較可知），他還企圖把明本畫得有如已入中年的寒山或拾得（唐朝兩位言行怪誕的禪宗傳奇人物）。無疑這是明本希望留給後人的印象，而這幅平易近人的畫像，也確實令人難忘。

顏輝與達摩圖　元代專門在佛寺和道觀作畫的畫家中，唯一小有名氣的就是顏輝，他原籍浙江，此地在南宋時期便是寺廟繪畫的生產中心。其生卒年月已不可考，《畫繼補遺》署年1298年的序說他：「宋末時能畫山水、人物、鬼神。士大夫皆愛重之。」[2] 可見在當時已經成名。

　　另一份當時的文獻告訴我們，顏輝曾在一座大型道觀繪製壁畫，也曾為宮廷畫家。有一

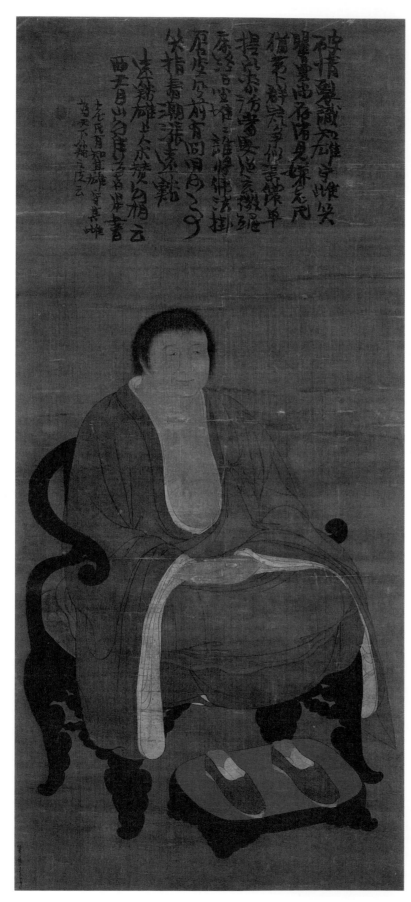

4.2
一菴
中峯明本像
軸　絹本淺設色
122×54.7 公分
日本兵庫縣高源寺

件紀年1324的日本仿作，其上記載他在當時可能仍然十分活躍。儘管《畫繼補遺》說他生前極受推崇，後代收藏家似乎並不重視，他的畫作在中國幾乎蕩然無存。反而是日本人奉為畫壇巨擘，把他的畫視若至寶。例如，十六世紀末的大諸侯織田信長，就把兩幅傳為顏輝所作的寒山拾得肖像，[3] 獻給與他爭戰多年的京都本願寺，作為求和的禮物。今天見識過它們以後（這兩幅作品目前收藏在東京國立博物館），我們不由得懷疑織田信長送畫時是否心中暗喜，甚至送畫給宿敵也是出諸精心設計：這兩幅畫望之令人生厭，兩位放蕩不羈的禪師臉上都掛著傻笑，有些人臉上偶爾也會帶著這種希望被視為已經進入極樂境地的笑容。

顏輝另兩幅作品《李鐵拐圖》（圖4.3）和畫有三足蝦蟆的《蝦蟆仙人圖》更有名，比較能給人愉快的感覺，但是把深受愛戴的神仙帶到凡間來的效果是一樣的。道教神仙李鐵拐相傳能使靈魂出竅，騰雲駕霧。有次他脫離肉身太久，弟子們以為他真的死了，於是將他的軀體火化。他回來時只得借居一具新死的跛足乞丐體內，此後他就不得不以這副殘缺的樣子行走世間。他是常見的繪畫題材，造型皆與此畫中所見類似，相貌醜陋，毛髮濃密，衣衫襤褸，拄著枴杖，腰間掛一個酒葫蘆，坐在石頭上噓氣。石頭上方的山嶺與瀑布，悉遵顏輝師承南宋的保守畫風。臂、手、腳和臉部都有濃重的陰影，使體格顯得比較壯碩。他的姿勢看起來有些緊繃，向前伸出的右手尤為明顯，張開的手指骨節分明。如此強勁、予人深刻印象的作品，很適合顏輝所要表現的道教民間信仰；戶田禎佑指出，元代道教和禪宗畫像率皆出諸職業畫工之手，因此，他們不會嚮往宋末禪宗業餘畫家作品中，那種主題與畫風之間相互協調的特色，同時也比較無法繪出類似的作品。[4] 明代的畫院畫家則沿襲顏輝，筆下急於表現，人物動作反而變得僵硬。

與此成對比的是一幅作者不詳的達摩像（圖4.4），畫家可能亦步亦趨追隨趙孟頫；比較此畫與王淵（圖4.15）和陳琳（圖4.13）對地面及花草的處理手法即知。不論畫家是誰，這幅畫應是江南業餘畫家之作。而作品則完成於1348年以前，因為題款的張雨在該年去世。

菩提達摩是六世紀將禪宗教義帶來中土的印度僧人，他被奉為中國禪宗的始祖。畫中他趺坐在一塊平坦的大石上，石上鋪有一張蓆子；蓆子並未平貼石面，達摩亦未能穩坐石上，都洩漏了作者只有業餘水準 —— 上述情形均為文人畫家技巧上的弱點所在。達摩身披大袍，完全看不出體型，只露出頭部和一隻手。他的手勢鬆垂，除了一抹令人不解的微笑，和簇眉之下的銳利目光，臉上別無表情。顏輝畫中，人物與背景靈活配合，此位無名氏畫的達摩卻是自顧自地，對周遭漠不關心。他的袍子以纖細勻稱的流暢線條畫出，令人想起流行於唐以前和初唐人物畫中的「鐵線描」。這幅畫的長處在於十分內斂細膩，完全不刻意追求禪宗的或其他形式上的效果。基本上是捕捉美感而非描繪物象，畫家應是一位學養豐富的文人，就畫中所示，他認識禪宗的過程十分平順且偏知性，並沒有產生緊張或反圖像式（iconoclastic）的狂熱，而這種緊張與狂熱曾鼓舞了自菩提達摩以下諸禪師，以及一流的禪

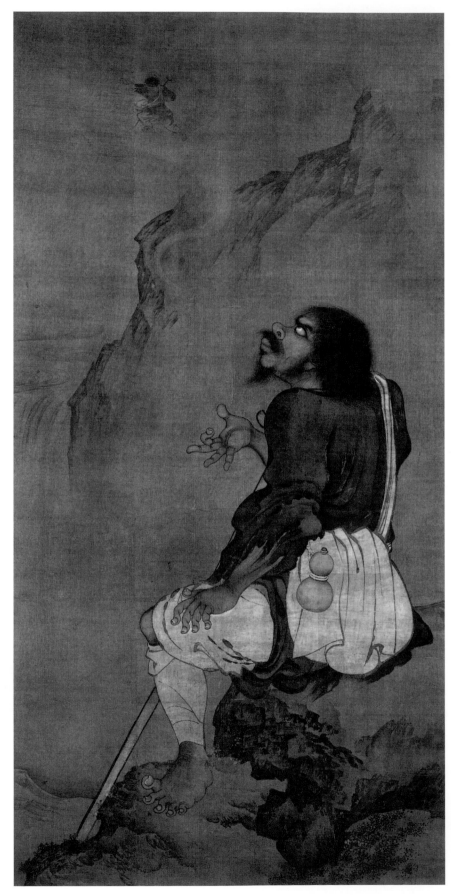

4.3
顏輝
李鐵拐圖
軸　絹本淺設色
191.3×79.6公分
京都知恩寺

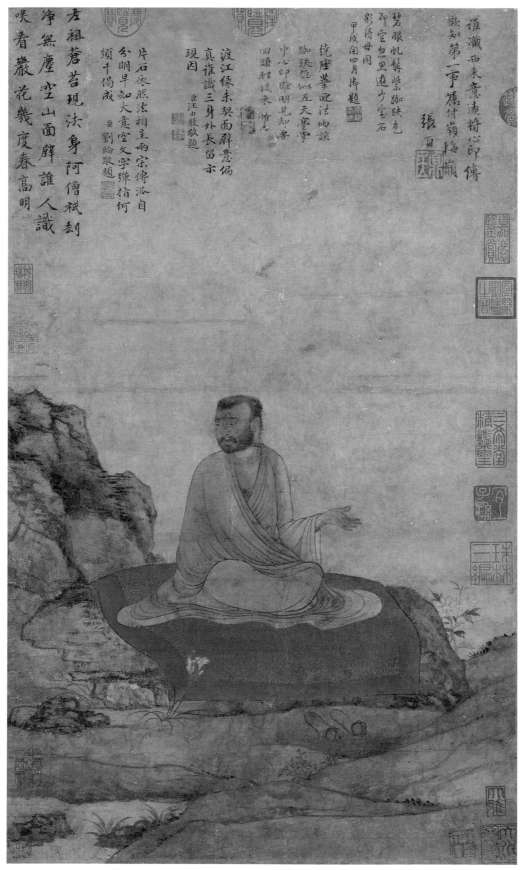

4.4　元人　達摩像　軸　紙本設色　59.2×35.7 公分　台北故宮博物院

宗繪畫。

因陀羅　前面提到，元代禪寺中的繪畫，作者多為職業畫工，而非業餘的僧人畫家。從最近的一次展覽可以看出，[5] 大部分此類繪畫都屬於嚴謹的傳統風格，與一般禪畫相去甚遠。事實上，自成一派的「禪畫」，這觀念本身在宋代已是問題叢生，在元代就變得更加站不住腳了。

　　元代真正禪宗業餘畫僧的作品極少保留至今，因陀羅即其中之一。他以這個名字傳世，有人說「因陀羅」是梵文Indra（印度神名）的譯音，但此說未必正確。他正式的法號似乎應該是「梵因陀羅」，這就符合中國僧人以四個字為法號的慣例，其中前兩字與後兩字各為一組，這個說法可以成立，因為他有一幅畫上的鈐印和另一幅畫的落款，均是「梵因」。當時中國有很多印度僧人，因陀羅來自印度應無可疑，他在1340年代做過汴梁（今開封）光教寺的住持。相關的記載很少，在中國根本沒有人知道他是一位畫家，但數百年來日本人一直對他十分敬重，現存的作品都在日本。畫上大多有同時代楚石梵琦（1297–1371）的題款。本書複製的這幅也不例外。[6]

　　除了幾幅以意為之的寒山拾得肖像之外，因陀羅繪畫的主題可以分為兩大類：第一類是禪宗故事，第二類是儒者或世俗人物與知名禪僧相遇的情形。他最著名的作品為六幅殘卷，便包含了這兩類。過去認為這六幅畫都屬同一手卷，但最近證實它們至少是來自三卷不同的作品；目前是分開裝裱，收藏在不同的地方。[7]《閩王參雪峯圖》（圖4.5）屬於第二類，這幅畫雖然不那麼有名氣，但藝術價值毫不遜色。雪峯（822–908）是晚唐禪僧，後來成為民間故事中的人物。而因陀羅畫中，閩王攜一人一鬼兩名侍從，代表他擁有道教的神通法力；他手持象徵世俗權力的玉珪，此處人世間的權力臣服於更高一層的精神力量。

　　因陀羅與異域的淵源，使我們期待在他的作品看到異國情調，而他的畫風與中國傳統也確實有扞格之處。不過，逕指這些特色為異國風情，卻有所不妥，因為就我們所知，它們正如其他類似作品逸出常軌的手法一般，元代其他中國畫家的禪畫中也可以見到。此時的畫家常企圖製造不尋常、甚至怪異的效果，但又缺乏紮實的技法根柢，或許我們應該從這個角度來考量因陀羅的與眾不同之處，而不該把它們視為異國風情，一筆帶過。

　　譬如，他畫中人物的面貌，乍看或許不像中國人，但是非常近似同期各無名氏的作品。他的畫漫無法度（從中國人的觀點看來），線條也缺乏個性，既不具備嚴格訓練過的保守作風，又沒有盡情發揮業餘畫家悠遊自在的輕鬆態度。但同樣的情形也出現在很多同期的禪畫，而且可以上溯到吳鎮厚鈍的筆法。因陀羅的畫墨色均勻，呈淡灰色，只在領襟、衣袖、隨從的頭髮及地面花草略著濃墨加以強調。這種嚴格控制墨色的畫法在當時的作品中很常見，與宋朝禪畫狂野豐富的墨調截然不同。不過，即使我們承認這些特徵是時代的風格，但是這些特徵經過因陀羅組合起來以後，畫作很有個人特色，帶著蒼涼的味道，或許這正是他

4.5 因陀羅 閩王參雪峯圖 軸（下半部） 紙本水墨 71.5×27.7公分 大阪正木美術館

基於禪宗信仰而刻意追求的效果。

　　無論因陀羅或其他元代的禪畫家，都無能為這股繪畫潮流激發新的活力，它終於消歇下來，以後數百年間，只斷斷續續出現在藝術史上，地位已經微不足道。

劉貫道　現今所知活躍於元朝宮廷中的畫家極少，[8] 劉貫道為其中之一，他是北方人，原籍

河北，1279年，他奉詔為忽必烈作像，獲命御衣局使一職。現存台北故宮博物院有一幅作品畫的是忽必烈率從出獵，署名即為劉氏，紀年1280。此畫在風格上緊緊追隨早期北方遼金畫師刻劃遊牧民族的手法。同為遊牧民族出身的蒙古人會支持這樣的傳統並不難理解；此種畫風至元末就無以為繼，可能是元末諸帝對藝術不感興趣和朝延腐敗所致。根據記載，劉貫道的山水畫也遵循郭熙風格，1280年代趙孟頫滯留北京期間，劉貫道可能曾激發趙氏對郭熙山水傳統產生興趣。但是趙孟頫的著作中不曾提及劉貫道，然而由他堅持直接臨摹唐人與輕蔑「今畫」的態度觀之，不提自在意料之中。《圖繪寶鑑》曾指劉貫道師事古人畫風，而能「集諸家之長」。

劉貫道名下另一幅可靠的作品，是《銷夏圖》手卷（圖4.6、圖4.7）。此畫一直被認為出諸南宋大師劉松年的手筆，後來作品流傳到上海收藏家兼鑑賞家吳湖帆手中，他在畫上發現有小字署名「貫道」，才確定原作者是劉氏。

我們不難看出《銷夏圖》何以被誤認為宋人手筆，以及作者何以被譽為巧妙折衷各家畫風；因為此畫在風格上根本不單獨屬於某一作者或某一時期。但是此畫具有元代很多花卉或其他題材的繪畫的一般特徵，畫中線條凝重，轉折與寬厚處的安排都有明顯的顫動，沒有南宋院畫典型的柔和輪廓線。它的形式與主題都很古老。數百年來逍遙的文士一直是人物畫偏

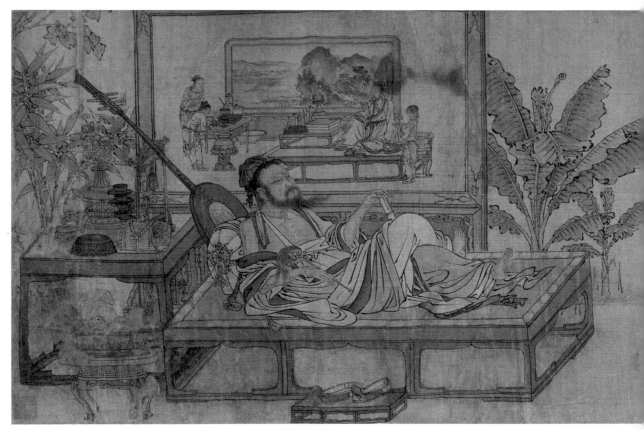

4.6　劉貫道　銷夏圖　卷　絹本淺設色　30.5×71.1公分　納爾遜美術館

好的主題。畫中的高士舒服地躺在園裡的一張床（榻）上，旁邊有兩名婢女隨侍在側。身後有扇屏風，上面繪有類似場面，但地點在室內：這幅畫中畫裡，有另一位坐在榻上的文士，和更多的僕人，他身後還有一扇屏風，上面畫了一幅山水。這種畫中有畫又有畫的構局，稱為「重屏圖」，十世紀時便有了；較早的作品出於南唐宮廷畫家周文矩之手，[9] 劉氏此畫右方的兩名侍女很可能就反映出周氏的畫風。

劉氏此畫已可謂鉤勒精確、技巧高明了，並不像明代院畫那樣顯得濁重而突兀不自然。但元代鑑賞家無法預知明代的過度發展，他們的參考標準是宋代或更早的畫作，於是和早期大師比起來，劉氏此畫便不幸顯得生硬而做作了，無疑正應驗了所謂的「今世畫師謬習」，而這正是當時的文人畫家所要撻伐的。文人畫家的解決方法是，把所有的誇張畫法一概去除，將風格回復到前代，或者是追隨已經在從事復古的大師。就人物畫而言，宋代的典範便是李公麟。而錢選（圖1.10）與趙孟頫（圖1.14）此類的畫作我們已經討論過。

張渥 另一位偶爾也會仿古的畫家是張渥，在十四世紀中葉很活躍。本書局部複製的《九歌圖》（圖4.8）是現存最好的作品，此畫至少有幾分是仿自李公麟的一幅作品。不過，他自己可能並不是一個文人畫家。他生於杭州，由其他的作品可以看出，他跟杭州地區的畫家一

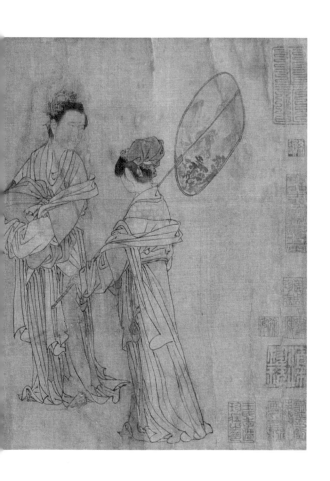 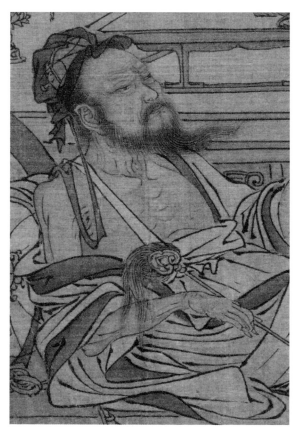

4.7　圖 4.6 局部

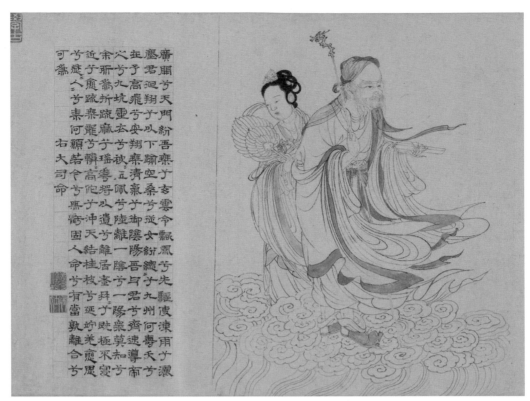

4.8 張渥 九歌圖 卷（局部） 紙本水墨 28×438.2公分 克利夫蘭美術館

樣，小心翼翼地追隨南宋的畫院傳統。《圖繪寶鑑》說他「擅白描」，但是「筆法不老，無古意」，這個評語通常正是針對那些很明顯學步宋風的畫而言的。張渥可能就像同時的盛懋和稍後的仇英，受過學院和職業的訓練，兼顧了文人畫家和贊助人的品味與風格，刻意追求文人畫家熟習而且贊助人也欣賞的畫風。元明最好的白描作品，事實上都是出諸職業畫匠之手。

〈九歌〉為古代楚國大詩人屈原（約西元前340–280）的作品，原是薩滿教的巫覡與眾神溝通時所吟詠的頌歌（Shamanistic odes），可能後來才由口語寫成書面語的形式。圖版中有大司命的原文，敘述一名女巫昇天後與天神相戀，但不久遭到離棄；她在詩末哀婉地唱道：「固人命兮有當，孰離合兮可為。」有一位褚奐在畫上題字加註，紀年1360，他指出此畫為張渥所作，而且構圖是仿自李公麟。

《九歌圖》是現存白描畫的最佳作品。張渥的線條敏銳而生動 —— 先用淡墨打底線，但後來在加深線條、鉤勒輪廓時，並未一筆一畫按照原來的底線，因此在完稿中仍可分辨出作畫的過程。張渥與錢選一樣，並不以創新為務，而只是再造既有的意象，就理想上來說，這種現象依舊存在於鑑賞家的集體意識之中。這些鑑賞家看到熟悉的意象再一次具體呈現時，會產生一種親切感，他們會想道：對了，就該這樣。

張渥絕對無意於描繪楚國薩滿教的神祇是何模樣（事實上，從近年楚地出土的古畫顯示，這位神祇長相稀奇古怪，頗為嚇人）。張渥要畫的是一位慈祥和藹、令人尊敬的長者，

此處照例有婢女隨侍。他手持一卷生死簿，腳踏祥雲，這也是非常傳統的記號 —— 畫家是訴諸知性理解而不是視覺圖像，來告訴我們他畫的是天界和輕飄飄的神仙。當年掀動顧愷之畫中帷幔的那股輕風，現在也吹著長者的長袍與衣帶，使人物看起來栩栩如生。線條連綿的節奏，同樣暗示著輕柔的飄動；衣裳重重疊疊的線條很像山水畫中的皴法：不是用一筆一畫來鈎勒畫面，而是用它們層層累積的密度來構築畫面。因此，形體並不像硬繃繃的實物，而只是線條組成的圖像。

陳汝言　陳汝言的冊頁（圖4.9），和張渥一樣品味甚高，技巧上卻不如遠甚，陳氏的山水畫作品前面已討論過（圖3.32）。現在這幅畫有陳氏的鈐印；由他的好友倪瓚題詩，紀年1365。畫是儒者所深好的教孝故事。畫中主角是一個成年的儒生，他站立於正在縫衣的母親面前；他的座車停在門外，車旁有兩名書僮，一名挑著經卷，一名捧著古琴，這幾乎是繪畫中文人必備的樂器。陳汝言是基於崇古而對這個主題感興趣，但卻眼高手低；他好像不知道馬與馬車、門廊與房屋該如何銜接 —— 他解決門廊和房屋處的難題，是把較棘手的轉折處用柳樹半掩著。

　　他師法馬和之（活躍於十二世紀中葉）的模式似乎多於李公麟；馬和之筆下的古代中國是一個夢幻世界，到處是淳樸的農民、賢良的官長，用一種坦率無邪的畫法，喚起人們對上古時代的記憶，這是一個沒有爾虞我詐的世代，也沒有隨之而來的種種弊端。他企圖重新捕捉原始的新鮮感，在這樣的氛圍中，不論畫家的技巧是好是壞，都註定是不夠用的，因為只要一談技巧，便遺落了那個氛圍（在此，陳汝言的業餘水準反而對他有利）。好在儘管失敗，卻自有文化價值，畫中傳遞了一種畫家與觀眾都明知不可能的理想。我們不妨假設，陳汝言這幅畫，其中輕盈的形式使畫面不至於太戲劇化或太激烈，正好迎合了倪瓚挑剔的口味。或許倪瓚（他的畫作中幾乎不曾出現過人物）會認為，如果非畫人物不可，一定要像這幅一樣，不沾半點俗氣。這幅畫跟顏輝（圖4.3）的作品，形成兩個極端：一個是有精緻的品味而能節制，但沒有氣力；另一個則有氣力而沒有精緻的品味，也沒有自我節制。元朝的人物畫就在這兩個極端之間擺盪，很少人能找到平衡點。

任仁發　馬畫在趙孟頫手中發揚光大，由他的兒子趙雍和孫子趙麟，還有其他幾位元代畫家延續，其中較值得注意的就是任仁發（1255–1328）。[10] 任仁發實際上與趙孟頫同時代，只比趙氏小一歲，也在蒙古人手下做官，但不如他那麼顯赫。1272年，他通過當地的科考，與舉人相當，但蒙古人入主中原後，他的仕途夢想就宣告破滅。好在挫折只是暫時的；1299年，經當地的蒙古官吏召見，他得到一份相當今日低級警員的職務。他的女兒嫁給一名隨蒙古人來到中土做官的色目人。任仁發因善於處理實務而步步高陞，最後做到都水少監，類似一種水利工程師，掌管分撥河水以灌溉農田。

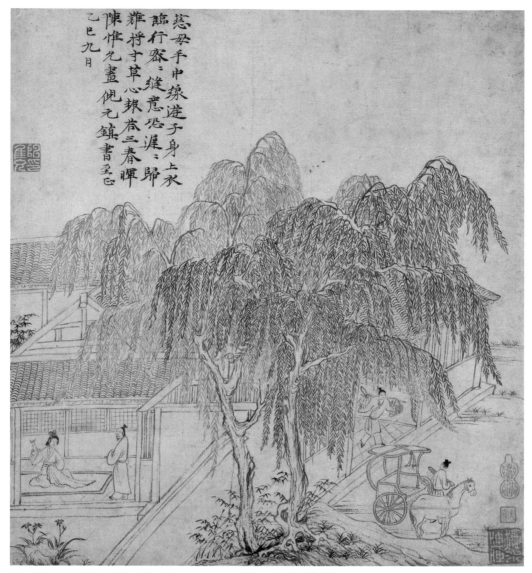

慈母手中線遊子身上衣

臨行密密縫意恐遲遲歸

誰將寸草心報荅三春暉

陳惟允畫倪元鎮書至正

乙巳九日

4.9 陳汝言 詩意圖 冊頁 紙本水墨 36.6×33.9公分 台北故宮博物院

　　他擅長繪製人物和駿馬；他名下有一些山水畫，但都不可靠。除了上海博物館收藏的一幅花鳥畫，和現存北京的一幅手卷（畫的是道教仙人張果老變小驢，以取悅唐玄宗），[11] 任仁發其他流傳至今的作品畫的都是馬，有時有騎士或馬伕。好幾幅手卷上有他的落款，畫著馬匹和馬伕，分別收藏於美國堪薩斯市的納爾遜美術館、克利夫蘭美術館、以及弗格美術館。[12] 本書的畫例（圖4.10）複製自北京故宮博物院的卷軸，畫了兩匹馬，一胖一瘦。

　　根據任氏自己在畫上的題款，馬代表兩種官。肥馬是一種，善於運用自己的地位去斂財，生活無虞，仕途一帆風順；馬匹拖著的韁繩似乎是一個諷刺的暗示，事實上他只享受到一半的悠遊自在，因為他得卑躬屈膝才能升官發財。瘦馬代表另外一種官吏，他們自奉儉僕，犧牲小我完成大我。任仁發以瘦馬自居，顯然是一種自圓其說，解釋了為什麼當大家都

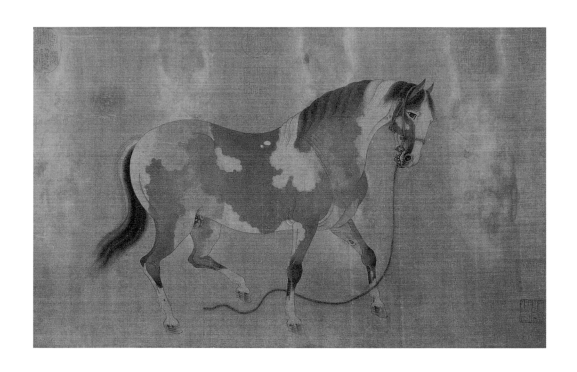

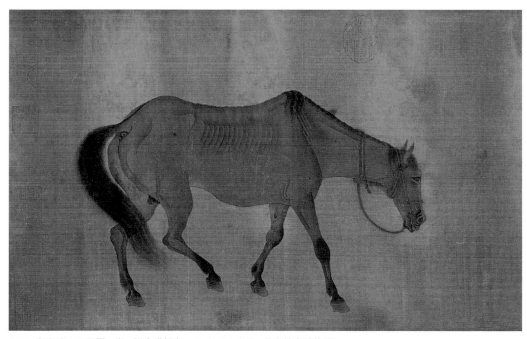

4.10　任仁發　二馬圖　卷　絹本淺設色　28.9×94公分　北京故宮博物院

還排斥蒙古人時，而他自己卻決定入朝為官。龔開也運用了相同的意象，不過將意象做顯著
的轉變（圖4.11），任氏指瘦馬為忠於職守而形銷骨立的官員，在龔開筆下，則代表效忠前朝
不屑為官的遺民。任仁發所畫的馬與龔開並無二致，只是為了構圖需要而把位置顛倒（注意
這兩匹馬如何走向右方的，也就是，當觀眾展閱手卷時他們是迎面而來的，而龔開的馬則是

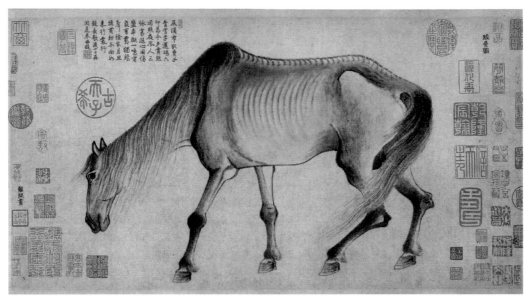

4.11　龔開　駿骨圖　卷　紙本水墨　30×57 公分　大阪市立美術館

無精打采地走開），使人不由得聯想到，他是故意採用龔開的意象，反轉馬的走向，扭曲原
先的涵義；但有可能這兩人都襲取前人舊作。任仁發用柔和細密的線條，取代龔開粗糙的渴
筆，並沿襲宋代畫風，敷上淡彩。肥馬精神抖擻，毛色斑斕，踏著振奮的腳步，略帶倨傲地
勾著脖子，瘦馬則垂頭蹣跚而行。馬的造形極美，畫風非常傳統，對於如此一幅精美的雙馬
圖，我們已經無需再去引申它的象徵意義了。

第二節　花鳥畫

　　在元代的畫作中，還有與花鳥畫相近卻不屬一類的墨梅和墨竹，也可以看到人物畫獨
具的品味與技巧。元代的花鳥畫風格傳統而保守，流傳至今的數量相當龐大，但大多為二流
畫家的作品，在作者歸屬上也有很多錯誤，鈐印與落款常經竄改，冒充錢選及其他名家的作
品。這種繪畫日本收藏的最多。

　　各地畫派專攻的題材不一 —— 蓮花與水禽、竹子與昆蟲、鯉魚或其他穿梭水草間的魚
群 —— 在宋代都非常蓬勃，極受歡迎，到了元代還繼續供應裝飾類與象徵類繪畫。浙江是
十二、十三世紀杭州畫院所在，至今畫家仍以此為中心沿襲這項繪畫傳統。

孟玉澗　浙江的畫師態度保守，對宋代的繪畫成就增益甚少，在此只舉一個例子代表，作為
說明。這位畫家是活躍於十四世紀初的孟玉澗，作品是他畫有喜鵲與竹子的《春花三喜》（圖
4.12）（此畫藏於台北的故宮博物院，院中目錄仍將它繫在十五世紀畫院畫家邊文進名下，此

4.12 孟玉澗（傳邊文進） 春花三喜 軸 絹本設色 165.2×98.3公分 台北故宮博物院

說不足採；因為畫很明顯是早期的風格，即使我們不看右下角孟玉澗的鈐印，也一望可知是元人作品）。孟玉澗的畫在生前廣受歡迎，但論者卻不見得都給予好評；《圖繪寶鑑》說他的畫：「雖極精密，然未免工氣」，稱一位畫家技巧上有工匠氣，當然含有貶意。

　　文人批評家的判斷標準（注意，由於所有的畫評家都來自文人階級，因此所有的中國畫論都帶些文人畫的成見），我們應該試著去理解，但是不一定要附和。其實孟玉澗的畫有力而動人，主題也非常有趣：兩隻喜鵲在地上打架，第三隻站在竹樹上對著牠們尖叫。鳥翼鳥尾、竹枝與岩石上緣的一連串弧線，在構圖上前呼後應，線條乾淨俐落。我們回顧宋代主題類似的作品，例如崔白繪於1061年的《雙喜圖》，[13] 就可看出自然主義在宋代繪畫已是登峰造極，還有宋畫是用內在力量與外在現象之間的巧妙呼應，來表達對自然界的理解。但是在此為了裝飾的目的，這些長處遭受相當大的犧牲。兩鳥相鬥的一幕不過是為了製造趣味；鉤畫濃重的枝葉看起來與整個畫面不太能搭配，顯得生硬而格格不入。雖然孟玉澗對竹幹、竹枝也有仔細的觀察和描繪，葉片都小心地鉤勒和著色，甚至不厭其煩地描出葉脈，但是下文我們將要討論的墨竹，只是幾筆鉤勒而成，但大致上比這幅更像活生生的植物。

陳琳　有幾位花鳥畫的畫家是趙孟頫的弟子，趙孟頫偶爾也畫花鳥。陳琳的作品我們前面介紹過的是山水畫（圖2.3），他另有一張《溪鳧圖》（圖4.13）為元代鳥畫中的極品。根據時人仇遠的題辭，可知此畫作於1301年秋，陳琳訪趙孟頫松雪齋之際。趙孟頫於畫中題道：「陳仲美戲作此圖，近世畫人皆不及也。」事實上這是一幅嚴肅的畫，絕非「戲作」，它那洗練的技巧以及對平凡主題的直接刻劃，為畫史奠立了一個新的里程碑。

　　陳琳這幅畫與趙孟頫的《二羊圖》（圖1.16）一樣，在抽象的筆法與忠實的再現之間取得平衡，只是下筆時有些矛盾：一處是水面，採取趙孟頫慣用的寬闊波紋，又加上狀似漣漪的纖細線條，而這種線條似乎應該是屬於宋代的傳統畫法；另外，土坡的輪廓用的是渴筆、寬筆，土坡上的花草則是細筆濃墨。但水鳥的足與蹼則非常能顯現大師的功力，鱗狀皮膚下的骨骼與肌肉呼之欲出。軀體像是由對比的墨調和筆法並置的平面，不像鼓凸的實體，但這是當時的花鳥畫共同具有的特色；元代似乎沒有人能像宋代畫家一樣，把平面與立體融合為一。還有，這幅畫平實的作風，雖然與南宋一流花鳥畫的輕細纖柔大異其趣，卻是投時人所好，刻意造成的效果，我們甚至可以在這個時期的山水畫中發現，飄逸之風已被泥土氣息取代。

王淵　另外一位也是直接學趙孟頫的畫家是王淵，來自杭州。他的生卒年月不詳，但根據記載，曾於1328年左右在宮廷和佛寺之中繪製壁畫，1340年代仍然很活躍，現存作品都是完成於此一時期。

　　《圖繪寶鑑》說王淵：「幼習丹青，趙文敏多指教之，故所畫皆師古人，無一筆院體。」

4.13　陳琳　溪鳧圖　軸　紙本淺設色　35.7×47.5 公分　台北故宮博物院

王淵的花鳥據說仿的是十世紀畫風寫實的大師黃筌。但黃筌的作品連可靠的摹本也沒有留傳下來，只有一幅畫或許可充作王淵臨摹宋代早期作品的例子，此即《山鷓棘雀圖》（圖4.14），一般公認這是黃筌之子黃居寀（933–93之後）所作，不論這幅畫的作者是否確為黃居寀，但屬於北宋初期則毋庸置疑。[14]

　　王淵的《秋景鶉雀圖》（圖4.15）紀年1347，這是他現存最好的作品之一，畫面構圖與《山鷓棘鵲圖》相同：樹叢、荊棘、岩石旁邊的長竹；麻雀或棲息在樹上，或在空中展翅；較大的鳥——黃居寀的畫中是一隻雉雞，王淵的則是兩隻鶉鶉——站在地上。不過這裡又產生了在錢選和他所師法的前輩之間的類似情形，錢選這位元代大師的新古典取徑，與前代直接處理主題的方式形成對比。黃居寀這位宋代畫家取的景（這幅畫可能截取自一張較大的原作，因為畫面異常擁擠，有太多不對稱的地方，違反了當時畫風的特色）是一段河岸，向遠方和側面延伸。而王淵則以傳統的淡化手法，簡單地表示遠方的土坡，景物並不像黃居寀的畫給人向畫幅之外延伸的錯覺，就是局限在正面位置的前景裡。他的題材安排得極為清楚，實質的塊面與流暢的律動保持了精密的平衡，全作顯得很穩定。

　　《秋景鶉雀圖》這幅畫的效果有很多值得注意的層次：它是一幅藝術作品，應該描繪的是大自然活生生的景象，但它卻是借了另一幅畫才得來這個效果。不管觀者是否覺察到，這

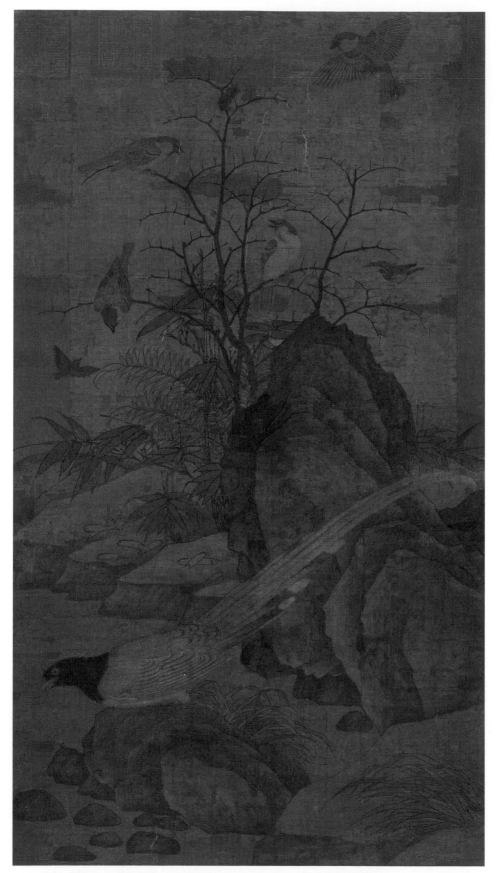

4.14 （傳）黃居寀　山鷓棘雀圖　軸　絹本淺設色　99×53.6 公分　台北故宮博物院

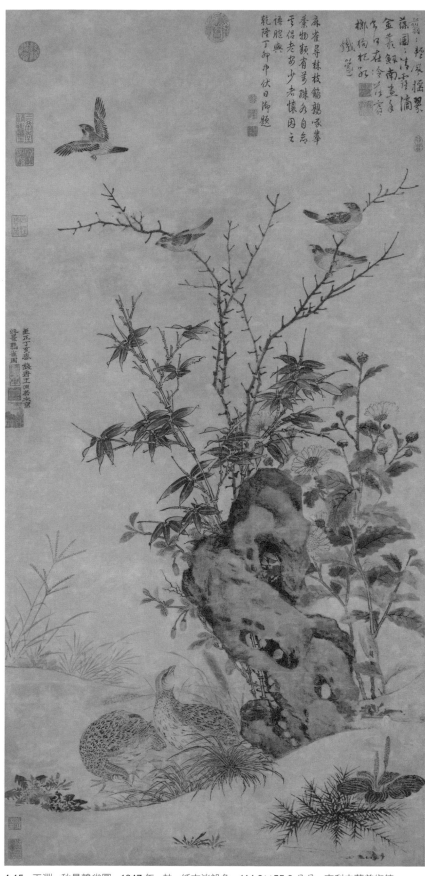

4.15　王淵　秋景鶉雀圖　1347 年　軸　紙本淡設色　114.3×55.9 公分　克利夫蘭美術館

層額外的參考把這幅畫與一個有空間有空氣的世界隔離了，那個世界裡有植物正在生長，麻雀正在飛舞，鵪鶉正在覓食。王淵的花鳥生存在一個沒有時空的世界裡，只能挑起純粹的美感；在宋代一幅畫的理想本來是讓事物以其本質喚起觀者的情感，因此事物上了畫紙之後，起碼能以形影輪廓同樣喚起觀者的情感。然而這些在王氏畫中已不可復得。孟玉潤的畫（圖4.12）至少還朝著宋人的理想努力，把他拿來和王淵作比較，更能看清楚這一點。

王淵的畫雖然敷有淡彩，基本上仍是由墨色表現；他把紙面當作色材使用；沿襲趙孟頫的弟子對筆法的嚴格要求，維持了一貫優異的水準。題款工整方正而古雅，與畫本身的風格相符，但跟右上角楊維楨用草書所題的詩則大異其趣。

第三節　竹、蘭、梅

以往造成（現在仍是）孟玉潤者流繪畫的特質，吸引了多數人的目光，卻遭文人畫家排除在他們所喜愛的主題以外。描繪花卉在風格特質上須有種種要求，但這些都是文人畫家避之唯恐不及的：如豐富的設色、用心地處理細節、裝飾之美或（與生俱來的）燦爛華麗。錢選與趙孟頫之後的文人畫家很少畫花卉。因為一種特殊的畫類吸引了他們，此畫類起先流行在北宋末期一群文人畫的創始人之間，即蘇東坡和他的朋友，後來更成了業餘文人畫家的專門領域。這種畫類單用水墨，對象是某些特定的植物：如松、竹、其他樹木、著花的梅枝、以及蘭葉。畫的象徵意義遠大於裝飾效果。

松與蘭的畫例前面已經介紹過，此處說梅與竹。梅花（不結梅子）在春初最早開放，開花時往往冬雪尚未溶化，即使老枝乾枯或很明顯地凋萎了，但仍年年吐露新芽和蓓蕾；因此它被用來象徵剛毅、生生不息以及有清冷純潔之美。竹子是中國文人最鍾愛的植物。四世紀時，東晉王徽之曾說：「何可一日無此君？」後來的詩文中，「此君」就成為竹子的別號。竹子跟梅、蘭一樣象徵人品，竹幹柔韌中空（這是道家與禪宗的理想：人心不可被欲望窒塞），竹葉經冬不落；外表樸實卻用途廣泛，隨處可生且具有強勁的生命力。

我們必須先強調，為這些題材添加諸如此類的象徵意義，並不代表以它們為題的繪畫只能從象徵的角度來欣賞、評價，它們之深受士大夫喜愛，其實還有一個重要的原因，即它們與書法有密切的關係。書法和繪畫或多或少都需要相同的筆法訓練，自小學會用毛筆寫字的人會發現，改作此類繪畫相當容易，只需要加上最起碼表現藝術上的特殊技巧。書畫還有一個共通點，即藝術作品的意義與價值，主要不在題材本身（或是所寫的文字），而在抽象的設計與表現的手法。一位元代的畫家曾說，他怒時畫竹、樂時畫蘭，因為竹的「竹枝縱橫，如矛刃錯出」，適合表現憤怒的情緒，而蘭葉呈柔滑的弧線，適合心情愉快時的舒緩意態。[15]怒與竹、樂與蘭並沒有傳統或象徵上的關係；繪畫的表現力其實是源自形式和筆法這兩種在表達過程中肉眼可見的線索（西方的文學與藝術裡，常以枝葉低垂的柳樹象徵悲哀，也可說

是感情與形式相應的例子)。

　　因此一幅特定主題的畫,可能具有若干不同層次的涵義:表面的、潛在的、象徵的、個人的或抽象表現的。一位畫家畫的竹子可能只是意在寫竹,另一位則可能把它當作自畫像,或者是藉竹喻己。檀芝瑞的小品《竹石圖》(圖4.16)便是一個單純畫竹的例子。檀芝瑞之名見於日本室町時代的文獻,也留在許多竹畫上,幾乎都收藏在日本。中國方面沒有任何相關的記載,現存畫作上也不見可靠的題款或鈴印;因此有人懷疑是否真有這麼一位畫家。在找到進一步的證據之前,最好還是把檀芝瑞這個名字當作一種類型,而不是某個特定畫家的作品。

　　檀芝瑞作品紀年介於十三世紀晚期至十四世紀早期,主要由禪宗和尚帶往日本,有些和尚還在畫上題了字。好幾幅作品,包括本畫在內,畫的都是生長在岩石旁的修竹,有輕風吹拂。竹子不是一棵棵地畫,而是化成一片。一簇簇的細小竹葉在風中搖曳;柔軟的葉片循獸毛或鳥羽的畫法,以無數細小的筆觸累積成一大片紋路,個別的竹葉已經看不出來了。墨色的層次暗示了四周的氤氳之氣與竹林的深度。

李衎　檀芝瑞的畫風純然以細膩手法呈現自然景致,不攙雜一己刻意設計的風格,與李衎(1245–1320)正可互成對比,他的墨竹較偏知性。李衎和趙孟頫一樣食元朝之祿,官至吏部尚書。在當時是畫竹的佼佼者,著有《竹譜》。[16] 這本書和其中的木刻插畫,為對畫竹有興趣的人提出一些應該避免的弊病,以及可以多加琢磨的良法,另外還羅列了一些規矩。

　　書中提及竹葉必須以某些特定的形態堆聚,經由這些特定形態的一再重複而擴大面積。至於如何調配墨色濃淡,李衎道:「畫竿若只畫一二竿,則墨色且得從便;若三竿之上,前者色濃,後者漸淡。若一色則不能分別前後矣。」李衎在自己的作品中嚴格遵守這些規矩,由這幾竿長竹可以看出,他是依遠近距離來調墨色深淺,愈遠愈淡。葉片的處理也悉仿譜中所言。

　　此處複製的作品(圖4.17),雖然很明顯用的就是這套有系統的方法,但一點也不枯燥或有學究氣,只可惜後代的墨竹不論是否聽了李衎的建議,仍然擺脫不了那些缺點。李衎此作是中國最美的竹畫之一。但是屬於那種精熟而細心計算過的美。「檀芝瑞」的畫不管作於哪一個場合,都是沉浸在佛教禪宗的世界裡,因為這些畫都是用禪宗式的援筆立就,直接表達竹子的本質,與那個世界融合為一,沒有明顯的雕琢。但李衎的畫則屬於儒家文人的世界,他把自己的經驗整理納入理性的範疇,以此來引導藝術創作,而非直接呈現零亂的感官印象。

吳太素　有位畫家擅長畫梅,名吳太素,浙江人,生平不詳,李衎有《竹譜》,吳太素有《松齋梅譜》,同樣為入門者提供一些理論上與實際上的指點。[17] 吳氏強調,畫家必須透過觀察自然與研習前人作品,才能學會如何把梅花畫得唯妙唯肖:「凡模寫之非譜,何所取則?」

4.16 （傳）檀芝瑞　竹石圖　軸　紙本水墨　63×33.5公分　弗利爾美術館

4.17
李衎
四季平安圖
軸　絹本水墨
131.4×51.1公分
台北故宮博物院

但他也承認，元代文人畫著重表現寫意而非描繪寫實；寫意就像詩，寫詩絕非為了提供訊息。他說：「寫梅作詩其趣一也，故古人云：畫為無聲詩，詩乃有聲畫。是以畫之得意，猶詩之得句。有喜怒憂愁而得之者，有感慨憤怒而得之者，此皆一時之興耳。……所以，喜樂而得之者，枝清而矓，花閒而媚；憂愁而得之者，則枝疏而槁，花慘而寒。有感慨而得之者，枝曲而勁，花逸而邁；憤怒而得之者，枝古而怪，花狂而壯。……」[18]

吳太素的作品保留至今的只有幾幅；圖4.18為其中最大、最好的一幅，現藏日本一寺院中。畫上有吳太素的鈐印，但沒有題辭或落款。梅枝與上方的松枝以一抹淡墨襯底。這裡的效果不是要把這個中景的形象孤立，而是在黃昏的天空下為它們加上一些側影。梅枝以S形的弧線往下伸展斜過整個畫面，這是當時的標準構圖，樹枝幾乎是順著畫幅疊在畫紙上，只有在花朵前後重疊或翻轉時，看起來才有一點深度。枝幹本身以水墨畫成，看似平滑，但是被具有浮凸效果代表青苔或地衣的點所打破；刻劃瘦枝的筆觸蒼勁有力，感覺生氣勃勃。這幅畫大致類似檀芝瑞的竹子，以描寫自然景物為主，保存了宋代自然主義的精髓。

王冕　元代畫梅以王冕（1287–1359）[19]最富盛名。他與吳太素皆是浙江人，生於紹興諸暨的農家。他曾參加科考，但未中進士；轉而攻讀古代兵法，亦無所成。大半生過著隱居的日子，不時有達官顯貴因仰慕他的才華，延攬他入仕，但都遭拒絕。他曾在私塾教過一段時間，不過主要還是靠畫梅和畫竹維生，「以繪幅短長為得米之差」，畫上並題有自己作的詩。他在蘇州和南京住過一陣子，詩畫頗受歡迎，後來北上元朝首都大都（北京），做禮部尚書泰不花的客卿，再度謝絕數次入仕的機會，他回浙江後，定居於會稽九里山，住屋四周遍植梅樹千株，名為「梅花屋」。他衣著老舊，以舉止狂放聞名。明太祖朱元璋的軍隊於1359年來到此地，王冕擔任朱的諮議參軍，為他謀劃攻取紹興。事敗，王冕隨即辭世。往後的數百年間，他被塑造成一個浪漫的、半傳奇性的人物，後代文學有許多關於他的故事，其中最值得注意的是十八世紀出版的小說《儒林外史》。

王冕顯然是一位非常多產的畫家，作品傳世亦豐，其中某些有吳太素畫作的尺寸與特色，令人印象深刻。圖4.19所複製的畫裱成手卷，則是另一種類型，尺寸較小，屬於小品類，表現在紙上的筆墨更是抽象。王冕的題詩道：

吾家洗研池頭樹，箇箇華開澹墨痕。不要人誇好顏色，只流清氣滿乾坤。

「華開澹墨痕」指的是自然與人為藝術之間的互動與和諧，這是畫家追求的目標，見於詩中，也現於畫上。畫面處理得純淨內斂，柔韌素雅，不炫耀色彩，表現出來的藝術形式恰好是王冕所欣賞梅樹本身的特質。

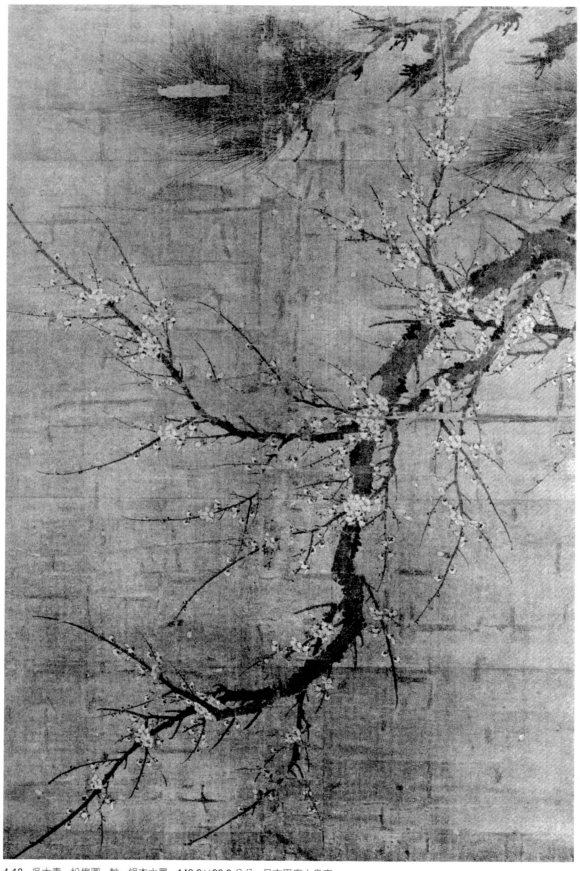

4.18　吳太素　松梅圖　軸　絹本水墨　149.9×93.9公分　日本甲府大泉寺

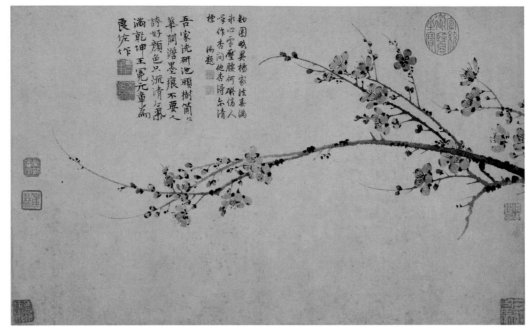

4.19　王冕　墨梅圖　短卷　紙本水墨　32×52 公分　北京故宮博物院

普明　前文已介紹過蘭畫的例子，即鄭思肖的作品（圖1.3），和王冕的梅枝圖相同，也是應景的小品。蘭葉本身不易構成龐大繁複的畫面，往往需加上岩石、竹、樹的陪襯，以便讓筆法的形式與類型有更多變化。畫蘭在元代最好的作品係出自普明（亦名雪窗）之手，其中佳作為一組四幅聯作，現由日本宮內廳收藏，本書所複製圖4.20即其中之一。同組的另一幅畫紀年1343。

　　普明是江蘇松江的禪僧；曾兩次赴北京，為元朝宮廷畫蘭和寫書法；稍後回到南方，在蘇州一帶度過晚年，他傳世的作品多於1340年代在寺中完成。[20] 他也像李衎、吳太素一樣，就自己的專長，發表過有關畫蘭技巧的言論；可惜除了一名弟子的筆記保留一些原文之外，其餘已經散佚。普明的畫在當時深受文人與畫家好評，但夏文彥在《圖繪寶鑑》中對他的評價，仍不脫文人對禪畫家一貫歧視的態度，援用貶抑十三世紀一代宗師牧谿的字眼來否定他的成就。夏文彥說普明的畫「止可施之僧坊，不足為文房清玩。」毫無疑問，部分是因為這樣的不良評價，使得他的作品未能在自己的國家保存，而與大多數其他禪畫家一樣，除了近年西方收藏了的少數幾幅之外，就只有在日本才能看得到了。

　　普明的風格和吳太素相同，代表了元代水墨花草畫當中比較富自然主義的風潮 —— 換言之，在元代的時代背景下，自然界的景象被轉換成繪畫的語言時，很少用一些老套的、古怪的筆法或形式，也不用一些變形的表現方式，或參照古代的畫風。筆觸主要是順應表現上的需要：畫竹的筆法堅硬（因為竹葉是硬的）；畫蘭葉的筆法平滑流暢；畫石則運筆寬厚若斷若續，傳達石頭的粗糙、凹凸不平及實體感。

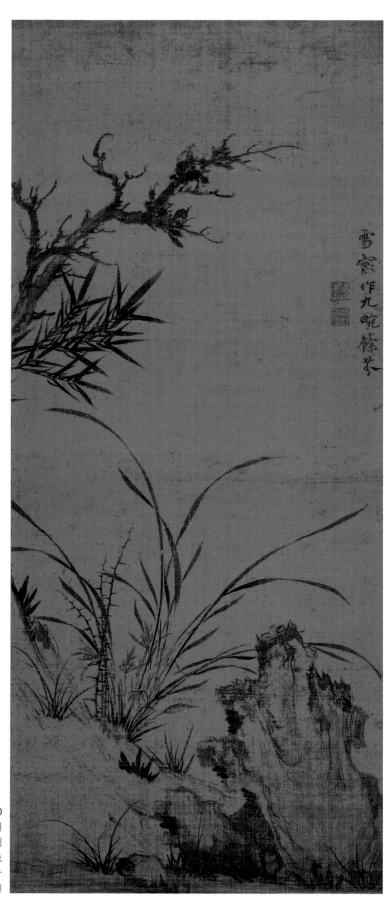

4.20
普明
蘭圖
軸 絹本淺設色
106×46 公分
東京日本宮內廳

　　畫裡的構圖，普明擺在中心的主題是蘭花，上方的枝葉與下方的石塊，這兩部分較厚重，都向內傾斜；蘭花相形之下顯得纖弱許多，它托起樹枝與竹葉向右衝出的力道，使這股力量柔和而輕盈，再向下優雅地遞出，形成岩石的輪廓。因為各部分靈巧地環環相扣，讓人感覺不出這一株一株的植物與它們所置身的自然環境是畫在紙上的，連帶使得整個畫面生意盎然。筆觸仍然流露出蓬勃的朝氣，或者就岩石來說，是飽經風霜；蘭葉被微風吹得在空中翻飛。這幅畫並不是在安排一組靜態的形象，而是傳達對真正的存在與變化過程的強烈感受。

趙孟頫　　在諸如此類組合性主題的繪畫中，綜合竹子、古木、奇石的畫，因為經常出現在早期文人畫運動的代言人蘇軾（1036–1101）的筆下，而具有特殊地位。此三者各擁有不同層次的剛毅德行：竹子富有韌性，屈而不折；古木外表雖已乾枯，內在卻緊握著生機；岩石則堅貞不移，歷久長存。

　　第一章已經討論過趙孟頫，並指出他畫了不少兼容這三種題材的畫，其中有幾幅傳世。現存北京故宮博物院一幅手卷，有趙孟頫題字指出，書法的各種運筆技巧，也都可以應用在這些題材的繪畫上。他說畫石用「飛白」，即筆鋒（運筆或頓或行）分叉，筆畫中留有絲絲白紋；畫樹木時當如籀（大篆），筆畫凝重，稜角分明，結體相當沉穩。畫竹宜用隸書的「八分」，筆畫先粗後細，波磔精確而優雅。趙孟頫本意是要說明這些書法的運筆方式與體系，適合用於描繪不同的植物；他的看法也顯示出，他關心的方向已經超出表現形式的局限，而轉移到其他較偏向書法的領域，或起碼是與書法有關。

　　這並不是什麼新鮮事——整個文人畫運動一直在朝這個方向發展——但它到了元朝變得更明確，成為一種有意識的訴求。我們在此討論的題材都已成為習套，所以它們的象徵意義也已經被沖淡。結果，繪畫做為藝術家以手運筆在紙上流動的紀錄，重點就變成一張畫到底是如何設計、如何完成；以及，特別在元初，做為自然界中客體或景色的重現，一張畫又是如何圓滿地融會作品中的書法性格與圖像本色。對於受過訓練且善於描繪的畫家而言，把書法的技巧運用於描繪景物，並不很難，因為這些技巧和老式的、較傳統的繪畫相差不遠；但到了元末，業餘畫家認為技巧的訓練與嫻熟不但沒有必要，甚至是有害無益的，於是兩者就開始分道揚鑣。結果，一些強調運筆、本身書法特色很醒目的作品，就與自然主義水火不容，在元朝末年及元以後開始占上風。趙孟頫自己則跟吳太素、普明一樣，在重現形象與技巧熟練之間採取中庸之道，給予同樣的重視。

　　趙孟頫的《竹石枯木圖》是此類作品中一幅小傑作，鈐有兩枚趙孟頫的印（圖4.21）。這是一幅絹本水墨，非常適合本畫精巧蘊藉的風格。畫中筆法並不特別引人注目；所有的線條都以描繪對象的本質為原則，風蝕的岩石輪廓，樹葉落盡的枯木，繃緊的竹枝和尖突的竹葉。這些常見的景色都處理得十分細膩，作者不僅對有生命的植物充滿關懷，對岩石也同樣

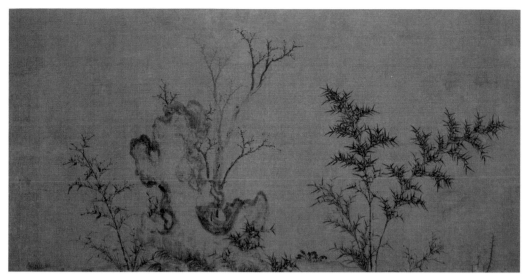

4.21 趙孟頫 竹石枯木圖 冊頁 紙本水墨 26.1×52.2公分 台北故宮博物院

有情（中國畫家似乎事事講「齊物」—— 宋代文人畫家米芾的特異行徑中，就包括向石頭作揖，而且稱兄道弟），畫裡瀰漫著天寒地凍中的旺盛生意。

趙孟頫此處似乎跟別處一樣，極重視題材本身的特性，錢選等畫家在這方面的成績就比較遜色；趙孟頫大致上較傾向自然主義的手法（這裡指的是主觀用心，非關他高超畫技），他筆下的木石，雖然同樣並陳在空蕩蕩的地面上，卻別具一種寧靜清新的氣氛，便可證明他的這種態度。本畫在構圖上追隨的是《調良圖》（圖1.14）和《二羊圖》（圖1.16）中所展現的簡單原則，亦即李鑄晉所謂的「不對稱平衡」原則。雖然左方的木石與右方的竹竿在形式上達成平衡對稱，但在質地輕重、輪廓明暗、墨色濃淡上（竹子質地較輕，便補上深重的墨色）卻互成對比。下方點綴有數叢雜草，以免畫面流於空疏。

像這樣的一幅畫，證明趙孟頫的影響力不限於山水畫而已；後代畫家如普明，顯而易見是趙氏的流亞。他的畫筆致灑脫，加入更多書法的風格，多少是受趙的刺激，趙孟頫有好幾幅作品即可看出是朝這方向走的 —— 例如一幅未落款的畫（圖4.22），原傳「宋人」所作，但以其基本畫風來說，不妨歸在趙孟頫名下。此畫與孟玉澗一幅題材類似的作品（圖4.12）大致同時，但與孟氏之作成強烈對比的是，它表現出元代樸實無華的新品味；同時，它避開孟氏的繁複，大肆發揮文人畫的閒逸筆觸，盡可能追求墨色的統一。

此畫也使抽象的書法和具體的再現臻於完美的平衡狀態：「飛白」充分呈現石頭的表面和質感，筆畫交織的竹子與樹木，透過活潑律動的視覺效果，傳遞了植物奔放的生機。中國鑑賞家對此類繪畫的上上之作是就協調畫中各個不同要素來加以稱揚：他們說畫的效果似乎閒放散逸，但形式卻十分完整。圖4.22中的石、木、竹，彷彿跟自然界中的實物一般自然地存在；沒有造作的感覺，沒有刻意的設計。鳥兒靜靜棲在枝上，與周遭的環境一起緘默。

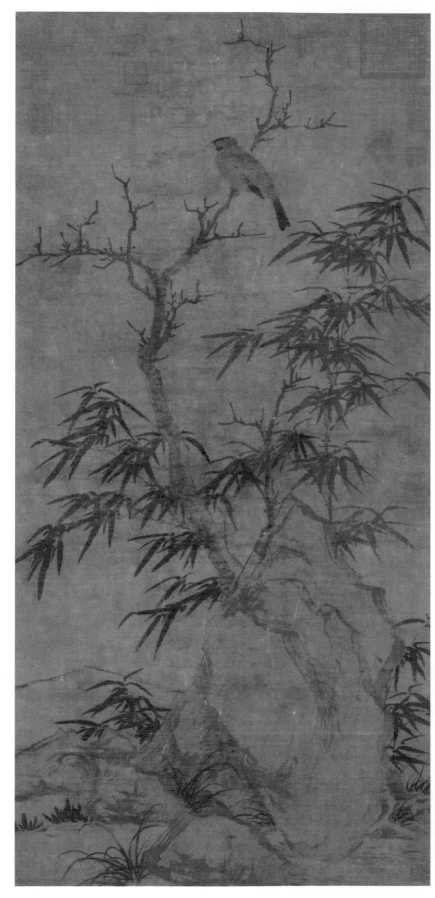

4.22
（傳）趙孟頫
（原定宋人）
枯木竹石
軸　絹本水墨
107.9×51.1 公分
台北故宮博物院

第四節　寫實主義與表現主義

　　近幾年來，在研究中國繪畫的研究者之間展開了一場討論，主題是：元畫基本上是以寫實主義為基本特色，或者，就元畫與宋畫的關聯來看，是相反地遠離了寫實主義？依我們到目前為止討論過的畫例來看，雙方意見都可以在其中得到證據支持；在很多情形下，甚至同一幅畫就可以有兩種解釋。或許較實際的觀點，是把元畫視為在理論上與實踐上，比前期或晚期的中國繪畫，更關切某些「課題」，例如描寫現實與紙上筆墨的對立，忠於自然形象與變形表現之間的衝突等課題。

　　在宋代已不時出現相當明顯的刻意擺脫寫實主義的傾向，此種作風於文人畫家中尤為常見：蘇軾即其一例，如果託於他名下的作品可以當作證據的話，他畫過形狀扭曲不自然、狀若蚌殼的岩石與樹，並且說：「論畫以形似，見與兒童鄰。」但這種偏離寫實主義的形式當時還不夠普遍，在畫論上未深刻到足以導致繪畫主流轉向。另一方面，明朝的繪畫對有機的形式、題材的肌理、空間的安排等問題，都不再像元人那麼苦苦追求。清初，十七、十八世紀時，自然形象與個人操縱自然形象的問題，再度掀起激烈的論爭，但整個論爭的背景已大不相同了。

　　元代的畫家在當時可以隨心所欲在寫實與反寫實之間擺盪，尋求新途徑以克服這種表面上的對立，嘗試用新的筆觸語言傳達再現客體的涵義；這種新語言儘管語法和語彙都很陌生，但是仍能讓人瞭解它的內涵。我們應該記得宋畫 —— 包括傳世作品的現身說法和元人拘泥的仿作 —— 仍然是元代文人畫家創作時的背景，他們有機會可以拂逆觀者所期望的特殊效果，這並不是每一代藝術家都能夠享受到的。當然要保有這種大好機會，就不能時常拂逆觀者的期望，也不能讓他們另闢蹊徑，編織新的期望。

　　對元代的論家而言，對逼真的重視已出現疲態；由於他們通常不深究「逼真」的根本問題（逼近何種真？），所以很容易接受蘇軾的態度，對那些堅持畫事以真為尚的人嗤之以鼻。文人畫派對這件事的看法，在湯垕1328年所著的《畫鑑》中，表達得最清楚，書中常被引用的一段如下：

　　　觀畫之妙，先看氣韻，次觀筆意、骨法、位置、傅彩，然後形似，此六法也。若看
　　　山水、墨竹、梅蘭、枯木、奇石、墨花、墨禽等游戲翰墨，高人勝士寄興寫意者，
　　　慎不可以形似求之。先觀天真，次觀筆意，相對忘筆墨之跡，方為得趣。

　　論畫時把「氣韻」、「天真」這種無法捉摸的條件列為首要標準，等於在堅持繪畫的最高價值同樣也無法加以界定。視「形式」為最不重要的評價因素，無非是蓄意要打擊一干俗人，這些俗人當然總是堅持好畫必須與對象一模一樣。湯垕所列的一連串令人摸不著頭腦的

鑑賞標準，以及相近似的中國繪畫理論，癥結都在於未能考慮最基本的問題：好畫可以擺脫「形似」的束縛，沒有錯，然而是什麼樣的擺脫？從哪個角度擺脫？追求好筆法，也沒有錯，但究竟什麼叫好？

事實上，畫壇上正進行著一場貌似細微，但在歷史上卻影響深遠的轉變，藝術理論的崇高主張 ── 逼真並非最終目標 ── 多少與這個轉變步伐齊一，甚至還助長了一些聲勢，但是談不上真正的融會貫通。早在元朝以前，接近書法的繪畫方式，就被用以營造畫中自然悠閒的氣氛和活潑的動感。在此之前，常見的是敷彩鈎勒的方式，將形象簡化成一組只描繪特徵的筆法 ── 筆就是一節竹莖或一片蘭葉，或一塊岩石的表面 ── 雖然經過這一道簡化，但是具體而微，觀者仍一望即知畫的是什麼。這套獨具表現力的筆法 ── 在書法中早已廣為人知 ── 在宋代就用於繪畫；到了元代，畫家更大膽尋求擺脫形似的束縛。「要物形不改」這種老生常談，已經被遺忘、被忽視了。我們以後會發現，到了倪瓚的時代，藝術家反而以自己的畫跟實物不像而洋洋自得。

元代與宋代文人畫理論之間的關係，和元畫與宋畫之間的關係大致相似。大部分的論點基本上沒什麼新意，但已經不再強調再現理論，也不認為（如許多宋代和早期的作家一般）「寫意」與「傳神」比捕捉外貌更重要，而是傾向於畫家能在繪畫的形式之中，寄託自己的思想與性情。

舉個例子，楊維楨在為夏文彥《圖繪寶鑑》（約1365年出版）作序時寫道：「書與畫一耳。士大夫工畫者，必工書，其畫法即書法所在。然則畫豈可以庸妄人得之乎？……則知畫之積習雖為譜格，而神妙之品出於天質者，殆不可以譜格而得也；故畫品優劣，關於人品之高下。……」值得注意的是，在文學批評的範圍中，楊維楨對詩也是採相同的觀點，他主張判定詩的好壞時，詩人的氣質與天性，遠重於詩的內容和對格律、風格的駕馭能力。

吳鎮　繪畫與書法，客觀描寫與主觀表現，這兩種手法的交互運用，在吳鎮的竹畫中清晰可見，吳鎮生前便以竹畫和山水畫（見第二章）馳名，以現存的作品而言，他的竹畫在元朝無出其右者。現存畫作大部分皆作於晚年，對於媒材的掌握已臻爐火純青之境。

1347年，吳鎮虛歲六十八，這年所作的《竹石圖》（圖4.23）題款中開宗明義便自敘道：「梅花道人學竹半生。」以一個累積畫竹經驗三十四年的人而言，此畫不帶任何炫耀技巧的意味，反而十分謙抑。前景開展很平實，是一塊上覆青苔的饅頭狀岩石，後方沿對角線往後羅列有修竹二竿及一簇新竹。竹與岩石是立在地上，地面以幾筆淡淡的橫線畫出，間有小草。整幅畫就只有這麼多東西，它介於兩種繪畫方式之間，一種是立意呈現真實世界，把空間、風及其他有生命的物體都包括在內，另一種則是純以抽象紙上筆墨的方式表現自然。

畫面造成的效果是孤零零的，換言之，也就是寂寞；吳鎮筆下的竹與石，雖然存在於一立體空間之內，但它們就是這片有限空間的全部。纖弱的竹枝，輕淡的墨調，以及使人想

起歷經風霜而所剩無多的稀疏竹葉，還有它們垂頭喪氣的神情，都令人心有戚戚；質樸的岩石加強了全畫的蕭瑟氣氛。畫家對題材的處理，頗能感染讀者。勁秀的題字更具畫龍點睛之妙，如果少了這些題字，畫面就不太平衡。

1350年的竹醉日（陰曆五月十三，這一天要飲特製的竹葉青），吳鎮畫了一幅《墨竹圖》（圖4.24），允為竹畫中的經典之作。書法與繪畫之間的平衡，猶在前面提到1347年的《竹石圖》之上。畫家的題款主要是說，構圖與繪畫本身同樣重要，還言及此畫大略仿自蘇軾一幅竹枝圖：東坡遊山時忽遭風雨，到友人家避雨；衣裳仍濕，風聲猶在耳際，便就著燭光作畫，捕捉了竹枝在空中翻飛那一瞬間的顫動。蘇軾原作後來刻在石上。吳鎮赴吳興時見到這塊石碑裂為兩半（所有蘇軾書法或繪畫的刻石，在他仕途中輟、貶謫期間，都遭破壞），作了一個拓本。

他對蘇軾的作品極為喜愛，題款中自言，他後來每一提筆，心中必有此畫。吳鎮有一幅摹本保存至今，那是一幅冊頁，作於《墨竹圖》之前十二天。[21] 該畫只是大致上與《墨竹圖》相似；很明顯地，這些畫並非每一筆每一畫都一絲不苟地模仿。冊頁上的竹竿很均勻地彎成一個弧，像一把拉滿的弓。本書複製這幅較大的掛軸，可以看到吳鎮賦予主枝的線條飽滿的張力，主枝分成好幾節，因受風不同而弧度各異。在最高那節竹枝的最後一片葉子，節節上升之勢已達極致，葉子被風吹平了，看起來像一小片墨色銜住枝頭，在氣流中危危顫顫。

這種繪畫方式極為成功，它創造的生命、力量、動勢與勁風，使人幾乎不覺得它是一個平面——它與月光映在紙窗上的「竹影」屬於同一類（有位畫家欣賞竹影風姿，用白紙繪黑影，完成了有史以來第一幅墨竹，據說這是墨竹的起源）。整幅竹葉的色調一律是豐潤的墨色，不分濃淡遠近。雖然圖4.23比較有空間感，但是這幅畫在直接呈現竹子的外表和本質這一點上，與圖4.23的效果相同。

「形似」這個字眼，其實過於廣泛而含糊，沒什麼實際意義；同樣地，所謂三度空間或無書法力道，都不足以說明元朝繪畫所展現的寫實傾向。吳鎮的《墨竹圖》細看之下，可以看出畫得非常流暢；我們幾乎可以感覺到畫家筆鋒快速滑過紙面的動作，所有筆畫的抑揚頓挫都向一側略作偏斜，但力量並不減弱，粗細隨心所欲，但是始終顧及整體組織的緊密和動勢的構成。此畫可說是畫家捕捉「寄興」，或得風中飄竹「天真」神韻最成功的例子。

倪瓚 好畫不求形似的批評理論傳開之後，遲早會有藝術家更往前跨進一步，誇口自己的畫最不像，暗示作品的境界高人一等，已超越寫實再現的層次。倪瓚是第一個採取這種看來不合邏輯而觀點極為現代的畫家。

例如，他論畫竹說：「以中每愛余畫竹，余之竹聊以寫胸中逸氣耳，豈復較其似與非、葉之繁與疏、枝之斜與直哉？或塗抹久之，他人視以為麻為蘆，僕亦不能強辯為竹，真沒奈

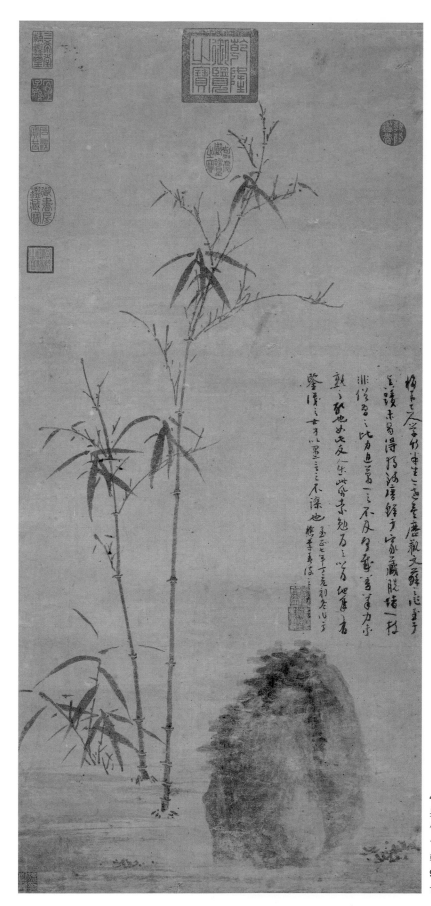

4.23
吳鎮
竹石圖
1347 年
軸　紙本水墨
90.6×42.5 公分
台北故宮博物院

4.24
吳鎮
墨竹圖
1350 年
軸　紙本水墨
109×32.5 公分
弗利爾美術館

雲
林
子
寫
小
山
竹
樹

辛
亥
春

4.25　倪瓚　小山竹樹圖　冊頁　紙本水墨　41.8×26.2公分　台北故宮博物院

覽者何，但不知以中視為何物耳。」在另一處題款中他又寫道：「僕畫不過逸筆草就，不求形似，聊以自娛。」[22]

如果我們相信晚明作家沈顥所說的故事（也可能是沈顥杜撰的），便可以看出倪瓚跨出了這一步，將這種不似之論發揮到了淋漓盡致的地步：「一日，燈下作竹樹，傲然自得。曉起展視，全不似竹，迂（倪瓚）笑曰，全不似處不容易到耳。」[23]

根據以上的敘述所產生的預期心態，跟倪瓚實際的畫作相較之下，他畫的竹子可說是非常平淡無奇。1371年他戲題為《小山竹樹圖》（圖4.25）的作品，顯得四平八穩。傳統的素材一字排開；倪瓚並未耗費心思在它們中間安排空間；樹木硬生生地站著，枝幹既不扭轉也不盤繞。岩石與樹木乾澀柔和的筆觸，與竹子尖銳濃墨的筆觸形成對比，使畫面免於單調；地面石頭與樹枝上平行的點，分別代表青苔與樹葉，使畫面活潑一些。但倪瓚並未對一般所注重的裝飾性或描寫性的繪畫標準作多少讓步。

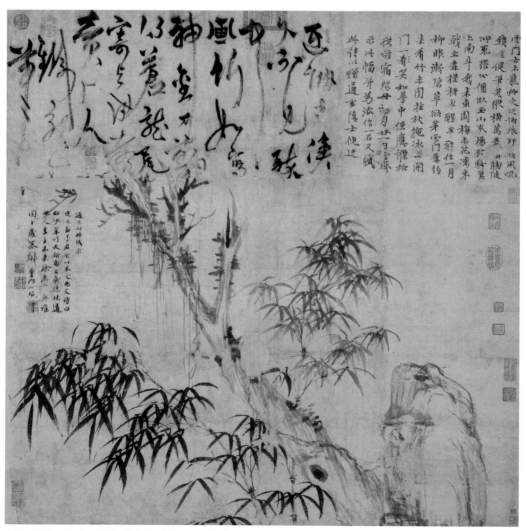

4.26　顧安、張紳、倪瓚　歲寒竹石圖　軸　紙本水墨　93.5×52.3公分　台北故宮博物院

在追求平淡的魅力與不美之美方面,倪瓚並非獨一無二。在另一幅以古木、竹、石為題材的《歲寒竹石圖》(圖4.26)中,倪瓚與另外兩位畫家和一位書法家(或說三位都是書法家,因為那兩位畫家也在畫上題字)集體創作,比賽誰畫得最不專業和最不像。

圖中竹子出諸顧安(約1295–約1370)之手,他在蘇州附近的常州做過判官,擅長畫竹;枯木是張紳所畫,他在明初官拜浙江布政使,此畫是他唯一傳世的作品。張紳在畫的左方以小字寫著:「通玄以此紙求定之翁(顧安)墨君,余以木丈為友,詩曰:……」寫得一清二楚,還有落款。圖上方的狂草出諸楊維楨手筆;詩中指出此畫乃三人在酒宴中所作 ——「醉中畫竹」一句指的應是顧安,他自己狂放的草書顯然也是得於酩酊狀態。他與張紳的題字均無紀年,但必然完成於1370年楊維楨去世之前。

1373年陰曆正月,倪瓚應邀為這幅畫作些增補,他畫了一方石頭,並寫了一段很長的題款,同樣是送給通玄的,文中隱約提及顧安與楊維楨已相繼去世。他的畫和字都在另一張紙上,這張紙顯然是為了容納他的字畫而額外加上去的(這道手續對中國的裝裱技術來說很容易)。岩石的造形模糊,畫得也很潦草;當陶宗儀描述倪瓚晚年作品,比早年更「率略酬應,似出二手」時,很可能想到的就是這幅拙劣的例子。

事實上,我們很難把這《歲寒竹石圖》當作一幅嚴肅的圖面(picture)—— 任何一位參與者的單獨創作都會更好;但它仍然是一幅複雜而有趣的畫作(painting)。我們應該視之為顧安、張紳、楊維楨及倪瓚四人把臂交歡的記錄,裡面有書法與繪畫,文字與意象,以及水墨紙筆。

因此,元代繪畫中以這幅畫最明目張膽,完全推翻了宋朝的標準與理想。元代的繪畫革命至此大功告成。

註釋

凡參考引用之書全名請見參考書目，註中只用簡寫，大部分只標作者的名字，如果同一作者的著作不只一項，則在作者名之後附上作品名稱的前數字以資區別。

第一章

1. 參見Bush, pp. 87–117.

2. Wittkower夫婦二人的著作說明了歐洲藝術理論與創作中的發展，與中國的藝術理論不謀而合。他們在最後幾章指出，以「畫如其人」來評斷藝術作品或藝術史，是有很大限制的。

3. 參見Lee and Ho, *Chinese Art*, pp. 76–77. 書中何惠鑑（Wai-kam Ho）"Chinese Under the Mongols"一文，對於這個時期中歷史與藝術之間的互動有頗為深入的研究。

4. 另外一幅同類的作品，就更單薄了，可能也是真蹟，原為摩爾女士（Ada Small Moore）所有，舊藏耶魯大學美術館；我尚未仔細研究。參見Hackney and Yau, no. 26. 弗利爾美術館也有一幅像本書所錄大阪市立美術館的蘭畫（圖版見於Sirén, *Chinese Painting*, III, pl. 362A），但顯然是後世仿本。弗利爾美術館的墨蘭長長的蘭葉兩端銜接起來彷彿哥德式拱門，大阪市立美術館本的蘭葉設計便一氣呵成，即使弗利爾本笨拙的構圖沒有洩露作者的身分，畫上紀年的題款也令人起疑：真蹟中是先以木刻印上，然後以毛筆填入月和日；弗利爾本則是用生澀的書法來模仿整個方形的木刻題款。

5. Sirén, *Chinese Painting*, III, pl. 323–24.

6. 引見《佩文齋書畫譜》，卷52，頁2。

7. 錢選的傳記資料以及當時與後世對他作品的評價，請參考我的論文"Ch'ien Hsüan"。

8. 參見Fong, "The Problem of Ch'ien Hsüan"，文中有幅枝上喜鵲的精品小畫，畫風寫實，技巧精湛，便為方聞斷定是錢選的作品，雖然方聞也承認畫上「錢選」的印章「分明是假造的」。李雪曼（Sherman Lee）則以為此畫應早於錢選，係出南宋畫家之手（參見Lee and Ho, *Chinese Art*, p. 29）。

9. 《文化大革命》，圖135。亦可見劉九庵文，頁64–66。文中劉九庵討論了錢選落款時使用每個新名字的含義。

10. 參見Richard Edwards, "Mou I's Colophon"。

11. 陶宗儀，《書史會要》，卷7，頁6。

12. 日本東京國立博物館，《宋元の絵画》，圖65–66。

13. Sirén, *Chinese Painting*, III, pl. 271. 這幅畫以及同一收藏中另一件由王希孟所繪稍早的作品，可能是現存宋代最好的青綠山水。十一世紀傳為王詵所繪的《瀛山圖》（圖版見於*Chinese Art Treasures*, Geneva, 1961, no. 30）則不可能早於錢選。

14. 班宗華（Richard Barnhart）在*Marriage of the Lord*一書中討論了此一復古運動，也提出其所依恃的早期作品相關的文獻及圖畫證據。

15. Loehr, *Chinese Painting*.

16. 見李鑄晉（Chu-tsing Li）：*The Autumn Colors*；"The Freer *Sheep and Goat*"；"Stages of Development"；以及"The Uses of the Past"。

17. 蒙古人的畫很明顯是取法漢人，可能是元代的繪畫，托普卡比博物館藏有一冊牧馬圖；參見Ettinghausen, I, p. 102, 以及Ipsiroglu, pp. 69–87.

18. 俞劍華，上卷，頁92；引自趙琦美，《鐵網珊瑚》（約作於1600年）。

19. "The Freer *Sheep and Goat*," p. 319.

20. Mote, "Confucian Eremitism", pp. 236–38.

21. 趙孟頫作品中的李郭派山水，除了下面要討論的《江村漁樂》那幅小畫之外，似乎只有摹本。其中最好的是兩幅手卷：《重江疊嶂》，藏於台北故宮博物院（YH1），紀年1313，刊於《故宮名畫三百種》，圖145；另外一件是《雙松平遠圖》卷，藏於紐約大都會美術館，見Sirén, *Chinese Painting*, VI, pl. 23.

22. 這段引文採自九世紀張彥遠所著的《歷代名畫記》；亦見Barnhart, *Marriage*, pp. 46–47.

23. Sirén, *Chinese Painting*, III, pl. 10.

24. Sirén, *Chinese Painting*, III, pl. 26–28.

25. 此段引文可參見Lee and Ho, *Chinese Art*, p. 91, 我同意何惠鑑對這首詩的解釋。

26. 李鑄晉在*The Autumn Colors*中，曾詳細討論這張畫。雖然我與李氏對於此畫的理解有幾點不盡相同，但是向他借用了不少資料與觀念。

27. 有關這幅畫的討論，參見文以誠（Vinograd）未發表的論文。

28. Lee and Ho, *Chinese Art*, no. 223.

29. 這幅《琴會圖》為王季遷所收藏，未見刊行。此畫是真蹟抑或是明代仿本，尚待考察。

第二章

1. 以「回禮饋贈」的方式支付畫家酬勞，不直接牽涉到金錢，這種比較不會貶抑畫家的作法在歐洲也很普遍；參見Wittkower, p. 23.

2. Sirén, *Chinese Painting*, VI, pl. 58.

3. Chang, pp. 207–27; offprint, p. 10.

4. 董其昌，《畫眼》，收錄於《美術叢書》，初集，第3輯，頁13。

5. 趙孟頫這類架構的山水《秋江漁隱圖》沒有真本傳世，只有明人姚綬的摹本藏於北京故宮博物院；紀年1476（參見*Famous Chinese Painting*, pl. 99）。趙雍的作品見Lee and Ho, *Chinese Art*, no. 229.

6. 弗利爾美術館收藏編號16.539。圖版可見《国華》，273號（1914），頁203。

7. 脅本十九郎，《朝鮮名画譜》（東京，1937），圖19。

8. Sirén, *Chinese Painting*, III, pl. 249–50.

9. 武元直的《赤壁圖》（*Chinese Art Treasures*, no. 46）便是將李唐式的體例化為線條構造的一個例子，另一幅所謂的「孫知微」畫卷，原為香港陳仁濤所藏，現在則藏於堪薩斯城的納爾遜美術館，則是化約李郭畫法。亦可參考郭敏的山水，他是十三世紀北方金朝治下的李郭派畫家（Lee and Ho, *Chinese Art*, no. 223）。

10. 唐棣的生卒年代以及生平資料，取材自高木森的著作。

11. 此處所用的生平資料出自《存復齋文集》，補編，收於《四部叢刊續編》。此段文字經由李鑄晉審閱、指正，特此致謝。

12. 參見Chu-tsing Li, "Development of Painting", pp. 494–95；朱德潤的《秀野軒圖》見此文，圖18。弗利爾美術館有一幅現代人作的摹本。朱德潤另一幅手卷的風格和北京的藏卷十分相似，但是這一幅時間可能更早一些，因為畫中物形仍有郭熙派的氣味，圖見《中国名画集》（東京，1945），卷1，圖89–90。

13. Sirén, *Chinese Painting*, VI, pl. 92–93.

14. "Rocks and Trees"，本文除了對曹知白的相關資料有詳盡的記載之外，處理李郭傳統的部分也有參考價值。

15. 班宗華最近在"The 'Snowscape'"一文中提出一個有趣的看法，認為台北故宮有一幅標為巨然作的山水，其實風格更接近文獻上所記載李成的繪畫，可能就是馮覲所作，馮覲是宋徽宗朝的一位宦官。

16. Sirén, *Chinese Painting*, VI, pl. 85.

17. 參見傅申的論文，他在文中指楊維楨為此畫作者。我同意這個看法，但不像傅申如此堅持。

第三章

1. 參見Barnhart, p. 53.

2. 有關這段文字的理解，二十年前我在京都作研究，島田修二郎教授曾從旁指點，很感謝他的協助。

3. 見郭熙所著《林泉高致集》，本書大約在1100年左右，由他的兒子郭思編纂。

4. 徐邦達〈黃公望《溪山雨意圖》真偽四本考〉，《文物》，1973年第5期，頁62–65可見到這張圖首度刊印，但是圖片模糊不清，無法判斷真偽。1973年十月有機會到北京去參觀研究，才發現這幅手卷應該是真蹟，於是製成幻燈片，本書的複製片便是由此而來。另外有一幅紀年1335年的山水也很模糊，刊於《明人書畫》，23（1922），圖版2，完成的日期可能比《溪山雨意圖》更早，但是如果見不到真蹟，或是更好的複製品，真假同樣很難評定。

5. 在諸多一流的權威學者當中，對於倪瓚畫作的真偽眾說紛紜，比如王季遷此位可能是目前中國傳統鑑賞的佼佼者，便以為真蹟至少有四十二幅以上（參見他的文章〈倪雲林之畫〉，英文摘要，頁19），而方聞一度只承認其中只有《容膝齋圖》是真本（參見他的文章"Chinese Painting"）。大部分的學者，包括筆者在內，可能會爭執現存畫作的數量到底大約有十二幅或十五幅，如果把小幅墨竹也算進去，可能就更多了。

6. YV87；參見《故宮書畫集》，卷17（1932），圖版5。

7. 參見Sirén, *Chinese Painting*, VI, pl. 94. 我沒有見過畫，但是從照片推測可能是仿本 —— 因為畫中的筆法遲鈍，題字拙澀。

8. 參見二人所著〈王蒙的花溪漁隱圖〉。

9. 參見Sirén, *Chinese Painting*, IV, p. 85.

10. 參見Loehr, "Studie über Wang Mong."

11. 「芝」是指一種野生的鳶尾屬植物，也是指一種菌類，多孔菌屬。就此處的上下文判斷，說的似乎是前者。「蘭」是一種蘭科植物（orchidaceous plant），通常是指「附生蘭」（epidendrum）。

12. Rowley, pl. 24.

13. 《故宮名畫三百種》，卷5，圖194。

14. 李鑄晉在《明代名人傳》（*Ming Biographical History*）計劃之中的方從義傳增加許多新資料，還訂正了不少常犯的錯誤。

15. 見李存（1281–1354），《思案集》，卷30；錄於《佩文齋書畫譜》，卷54，頁29。

16. Mote（牟復禮）*The Poet Kao Ch'i*這部書是文化史著作的範本，生動地描繪元明之交，蘇州文壇、藝壇的概況以及政局上的變遷。

17. Lee and Ho, *Chinese Art*, no. 264.

18. 錄自Mote, *The Poet Kao Ch'i*, p. 98.

第四章

1. 見王繹項下的參考資料。

2. 莊肅《畫繼補遺》，北京重印，頁18。

3. 東京國立博物館，《宋元の絵画》，圖版47–48。

4. Toda（戶田禎佑），*Figure Painting*, pp. 396–400.

5. 參見東京國立博物館《元代道釋人物画》展覽會目錄。

6. 此處有關因陀羅的人與畫，資料採自清水義明博士的專家研究，其著作即將於近期出版。

7. 其中有五幅見於東京國立博物館《元代道釈人物画》圖錄，圖25–29。第六幅藏於克利夫蘭美術館；參見Lee and Ho, *Chinese Art*, no. 208.

8. 何澄（約1218–1309）替為數甚少的元代宮廷畫家再添一幅重要作品。有一手卷畫的是〈歸去來辭〉，藏於吉林省博物館。參見薛永年論文。

9. 最早及最好的畫例參見Thomas Lawton（羅覃）, *Chinese Figure Painting* (Washington, D. C., 1973), no. 3.

10. 有關任仁發的生平資料，主要是引用Marc Wilson（武麗生）的論文 "The Jen Jen-fa Tradition"，武麗生目前正準備全面研究這位畫家。

11. 花鳥畫參見《上海博物館藏畫》，圖版11；藏於北京的卷軸可參見Sirén, *Chinese Painting*, VI, pl. 40–41.

12. 弗格美術館的卷軸，紀年1314（參見Sirén, *Chinese Painting*, VI, pl. 38）。納爾遜美術館的卷軸，紀年1324，圖片未見著錄。克利夫蘭美術館的卷軸，無紀年，參見Lee and Ho, *Chinese Art*, no. 188.

13. Cahill, *Chinese Painting*, p. 72.

14. 十二世紀宋徽宗在畫上題「黃居寀山鷓棘雀圖」，作者名見於畫題之中。畫中的幾枚宋印，還有明初（十四世紀晚期）內府的司印半印，都可證明此畫是宋初的作品。我個人暫時接受這個斷代，但也作些許保留。

15. 此段文字傳是元末畫僧覺隱所言，引自晚明文學家李日華的作品；參見《佩文齋書畫譜》，卷16，頁22。

16. Lippe書中有德文全譯本；英文節譯見於Sirén, *Chinese Painting*, IV, pp. 39–44.

17. 這是現存關於梅花最早的畫譜，有四份手抄本，現存於日本。而最早的介紹則見於島田修二郎的《松斎梅譜提要》；另參見Bush, pp. 139–45.

18. 見Bush的英文譯文, p. 144。

19. 李鑄晉在《明代名人傳》（*Ming Biographical History*）研究計劃中所著的王冕傳，比以前的文獻要豐富詳實，故本文加以採用。

20. 李鑄晉的 "The Oberlin *Orchid*" 一文對於普明有大幅而精采的研究。

21. 李霖燦，《中國墨竹畫法的斷代研究》，圖版8。

22. 兩段題款都取自倪瓚的詩文集，第一段見《倪雲林先生詩集》，附錄，頁5，第二段見《清閟閣集》，卷10，頁5。

23. 這個故事見於沈顥，《畫塵》，收入《美術叢書》，第1集，第6輯，頁5。

參考書目

中文參考書目

《上海博物館藏畫》，上海，1959 年。

《文化大革命期間出土文物》，第 1 輯，北京，1972 年。

《佩文齋書畫譜》，100 卷，孫岳頒與王原祈等輯，1708 年成書。

《故宮名畫三百種》，6 卷，台中，1959 年。

《故宮書畫集》，45 卷，北京，1930–36 年。

《故宮博物院藏花鳥畫選》，北京，1965 年。

《歷代人物畫選集》，上海，1959 年。

大同市文物陳列館與山西省雲岡文物管理所，〈山西省大同市元代馮道真、王青墓清理簡報〉，《文物》，1962
　　年第10期，頁34–46。

王季遷，〈倪雲林生平及詩文〉，《故宮季刊》，第1卷第2期（1966年10月），頁29–42；英文摘要，頁17。

──〈倪雲林之畫〉，《故宮季刊》，第1卷第3期（1967年1月），頁15–38；英文摘要，頁19。

王季遷與李霖燦，〈王蒙的「花溪漁隱圖」〉，《故宮季刊》，第1卷第1期（1966年7月），頁63–68；英文摘
　　要，頁23–24。

王繹，〈寫像秘訣〉，收錄於陶宗儀《輟耕錄》（1366年刊行；上海，1922年重刊），卷11，頁194–98；英譯見
　　Herbert Franke, "Two Yüan Treatise on the Technique of Portrait Painting," *Oriental Art*, vol. III, no. 1 (1950), pp.
　　27–32.

田木，〈倪雲林和他的幾幅作品〉，《文物》，1961年第6期，頁25–27。

李霖燦，〈中國墨竹畫法的斷代研究〉，《故宮季刊》，第1卷第4期（1967年4月），頁25–80；英文摘要，頁
　　9–16。

俞劍華，《中國畫論類編》，2卷，北京，1957年。

洪瑞，《王冕》，見《中國畫家叢書》，上海，1962年。

夏文彥，《圖繪寶鑑》（1356年序），上海，1936年重刊。

徐邦達，〈黃公望「溪山雨意圖」真偽四本考〉，《文物》，1973年第5期，頁62–65。

──〈黃公望和他的「富春山居圖」〉，《文物參考資料》，1958年第6期，頁32–36。

翁同文，〈畫人生卒年考〉，下篇，《故宮季刊》，第4卷第3期（1970年1月），頁45–72；英文摘要，頁25。

高木森，〈唐棣其人其畫〉，《故宮季刊》，第8卷第2期（1973年冬），頁43–56；英文摘要，頁20–28。

莊肅，《畫繼補遺》（1298年成書）；與鄧椿《畫繼》（1167年成書）重刊合訂為一本，北京，1963年。

郭熙，《林泉高致集》，子郭思約1100年輯，收錄在《美術叢刊》，第2集，第7輯，頁1–13。

陶宗儀，《書史會要》，影印重刊1376年本，1929年。

──《輟耕錄》（1366年刊行），2卷，上海，1922年重刊。

傅申，〈馬琬畫楊維楨題的「春水樓船圖」〉（馬琬上篇），《故宮季刊》，第7卷第3期（1973年春），頁11–28。

湯垕，《畫鑑》（著於1329年，其友張雨續補成書），北京，1959年註本。

楊臣彬，〈元代任仁發「二馬圖」卷〉，《文物》，1965年第8期，頁34–36。

溫肇桐，《元季四大畫家》，上海，1945年。

──《黃公望史料》，上海，1963年。

董其昌，《畫眼》，收錄於《美術叢書》，初集，第3輯。

劉九庵，〈朱檀墓出土畫卷的幾個問題〉，《文物》，1972年第8期，頁64–66。

潘天壽與王伯敏，《黃公望與王蒙》，見《中國畫家叢書》，上海，1958年。

鄭拙廬，《倪瓚》，見《中國畫家叢書》，上海，1961年。

鄭秉珊，《吳鎮》，見《中國畫家叢書》，上海，1958年。

——，《倪雲林》，見《中國畫家叢書》，上海，1958年。

薛永年，〈何澄和他的「歸莊圖」〉，《文物》，1973年第8期，頁26–29，圖版3–6。

謝稚柳，《唐・五代・宋・元名跡》，上海，1957年。

補遺

張光賓，《元四大家：黃公望・吳鎮・倪瓚・王蒙》，台北：故宮博物院，1975年。

英文參考書目

Barnhart, Richard. *Marriage of the Lord of the River: A Lost Landscape by Tung Yüan*. Artibus Asiae Supplementum, XXVII. Ascona, 1970.

——. "The 'Snowscape' Attributed to Chü-jan," *Archives of Asian Art*, XXIV (1970–71), pp. 8–11.

——. "Survivals, Revivals, and the Classical Tradition of Chinese Figure Painting," *Proceedings of the International Symposium on Chinese Painting* (Taipei, 1970), pp. 143–210.

——. *Wintry Forests, Old Trees: Some Landscape Themes in Chinese Painting*. Exhibition catalogue, China House Gallery. New York, 1973.

Brinker, Helmut. "Ch'an Portraits in a Landscape," *Archives of Asian Art*, XXVII (1973–74), pp. 8–29.

Bush, Susan. *The Chinese Literati on Painting: Su Shih (1037–1101) to Tung Ch'i-ch'ang (1555–1636)*. Cambridge, Mass., 1971.

Cahill, James. "Ch'ien Hsüan and His Figure Paintings," *Archives of the Chinese Art Society of America*, XII (1958), pp. 11–29.

——. *Chinese Album Leaves in the Freer Gallery of Art*. Washington, D. C., 1961.

——. *Chinese Painting*, Lausanne, 1960.

——. *Chinese Paintings, XI-XIV Centuries*. New York, 1960.

——. "Confucian Elements in the Theory of Painting," in *The Confucian Persuasion* (A. F. Wright, ed.). Stanford, 1960, pp. 115–40.

——. *Wu Chen, A Chinese Landscapist and Bamboo Painter of the Fourteenth Century*. Doctoral dissertation, University of Michigan, 1958.

Chang, H. C. "Inscriptions, Stylistic Analysis, and Traditional Judgement in Yüan, Ming, and Ch'ing Painting," *Asia Major*, VII (1959), pp. 207–27.

Chiang, Chao-shen. "Points of View in Chinese Landscape Painting," *National Palace Museum Bulletin*, V, no. 1 (March–April 1970), pp. 1–17.

Chinese Art Treasures: A Selected Group of Objects from the Chinese National Palace Museum and the Chinese National Central Museum, Taichung, Taiwan. Geneva, 1961.

Cohn, William. *Chinese Painting*. London, 1948.

Contag, Victoria. "Schriftcharakteristiken in der Malerei, dargestellt an Bildern Wang Meng's und anderer Maler der Südschule," *Ostasiatische Zeitschrift*, N. F. 17, no. 1/2 (1941), pp. 46–61.

——. "The Unique Characteristics of Chinese Landscape Pictures," *Archives of the Chinese Art Society of America*, VI (1952), pp. 45–63.

Contag, Victoria and Wang Chi-ch'ien. *Seals of Chinese Painters and Collectors of the Ming and Ch'ing Periods*. Rev. ed., with supplement. Hong Kong, 1966.

d'Argencé, René-Yvon Lefebvre. *Chinese Treasures from the Avery Brundage Collection*. Exhibition catalogue. Asia Society, New York, 1968.

Dubosc, Jean-Pierre. *Mostra d'Arte Cinese*. Exhibition catalogue, Palazzo Ducale. Venice, 1954.

Dubosc, Jean-Pierre and Laurence Sickman. *Great Chinese Painters of the Ming and Ch'ing Dynasties: XV to XVIII Centuries*. Exhibition catalogue. New York, 1949.

Edwards, Richard. "Ch'ien Hsüan and 'Early Autumn'," *Archives of the Chinese Art Society of America*, VII (1953), pp. 71–83.

——. "Mou I's Colophon to His Pictorial Interpretation of 'Beating the Clothes'," *Archives of the Chinese Art Society of America*, XVIII (1964), pp. 7–12.

Ettinghausen, Richard. "Some Paintings in Four Istanbul Albums," *Ars Orientalis*, I (1954), pp. 91–103.

The Famous Chinese Painting and Calligraphy of Tsin, T'ang, Five Dynasties, Sung, Yüan, Ming and Ch'ing Dynasties: A Special Collection of the Second National Exhibition of Chinese Art Under the Auspices of the Ministry of Education. Part I (preface, 1937). Shanghai, 1943.

Fong, Wen. "*Chinese Painting*, A Statement of Method," *Oriental Art*, New Series, IX, no. 2 (Summer 1963), pp. 73–78.

——. "The Problem of Ch'ien Hsüan," *Art Bulletin*, XLII (September, 1960), pp. 173–89.

——. "The Problem of Forgeries in *Chinese Painting*," *Artibus Asiae*, XXV, no. 2/3 (1962), pp. 95–140.

Fong, Wen and Marilyn Fu. *Sung and Yüan Paintings*. New York, 1973.

Fontein, Jan and Money L. Hickman. *Zen Painting and Calligraphy*. Boston, 1970.

Fourcade, François. *Art Treasures of the Peking Museum*. New York, 1965.

Franke, Herbert. "Two Yüan Treatises on the Technique of Portrait Painting," *Oriental Art*, III, no. 1 (1950), pp. 27–32.

Fu, Shen. "A Landscape by Yang Wei-chen," *National Palace Museum Bulletin*, VIII, no. 4 (September–October 1973), pp. 1–13.

Goepper, Roger. *The Essence of Chinese Painting*. London, 1963.

Goodrich, L. C., ed. *Ming Biographical History*. Forthcoming.

Gray, Basil. "Art Under the Mongol Dynasties of China and Persia," *Oriental Art*, N. S. I, no. 4 (Winter 1955), pp. 159–67.

Hackney, Louise W. and Chang-foo Yau. *A Study of Chinese Paintings in the Collection of Ada Small Moore*. London, 1940.

Ipsiroglu, M. S. *Painting and Culture of the Mongols*. New York, 1966.

Laing, Ellen Johnston. "Six Late Yüan Dynasty Figure Paintings," *Oriental Art*, N. S. XX, no. 3 (Autumn 1974), pp. 305–16.

Lawton, Thomas. *Freer Gallery of Art Fiftieth Anniversary Exhibition. II. Chinese Figure Painting*. Washington, D. C., 1973.

——. "Notes on Five Paintings from a Ch'ing Dynasty Collection," *Art Orientalis*, VIII (1970), pp. 191–215.

Lee, Sherman E. *Chinese Landscape Painting*. New York, 1962.

——. *The Colors of Ink: Chinese Paintings and Related Ceramics from the Cleveland Museum of Art*. Exhibition catalogue. New York, 1974.

——. *A History of Far Eastern Art*. New York, 1964.

——. "Yen Hui: The Lantern Night Excursion of Chung K'uei," *Cleveland Museum of Art Bulletin*, XLIX, no. 2 (February 1962), pp. 36–42.

Lee, Sherman E. and Wai-kam Ho. *Chinese Art Under the Mongols: The Yüan Dynasty*. Cleveland, 1968.

——. "Jen Jen-fa: Three Horses and Four Grooms," *Cleveland Museum of Art Bulletin*, XLVIII, no. 4 (April, 1961), pp. 66–71.

Li, Chu-tsing. *The Autumn Colors on the Ch'iao and Hua Mountains: A Landscape by Chao Meng-fu*. Artibus Asiae Supplementum, XXI. Ascona, 1965.

——. "The Development of Painting in Soochow During the Yüan Dynasty," *Proceedings of the International Symposium on Chinese Painting* (Taipei, 1970), pp. 483–500.

——. "The Freer *Sheep and Goat* and Chao Meng-fu's Horse Paintings," *Artibus Asiae*, XXX, no. 4 (1968), pp. 279–346.

——. "The Oberlin *Orchid* and the Problem of P'u-ming," *Archives of the Chinese Art Society of America*, XVI (1962), pp. 49–76.

——. "*Rocks and Trees* and the Art of Ts'ao Chih-po," *Artibus Asiae*, XXIII, no. 3/4 (1960), pp. 153–208.

——. "Stages of Development in Yüan Landscape Painting, Parts 1 and 2," *National Palace Museum Bulletin*, IV, no. 2 (May–June 1969), pp. 1–10; no. 3 (July–August 1969), pp. 1–12.

——. *A Thousand Peaks and Myriad Ravines: Chinese Paintings in the Charles A. Drenowatz Collection*. Artibus Asiae Supplementum, XXX. 2 vols. Ascona, 1974.

——. "The Uses of the Past in Yüan Landscape Painting," in *Artists and Traditions: A Colloquium on Chinese Art*. Princeton, 1969.

Li Lin-ts'an. "Huang Kung-wang's 'Chiu-chu feng-ts'ui' and 'Tieh-yai t'u'," *National Palace Museum Bulletin*, VII, no. 6 (January–February 1973), pp. 1–9.

——. "A New Look at the Paintings of the Yüan Dynasty," *National Palace Museum Bulletin*, II, no. 5 (November–December 1967), pp. 9–12.

——. "Pine and Rock, Wintry Tree, Old Tree and Bamboo and Rock, The Development of a Theme," *National Palace Museum Bulletin*, IV, no. 6 (January–February 1970), pp. 1–12.

Lippe, Aschwin. "Li K'an und seine 'Ausfürliche Beschreibung des Bambus'. Beitrage zur Bambusmalerei der Yüan-Zeit," *Ostasiatische Zeitschritf*, Neue Folge, XVIII (1942–43), no. 1/2, pp. 1–35; no. 3/4, pp. 83–114; no. 5/6, pp. 166–83.

Loehr, Max. *Chinese Painting After Sung*. Ryerson Lecture, Yale Art Gallery, March 2, 1967.

——. "Studie über Wang Mong (die Datierten Werke)," *Sinica*, XIV, no. 5/6 (1939), pp. 273–90.

Lovell, Hin-cheung. "Wang Hui's 'Dwelling in the Fu-ch'un Mountains': A Classical Theme, Its Origin and Variations," *Ars Orientalis*, VIII (1970), pp. 217–42.

Mote, Frederick W. "Confucian Eremitism in the Yüan Period," in *The Confucian Persuasion* (A. F. Wright, ed.). Stanford, 1960, pp. 202–40.

——. *The Poet Kao Ch'i: 1336–1374*. Princeton, 1962.

Munich, Haus der Kunst. *1000 Jahre Chinesische Malerei*. Exhibition catalogue. Munich, 1959.

Riely, Celia Carrington. "Tung Ch'i-ch'ang's Ownership of Huang Kung-wang's 'Dwelling in the Fu-ch'un

Mountains', with a Revised Dating for Chang Ch'ou's *Ch'ing-ho shu-hua fang*," *Archives of Asian Art*, XXVIII (1974–75), pp. 57–76.

Rowland, Benjamin, Jr. "The Problem of Hui Tsung," *Archives of the Chinese Art Society of America*, V (1951), pp. 5–22.

Rowley, George. *Principles of Chinese Painting*. 2nd ed., Princeton, 1959.

Royal Academy of Arts. *The Chinese Exhibition: A Commemorative Catalogue of the International Exhibition of Chinese Art*. London, 1935.

Shimada, Shūjirō and Yoshiho Yonezawa. *Painting of the Sung and Yüan Dynasties*. Tokyo, 1952.

Sickman, Laurence, ed. *Chinese Calligraphy and Painting in the Collection of John M. Crawford, Jr*. New York, 1962.

Sickman, Laurence and Alexander Soper. *The Art and Architecture of China*. 3rd. ed. Harmondsworth, 1968.

Sirén, Osvald. *Chinese Painting: Leading Masters and Principles*. 7 vols. London, 1956–58.

——. *Chinese Paintings in American Collections*. 2 vols. London, 1927–28.

——. *A History of Later Chinese Painting*. 2 vols. London. 1938.

Speiser, Werner. "Die Yüan-Klassik der Landschaftsmalerei," *Ostasiatische Zeitschrift*, N. F. 7, no. 1 (1931), pp. 11–16.

Speiser, Werner, Roger Goepper, and Jean Fribourg. *Chinese Art: Painting, Calligraphy, Stone Rubbing, Wood Engraving*. New York, 1964.

Sullivan, Michael. *The Arts of China*. Berkeley, 1973.

Suzuki, Kei. "A Few Observations Concerning the Li-Kuo School of Landscape Art in the Yüan Dynasty," *Acta Asiatica*, 15 (1968), pp. 27–67.

Toda, Teisuke. "Figure Painting and Ch'an-Priest Painters in the Late Yüan," *Proceedings of the International Symposium on Chinese Painting* (Taipei, 1970), pp. 391–403.

Tomita, Kōjirō and H. Tseng. *Portfolio of Chinese Paintings in the Boston Museum II. Yüan to Ch'ing Periods*. Boston, 1961.

Ts'ao, Chao. *Ko-ku yao-lun* (published 1387). 13 *chüan*. Translation in Sir Percival David's *Chinese Connoisseurship: The Ko Ku Yao Lun–The Essential Criteria of Antiquities*. New York, 1971.

Tseng, Hsien-ch'i. *Loan Exhibition of Chinese Paintings, Royal Ontario Museum*. Toronto, 1956.

Vinograd, Richard. *"River Village–The Pleasures of Fishing": A Blue-and-Green Landscape by Chao Meng-fu*. Unpublished master's thesis, University of California, Berkeley, 1972.

Wang, Chi-ch'ien. "Introduction to Chinese Painting," *Archives of the Chinese Art Society of America*, II (1974), pp. 21–27.

Wang, Shih-hsiang. "Chinese Ink Bamboo Paintings," *Archives of the Chinese Art Society of America*, III (1948–49), pp. 49–58.

Wenley, A. G. " 'A Breath of Spring' by Tsou Fu-lei," *Ars Orientalis*, II (1957), pp. 459–69.

——. " 'A Spray of Bamboo' by Wu Chen," *Archives of the Chinese Art Society of America*, VIII (1954), pp. 7–9.

Willetts, William. *Foundations of Chinese Art*. New York, 1965.

Wilson, Marc. "The Jen Jen-fa Tradition." Paper presented at the Symposium on Chinese Figure Painting at the Freer Gallery of Art, Washington, D. C., September 12, 1973.

Wittkower, Rudolf and Margot Wittkower. *Born Under Saturn, The Character and Conduct of Artists: A Documented History from Antiquity to the French Revolution*. London, 1967.

Yonezawa, Yoshiho and Michiaki Kawakita. *Arts of China: Paintings in Chinese Museums. New Collections*. Tokyo, 1970.

日文參考書目

《宋元明名画大観》，2 卷，東京，1931 年。

《唐宋元明名画大観》，東京，1930 年。

大阪市立美術館，《中国绘画》，2卷，大阪，1975年。

東京国立博物館，《中国宋元美術展目録》，東京，1961年。

東京国立博物館，《元代道釈人物画》（文＝海老根聰郎），東京，1975年。

──，《宋元の绘画》，京都，1962年。

阿部房次郎、阿部孝次郎合編，《爽籟館欣賞》，6卷，大阪，1930–39年。

原田謹次郎，《支那名画宝鑑》，東京，1936年。

島田修二郎，〈松斎梅譜提要〉，《文化》，20卷2號（1956年3月），頁96–118。

鈴木敬、小山富士夫合編，《世界美術全集 ── 宋・元》，第16卷，東京，1968年。

圖序

索引

七劃

八劃

十一劃

十三劃

十七劃

十八劃

十九劃

國家圖書館出版品預行編目（CIP）資料

隔江山色：元代繪畫（1279–1368）/ 高居翰（James Cahill）
　　作；宋偉航等初譯. -- 再版. -- 臺北市：石頭, 2013.03
　　　面；　公分
　　譯自：Hills Beyond a River: Chinese Painting of the
　　　　　Yüan Dynasty, 1279–1368

　　ISBN 978-986-6660-24-5（平裝）

　　1. 繪畫史　2. 元代

940.92057　　　　　　　　　　　　　　101027891